色彩搭配
原理與技巧

色彩三要素×感覺與色彩×色彩的象徵性及聯想

范文東 編著

CONTENTS

目錄

CONTENTS

CONTENTS

序言
PREFACE

　　色彩是大自然賦予人類認識世界、認識自然的一個重要途徑，同時色彩又給人類帶來了美的享受。然而人類在認識色彩、應用色彩的道路上，卻經歷了一個漫長又曲折的過程。即使在科學發達的今天，同樣的顏色在不同的文化背景下，也有可能得不到相同的認知與喜愛。因為在不同的國家、不同的民族、不同的風俗習慣、不同的生活方式或不同的宗教信仰中，對色彩的認知、應用，甚至是崇尚亦可能有所不同。這種不同的認知不僅受到人類生物學的影響，同時還受到個人獨特生活經歷等因素的影響。

　　儘管人們在生活中對色彩的喜愛與要求有所不同，但隨著中外文化的快速交流，人民物質生活的不斷提升，「色彩」在日常生活中也發揮著越來越大的作用。也就是說人們在物質生活中對色彩的需求量越來越大，需求面也越來越廣。故而，對從事設計的人們來說，能有一本圖文並茂，又能從歷史發展的角度將科學與藝術、理論與實用結合成一體、深入淺出的色彩專著作參考，讓色彩之美更多、更好、更廣泛地裝點在普通人的日常生活中，也是許多人所希望的。而本書面市以來能多次重印，說明它的受眾面是廣的，它的內容是與時代發展相契合的。

　　范文東是服裝學院藝術設計系的，畢業後在出版部門從事藝術設計工作。多年來他不僅累積創作經驗，同時還對每個時期海內外許多優秀作品用心「研讀」，從而深刻地意識到在設計的諸多因素中，色彩顯然占據著重要的位置，並能夠傳達出更多的時代資訊。因此，他對色彩的發展進行了梳理，並從不同色彩理論體系中找出了配色的基本規律和常用技巧。

　　儘管本書是以色彩的實際運用為主，但作者並沒有避開色彩發展的科學之路，而是用了相當的篇幅講述了今天的色彩之路源於 17 世紀牛頓的光學研究，從而打開了「光學」的大門（見本書第一章）。在此後的 200 多

年裡，許多國家的科學家、化學家、心理學家、文學家、藝術家都紛紛加入到色彩的研究行列，提出了色光三原色、心理四原色說，為色彩科學與實用相結合的發展開闢了道路。作者尊重科學、尊重歷史，又能靜心閱讀，潛心思考和總結，才能將近現代國際上有關色彩研究的成果及配色的基本規律和常用技巧，用簡明的語言清晰地介紹給讀者（見本書第二至五章）。同時色彩是無處不在的，它活躍在我們各類族群中，展現著人們的各種感覺，充實著我們的衣、食、住、行、用（第六至九章）。但在當今世界，要將司空見慣的形與色幻化出新的感覺，就必須張大眼睛、放開視野，將傳統的、自然的、異域的、民間的、不同民族的使用色彩揉集起來，利用多種手法讓它們顯現出純新的色感，這對產品的民族感與國際化雙重設計具有不同尋常的作用（見本書第十章）。

　　理論是為實用服務的，實用心得是需要總結的。總結出來的經驗若能為第一線從事藝術設計的同行們接受，則是理想所在。為此，作者在書中大量列舉了人類在生活各方面的色彩運用實例，以圖文結合的方式來加深讀者對色彩採集與重構的理解。又以自己多年的知識累積、實際應用的經驗對色彩的大致區間進行了劃分和組合。本書最後給讀者提供了作者自己設計的色譜，它將有助於讀者快捷地進行設計創作。

　　所以，這是值得設計人員認真閱讀的一本書。

中國流行色協會創始人之一
北京服裝學院　原院長
王蘊強

前言
FOREWORD

如果您是一位設計系的學生，或是一位每天為繁重的設計任務而苦惱的設計師，希望這本書可以實實在在的幫到您！

《色彩搭配原理與技巧》不能說是一本新書，自 2006 年第一次出版後，幾乎每年都會重印，並成為不少大學相關科系的教材。在此萬分感謝讀者們的厚愛！也可以說在圖書類別快速更迭的今天，這本書經受住了市場的考驗，還是相當實用的。

雖然每年重印都有微調，但一本已出版十年的書，在今天看來，我仍覺得有很多需要更新的空間，就趁此次再版的機會做了全面的改版，這也是對新、老讀者的感恩之意。

最初動筆寫本書的動機可謂簡單：

曾經以為大學畢業後，系統學習了色彩構成等課程，也掌握了一些色彩搭配的訣竅，可以從容地面對設計任務了。然而，事實遠非如此。

我曾從事設計工作多年，在工作中為了提升自己的能力，也曾看過不少色彩搭配方面的專著。這些書的內容各有千秋，精華卻零散在不同的作品裡。能不能將這些精華集中，結合自己多年的設計心得，再加上我多年苦尋所得的內容，寫一本屬於設計師的色彩搭配實戰輔導書給讀者呢？基於這個想法，於是便有了第一版的《色彩搭配原理與技巧》。

只知道色彩搭配的簡單技巧，而不知道為什麼如此搭配是被動的。本書從色彩的產生、色彩三要素、感覺與色彩、配色的規律和技巧、色彩的象徵性及聯想等多方面對色彩搭配的原理與技巧給予了介紹。

以往的大多數色彩搭配手冊，一般都提供了簡單的兩色、三

色，甚至是四色、五色搭配，但搭配效果並不一定能讓您滿意。鑒於此，本書比較全面地概括了色彩的階梯層次，並採用了集群式排列方式，讓設計師可以根據自己的感覺隨意搭配。每個色條都標注了C、M、Y、K值，相信會對您的設計有所幫助。

為了您在今後的學習或工作中更加方便，本書列舉了560多組配色方案，讓您可以更加從容地面對以後的設計生活。

做設計的人經常會用到色譜，但很多色譜並不好用，經常是本來已經大致想好了要用哪塊顏色，打開色譜，卻有點含糊了。為什麼呢？因為色塊太多了，藍、品紅、黃三色如果按5%混合，再和黑色按10%的色階混合，要接近100頁才能排列完所有色塊，這樣會有2萬多塊顏色待選。太多相似的色彩放在一起，必然會造成選擇困難。可以想像一下，如果您想去商場或上網買件商品，面對數量龐大、只有微小差別的款式時，是種什麼感覺？其實大多數時候，設計師在意的只是一種色彩感覺，只需要有感覺時，能迅速找到符合感覺的那塊顏色就好了。

針對這種情況，我創造了一種嶄新的色譜排列方式。首先，能夠使您在第十三章表一的四頁紙之內，總覽藍、品紅、黃、黑色混合的概貌；其次，為了便於您能尋找到更豐富、微妙的色彩，再在表二的十頁篇幅中，把藍、品紅、黃色與各種灰色混合後的面貌展現出來，最終生成了1720塊顏色，使您能完成絕大多數配色任務。

本次改版，我在原版基礎上有了如下調整。

其一，這次改版在圖片的數量和品質上更為重視：

第一版時，為降低成本以照顧部分讀者的購買力，寫作時有意把圖片較少的理論部分集中在一起，黑白印刷。以致今天從整本書的結構來看，一些章節順序不夠合理，這次在第一版的基礎上，合理調整了各章節順序。

其二，在如今的讀圖時代，少圖的排版讀來會覺乏味。這次

再版在理論部分增加了大量圖片，以讓讀者對抽象的色彩有更直接的感受，本書在230多頁的篇幅裡配了460多幅彩圖，這樣讀起來會更覺輕鬆！其中，有相當多的圖還是按高、中、低及長、中、短調來整理的，讀者在看每張圖片時能明確地知道其所屬類型，這是許多書中所沒有的。結合圖片來記憶色彩，既簡潔又印象深刻。另外，在表述上刪去了一些拗口的語言，用平實的語言描述專業問題，盡量做到言簡意賅，通俗易懂。

其三，這次改版在色譜設計上也做了很大改進：

在第一版中，排列在中間的色塊色值只能靠推算。考慮到讀者每次選用了某個色塊，還要去推算色值，還是不方便，這次我花了相當的功夫，把1720塊顏色每個都標上了色值，使用起來非常方便。這樣，您在收穫這本書時，還同時收穫了一本便捷色譜。這次特意把色譜放在了本書最後的十幾頁，以便於使用。

任何理論都是灰色的，只有在實踐中不斷地理解、應用，才能完全掌握。每個人都需要在實踐中不斷地領悟，把這些理念融化在自己的意念裡，才能真正掌握。實際創作是最好的課堂，一方面，我們在學校所學的東西是有限的，還需要在實踐中不斷補充新的營養；另一方面，這並不是一個簡單的理論疊加，而是要不斷地消化，不斷做減法，不然學得越多，條條框框越多，反而會束縛住自己的手腳。不破不立，藝術是永遠需要創新的。

由於水準、時間有限，可能有許多不周之處，歡迎指正！

范文東

第一章　由光來認識世界

沒有光就沒有色彩

在自然世界給予我們的恩惠中，沒有任何事物能夠超過陽光。當陽光普照萬物時，一部分光線被吸收轉換成為熱能，而沒有被吸收並從物體上反射回來的光線進入了我們的眼睛，便帶來了光明和色彩，從而再現了外部世界。物體的色彩好像附著於物體表面，一旦光線減弱或消失，所有的色彩也會馬上消失。毫無疑問，當我們看到或回憶某一事物的時候，「光」是記憶或聯想的一部分。所以，「光」是我們認識外部世界的第一視覺要素，沒有光線就沒有色彩。

「光」只是電磁波中相當短的一部分波段的名稱。那麼，光的範圍是根據什麼來規定的呢？光，是電磁波中我們人類的眼睛所能看到的那一部分，也就是能夠刺激我們眼睛的放射能的名稱。我們的眼睛在受到 380 ～ 780 奈米的波長範圍內的放射能的刺激時，便能產生視知覺（見圖 1-1）。紫色光波長最短，資訊傳遞距離最近；紅色光的波長最長，資訊傳遞距離最遠。短波長的紫外線會使皮膚變黑，長波長的紅外線能產生熱能。

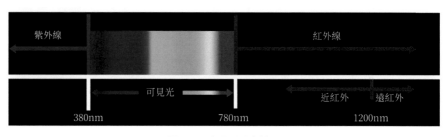

圖 1-1　人眼可見光範圍

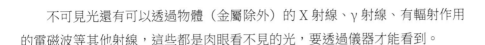

不可見光還有可以透過物體（金屬除外）的 X 射線、γ 射線、有輻射作用的電磁波等其他射線，這些都是肉眼看不見的光，要透過儀器才能看到。

光譜

我們將太陽作為典型的光來分析，其中包含著各種色彩的光線，能夠找出連續的波長順序。也許雨過天晴後的彩虹這一自然現象激發了英國科學家牛頓發現色彩之謎的興趣。牛頓（1642—1727 年）發現可視光譜，已是三個世紀以前（1666 年）的事了。他在暗室中將一束太陽光透過三稜鏡投射出來，結果看到了從紅到紫的色帶（見圖 1-2）；他又將其透過三稜鏡合在一起，結果又復原成接近太陽光的白色光線。人們對色彩的科學研究，就是從這個發現開始的。

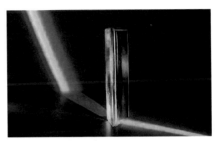

圖 1-2 稜鏡分光與牛頓的實驗

物體的色與照明

光是透過眼睛去感受的，如果光不能進入眼睛中便什麼也看不見。地球被大氣層所包圍，日光在透過大氣層時，遇到氣體中的空氣分子、微粒等質點而發生散射，所以白天的天空是明亮的，這時，波長短的光最容易發生散射，因而天空呈藍色。如果大氣層中的水蒸氣很多，無論什麼樣的光均發生散射，天空就會呈白色或灰色。

在白光下，我們看到檸檬是黃色的，這是由於檸檬表面吸收了其他色光，而只反射黃色單光所致，黃色就成了該物體的主體色，即常言「固有色」的概念。從本質來說，檸檬在反射黃色光之際，肯定也反射其他色光，只不過比較少而已。

如果物體顯出白色或黑色，那是因為它們反射了大部分色光或吸收了大部

分色光，絕對的黑、白物體色是根本不存在的。倘若物體色反映出灰色外觀，則為反射與吸收各半的結果。它們在反射與吸收色光的同時，也或多或少地反射其他色光，在這些顏色中，常帶有多種色彩傾向。例如：綠色的樹葉在陽光照射下就會呈現出豐富的黃綠色彩（見圖 1-3）。因此，在印象派畫家們的眼中，物體色是時間性、地域性、光照度、光色度、心情指數的瞬息體現，在他們的畫面中我們看見的是流動的光、閃爍的影，是色彩的繪畫演繹。

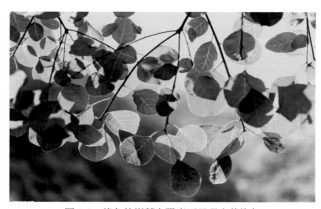

圖 1-3　綠色的樹葉在陽光下呈現出黃綠色

如果說文藝復興是近代繪畫的開端，確立了科學的素描造型體系，把明暗、透視、解剖等知識科學地運用到造型藝術中，那麼，印象派則是現代繪畫的起點，它完成了繪畫中色彩造型的變革，將光與色的科學觀念引入繪畫之中，革新了傳統的固有色觀念，創立了以固有色、光源色和環境色為核心的現代寫生色彩學。

眾所周知，在不同的光源下，物體的色彩是有差異的。紅旗在日光下顯紅色，在白熾燈的燈光下顯得更紅，在黃色光下顯橙色，而在螢光燈下則為發紫的紅色，在藍色光下顯紫色。

在螢光燈或白熾燈下畫過畫的人會有這樣的經驗，當你把在燈光下完成的作品拿到日光下觀察時，會有點難以相信自己眼睛的感覺，怎麼會有這麼大的差別？色調完全不對了，有時還會覺得畫面帶有幾分怪異或病態的成分。民間

也有「燈下不觀色」的說法。因此，美術學院或設計學院的畫室裡總是盡量採用日間的正常光線，比如說，在畫室頂部設天窗等措施。

照明效果對商品色彩的表現有著極大的影響，舞臺美術就利用這種色光的無窮變化，在有限的裝置和空間裡，讓人們看到完美的演出。有的時裝表演舞臺就用最簡單不過的白色，然後充分利用燈光顏色的變化，就能營造出不同的色彩氛圍（見圖 1-4）。

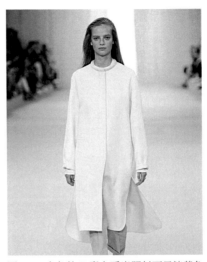

圖 1-4　白色的 T 臺在暖光照射下呈淡黃色

明確地意識到在一定條件下，物體的顏色是會變的，這對我們從事美術設計工作的人相當重要。在對商品陳列或展覽進行設計時，就會考慮到光對物體色的影響。

在其他領域，光的作用也扮演著重要角色。在室內裝修中，空間分割是很要緊的事，光線的反射也同樣重要。客廳裡用 100W 的燈泡照明使人感到很明亮，如果在廁所、浴室等狹小的場所也裝 100W 的燈泡，其亮度也許會使你受不了。要提高室內的採光和照明的效率，天花板、牆壁、地板最好選擇反射率高的色彩。要避免耀眼可使用暗一些的色彩，但也應該考慮到日光下和夜晚燈光下室內會呈現出的不同效果。

眼睛是最精密的光學儀器

既然色彩是視覺現象，那麼，就有必要認識眼睛的功能。我們在生活裡使用它的過程中，就會感覺到它是一種非常奇特的精密儀器。相信你一定有過這樣的經歷：即使用了相當高級的相機、攝影機，拍出的畫面還是不如自己眼睛

所能感受的色彩真實。要製造出像眼睛一樣的高精度的光電色彩計，在今天還只是設想，特別是在光線微弱的情況下。當然，眼睛的性能因人而異，功能則隨著年齡的增長而衰退。

在大約只有 2 公分直徑的眼球中，有著很精巧的結構。眼球的構造與照相機的構造相當接近。眼球的最外層為虹膜，最前面的延長部分為透明的角膜。入射光的折射，在這裡形成焦點。睡著時，眼皮就成為晶狀體的保護層，平時由於眼瞼經常揉拭晶狀體表面，使之保持著良好的光學狀態。在眼皮的下面，有能夠發現角膜上的汙垢和灰塵的神經，還有供給眼淚的淚腺可進行自動洗滌。

虹膜的肌肉隨光的強弱而收縮、放大，從而引起瞳孔大小的變化，其作用相當於照相機的光圈。外來光經角膜折射傳到視網膜，是由像透鏡那樣的晶狀體來進行的。因為支撐它的肌肉厚度自由改變，所以從距離無限遠到眼前均可馬上進行聚集。

遺憾的是，隨著年齡增加，增多的黃色素吸收短的波長，負責青和紫的光感細胞開始硬化並漸漸失去彈性，會帶來老花眼等諸多不便。東方人的虹膜為黑色，而西方人的虹膜因沒有茶色素而呈現為藍色。

為在視野中選擇有興趣的對象，就得轉動眼球，這就是眼肌的功能。進光量和焦點的調節是由各部分眼肌進行的，在過於明亮的視野中，頻繁地移動焦點是使眼睛負擔過重和疲勞的原因。因此，減輕這種負擔也是進行色彩搭配時應該注意的基本事項之一。

兩種視覺細胞

人類的視網膜有兩種細胞：一種為桿狀細胞，主管夜間視力；另一種為錐狀細胞，主管白晝視力和色覺。而錐狀細胞又有三種色覺細胞，分別是紅色、綠色和藍色色覺細胞，這些細胞 90%以上分布在眼底的「黃斑部」。經由此三種色覺細胞的交互作用，可感受到各種不同的顏色。

桿狀細胞對黑白層次很敏感，對即使是很微弱的光也能有所反應，在黑暗的地方看東西，主要靠桿狀細胞，這種狀態叫做「暗視覺」。

錐狀細胞的感光度比視桿細胞要差得多，但在光線充足的情況下，錐狀細胞能辨別出顏色最細微的差別及物體的細節，是視覺中最敏銳的部分，處於眼球的中心。由於錐狀細胞只能適應明亮光線下的視覺，因此叫做「明視覺」。

當視網膜的錐狀細胞發生障礙時，就患上了日盲症，也就是通常所說的色盲。當視網膜的桿狀細胞發生障礙時，就患上了夜盲症。

由於紅光對於桿狀細胞不起作用，所以不會阻礙桿狀細胞的暗適應過程。因此，當一個人由明亮環境突然轉入黑暗環境時，他的視覺感受仍能保持平衡，不需要暗適應的過程。應用這個原理，在 X 光檢查暗室、夜間的號誌等一系列需要暗適應的地方，均採用紅光照明。

視覺細胞的數量約為 1.3 億個，其中錐狀細胞只有約 700 個，絕大多數在眼睛的最中心位置，能得到最鮮明的圖像，而在視網膜邊緣則很少。相反，桿狀細胞有很多分布在視網膜邊緣，因此，在黑暗的地方，即使不去注視物象，也能清楚地看到物體。

作畫的人為了對物體的明暗有整體掌握，有時會把眼睛瞇起來，排除顏色的干擾以判斷對象明暗色調的整體層次，就是基於這個道理。

單色光照明

由單色光產生的亮度感覺叫做感光度。在鈉燈和水銀燈的照射下，物體的色彩並不能得到真實的體現，但這兩種光可視度高，所以，常常用於需要高效率照明的地方，如隧道、廣場、道路，等等。

當夜幕降臨為一片灰暗時，錐狀細胞也能起作用，但在這時很難看到清楚的圖像，這種狀態叫微明視覺。

明暗適應

桿狀細胞和錐狀細胞為感光度不同的兩種接受器，所以眼睛有能因視野亮度變化而自動調節感光度的功能，這種現象叫「明暗適應」，也叫「光量適應」。

當我們把眼睛由暗處轉向亮處時，瞬間內會感到眼前白花花的一片，這是錐狀細胞在適應亮度，以便給出相應的感光度，叫眼睛的「明適應」。對於劇烈的亮度變化，雖然桿狀細胞和錐狀細胞的功能會轉換，但實際上也需要一定的時間，一般只需要 1 秒鐘。

相反，當我們把眼睛由亮處轉向暗處時，會瞬間感到一片漆黑，這是桿狀細胞在適應視野的暗度，叫做「暗適應」。我們會有這樣的體驗：從夏日陽光耀眼的戶外突然進入光線較暗的室內，或者當我們剛剛進入正在放映的電影院裡時，會感覺到周圍什麼都看不見。暗適應的初期視覺感受提高很快，一般15 分鐘可以基本適應，後期提高較慢，半小時後視覺感受性可以提高到最初的 10 萬倍，達到完全的暗適應大約需要 40 分鐘。

隧道裡的照明裝置一般分兩種：一種在出入口附近沒有照明光，而在中間部分卻集中著許多燈光，這是為了使白天隧道裡的光照度能盡量均等而進行設計的。這一類型在老式短程隧道中較多，但大部分新建的特長隧道，出入口處都裝有大量的照明光，而在中間部分減少其數量，這當然是為明暗適應而設計的（見圖 1-5）。

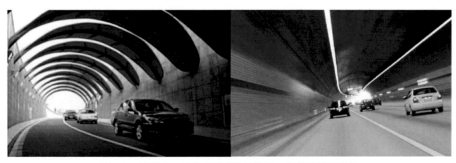

圖 1-5　隧道入口處的暗適應設計及出口處的明適應設計

色彩絢麗的商品必須要放在明亮的環境中才能得到最好的展示，但在注意亮度的同時，也必須考慮照明的均勻性和色溫的高低，用暖光，冷光，還是標準光源？

色彩適應與色覺恆常

人眼在環境色彩刺激下造成的色彩視覺變化是對色光的適應所致，被稱為「色彩適應」。通常，色彩視覺的第一感受時間為 5～10 秒，過了這段時間「色彩適應」就開始起作用，這種習慣性地把物象色彩恢復到白光下本來面目的本能是源於對「固有色」的認知，可以使人避免被光源色造成的假象所矇蔽，而始終能夠掌握物體的本來顏色，我們把這種現象稱為「色彩的恆定性」，也有人稱為「色覺恆常」。關於色覺恆常，科學家們曾這樣說過：「我們看到的東西是知道的東西，不是眼睛所作用的東西」、「我們看到的東西是對眼前東西的最好的推測」。

換句話說，人們並不會完全被光源色牽著走。我們並不會把夜店裡紫紅色燈光下穿白襯衣的人說成是穿紫紅色襯衣的人，也不會把拳擊臺前的白色沙發說成是紫紅色沙發（見圖 1-6）。對於在陽光下睡覺的黑貓和白山羊，雖然黑貓反射著很強的光，但我們卻能夠立刻判斷外面的環境，而絕不會把黑和白認錯。因為大腦會對視網膜發來的訊號作出反應，而不僅僅是接受器。

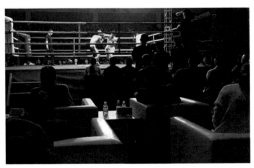

圖 1-6　拳擊臺前的白沙發是對色覺恆常的很好詮釋

戴著有色眼鏡活動時，開始一段時間可以明顯感受到鏡片色彩的影響，然而，過了一段時間之後鏡片上的顏色幾乎在視覺上消失了。在白熾燈的黃色光線下，只能在剛開燈後不久的時間裡感受到光的顏色，一會兒這種黃色即自然消失。在燈光下白紙是白的，對物體恢復了日光（白光）下的感覺。

大腦的視覺中樞與記憶領域有非常密切的關係，所以，能看到的色彩也會受到記憶和聯想的支配，越了解的對象越容易發生色覺恆常。

明亮環境的恆常性比黑暗環境的恆常性要高，而且更容易將形象看清楚。但是，在強光照射下或用細長筒觀察對象的一部分時，也會失去色彩的恆常性。還有觀察者特別注意和深刻分析觀察對象時，所看到的東西也會變化。如畫家把潔白的石膏像畫得很黑，或者，在作畫時使用了現實中根本就見不到的色彩。這可以說是畫家不受色覺恆常支配，僅忠實於自己對對象的感受而畫出來的。也就是說，這些色彩雖然在現實中不能被看到，但因主觀原因或是判斷卻被畫家看到了。

第二章　我們所看到的色彩

視野中的色彩

人的視野是水平約 180°、上下約 150°的橢圓形。視覺中心和邊緣看到的同一色彩是有細微差別的，被稱為「色彩視野」。

色的定義

所謂「色」，是日常視覺經驗中的一種狀態，這是一種含糊的表述方法。物理學家從分光反射率及透射率來考慮色，而化學家卻從顏料和染料的化學成分來考慮色。文學家對色的說明更為直截了當，所謂色就是被破壞了的光。生理學認為，色在視覺中是一種由電子化學作用而產生的感覺現象；精神物理學則認為，色是具有色刺激特性的色感覺。最後這種說法似乎更接近人們通常意義上的理解。

光源色與色溫

由自行發光的物體所產生的色光，被稱為「光源色」。如，太陽光、月光、螢光燈、日光燈、霓虹燈、LED 光、燭光、煙火等，這些光源有冷有暖，這就涉及一個專業詞彙——色溫。色溫是照明光學中用於定義光源顏色的一個物理量，也是人眼對發光體或白色反光體的感覺，這是物理學、生理學與心理學的綜合因素的一種感覺，也是因人而異的。

一些常用光源的色溫為：標準燭光為 1930K（克耳文溫度單位）；鎢絲

燈為 2760 ～ 2900K；閃光燈為 3800K；中午陽光為 5000K；電子閃光燈為 6000K；螢光燈為 6400K；藍天為 10000K。

　　整體來說，色溫小於 3000K 的光源，給人感覺溫暖（帶紅黃的白色）；色溫為 3000 ～ 5000K 的光源，給人感覺溫暖傾向不明顯（白色）；色溫大於 5000K 的光源，給人感覺偏冷。一般情況下，正午 10 點至下午 2 點，晴朗無雲的天空，在沒有太陽直射光的情況下，標準日光在 5200 ～ 5500K。

　　色溫在電視（發光體）或攝影（反光體）上是可以用人為的方式來改變的。一年四季平均色溫在 8000 ～ 9500K，影視部門在製作節目時都是以色溫 9300K 去拍攝的。歐美的相關部門則以一年四季的平均色溫約 6000K 為製作的參考。因此，我們突然看到歐美的電腦或者電視螢幕時，感覺色溫偏紅、偏暖，就是因為黑眼睛的人看 9300K 是白色的；但是藍眼睛的人看了就覺得偏藍；藍眼睛的人看 6500K 是白色，亞洲人看了就偏暖。無論你是使用數位相機或攝影機，都必須重視色溫！

固有色

　　習慣上，一般把白色陽光下，不透明、不發光、不反光的物體所呈現出來的色彩效果稱為「固有色」。固有色在一個物體中所占面積最大，其最明顯的地方是受光面與背光面之間的中間部分，在這個範圍內，物體受外部的影響較少。如紅蘋果表面只反射紅色光線而吸收其他光線，所以呈現出紅色。

透過色

　　有些物體本身具有通透性，如有色玻璃、葡萄酒、雲母、寶石、水晶、琥珀、松脂，透過這些物體去觀察事物得到的顏色，被稱為「透過色」。透過色最典型的代表莫過於攝影上用的濾色鏡了（見圖 2-1），有時電影中也會用這類濾色鏡來渲染某些特殊意境的畫面。例如：橙鏡可以透過黃、橙、紅等光，

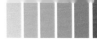

吸收藍紫和少量綠光,用於校色,當用於文件翻拍時,可去除文件資料泛黃的底色,增加反差。綠鏡可以透過黃、綠兩色,綠色透過量較多,吸收紫、藍、紅三色,也可以吸收部分橙色,常用於黑白攝影中增加藍天白雲對比。雷登-82,該鏡為淡藍色,可做色溫補償,在早晨或黃昏的戶外攝影可抑制偏紅現象,以求色彩逼真。

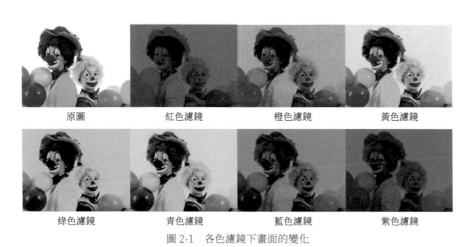

| 原圖 | 紅色濾鏡 | 橙色濾鏡 | 黃色濾鏡 |
| 綠色濾鏡 | 青色濾鏡 | 藍色濾鏡 | 紫色濾鏡 |

圖 2-1 各色濾鏡下畫面的變化

反光色

顏色以非單純顏色反射的形式出現,叫做「反光色」。我們日常生活中的色彩,通常是用各種有意義的文字來表示的,比如紅花、白牆、黑眼鏡等,這些都是表示固有色的詞,也可以叫做「物體色」。除了這些舉目所及的顏色外,還有一些具有特殊性質的顏色,比如,在光衍射下不鏽鋼、汽車漆面反射的顏色(見圖 2-2)和大廈的玻璃幕牆顏色等。

圖 2-2　汽車漆面對光色的衍射

螢光色

在特殊職位上工作的人需要穿含有螢光劑的服裝。如交警需要穿有淺黃色螢光劑的背心、清潔隊員需要穿有橘黃色螢光劑的外衣，以造成提醒來往車輛注意的作用。一些新潮的運動品牌也經常推出一些含有螢光色的運動服或運動鞋。

影響色彩感覺的多種因素

事實上，我們很少看到以上這些顏色在一種光源下單獨存在，它們總是以不同程度的形象、質感、折射、反射、投射並存。看到同樣一種顏色，有可能因為心情不同而感覺不同。同樣一款顏色的衣服，可能因為穿在不同人的身上而使人感到大相逕庭。同樣的顏色配比，可能會因為文化或附著在不同的物品上而給人帶來不同的感受。比如，紅綠為主調的中式大花被面和同樣以紅綠色調為主的、穿紅色衣服的聖誕老人與綠色的聖誕樹，前者顯「土」，後者顯「洋」。我們在看展覽時的氛圍，在看電影、戲劇時的劇情，都會影響到我們對顏色的感覺。

螢幕色彩

大多數人都有網路購物的經歷，但每個品牌的顯示器或手機螢幕顯示出的顏色都是有差別的，有時即使是同一品牌不同型號的產品顯示出的顏色也不盡相同，不同的相機拍出的照片顏色也不相同。因此，各個網店一般都會在醒目位置貼出關於色差的提示：網路上照片只供參考，最終以實物顏色為準。

印刷業為了解決顏色不準的問題，已有一些公司推出了色彩校正硬體和軟體，來解決不同設備間的顏色統一問題，盡量做到「所見即所得」。

微小狀態下的色彩

錐狀細胞密集的中心窩，能把對象的色彩和細部都看得很清楚。但當藍色和黃色的面積過小時，所能看到的只是黑色和灰色，藍色和綠色的差別尤其難以區分；只有紅色直到最後還能被清楚地看到，所以，遠距離的號誌優先選用了紅色。醫院、警局和消防部門等處的門燈都是紅色；汽車、列車的尾燈和飛機腹部的燈同樣採用了紅色。歐洲的某些城市，也因此原因而禁止使用紅色霓虹燈。

色盲、色弱與色彩

「色盲」是指缺乏或完全沒有辨別色彩的能力，多為先天的，也有後天創傷造成的。色盲又分全色盲和單色盲。沒有錐狀細胞功能而只有桿狀細胞功能，是典型的單色型，這種類型只能看到物體的明暗，叫「全色盲」。七彩世界在其眼中是一片灰暗，如同觀看黑白電視一般，僅有明暗之分，而無顏色差別。

色盲是由於對紅、綠、藍三原色光中的一種缺乏辨別力，被稱為「單色盲」。如「紅色盲」，又稱第一色盲，較常見；「綠色盲」，稱為第二色盲，比第一色盲少些；「藍色盲」，即第三色盲，比較少見。我們平常說的色盲通常

就是指紅綠色盲。

　　對顏色的辨別能力差的則稱「色弱」，包括「全色弱」和「部分色弱」（紅色弱、綠色弱、藍黃色弱等）。色弱者，雖然能看到正常人所看到的顏色，但辨認顏色的能力遲緩或很差，在光線較暗時，有的幾乎和色盲差不多，或表現為色覺疲勞，它與色盲的界限一般不易嚴格區分。色盲與色弱以先天性因素為多見。根據統計，男性色盲發生率近 5%，而女性則近 1%。

　　有先天性色覺障礙者，往往不知其有辨色力異常，多為他人察覺或體檢時發現。凡從事交通運輸、美術、化學、醫藥等工作人員必須有正常的色覺，因此，色覺檢查就成為服兵役、就業、入學前體檢時的常規項目。這些人因為色盲，不能上大學或不能開車。由於不能區別彩色傳票，銀行等金融機關也將他們拒之門外，這不能不說是件很令人遺憾的事情！

第三章　混色與色的表現

色光三原色與加法混色

　　我們在生活中，在舞臺上或者舞廳中，都見到過由五彩繽紛的燈光構成的瑰麗的色彩世界。這麼複雜的色彩是怎樣調出來的呢？實際上它不過是運用色光混合的原理，把色光的三個基本色重疊、調配、變化、組合而成的。

　　我們知道電視上之所以能夠出現圖像，是因為在彩色電視機電子槍的內壁，有能發出紅、綠、藍紫三色光的螢光物質，電路將送來的訊號變成電子射線，螢光物質被電子衝擊而發光，還原合成為原來的畫面，因此，彩色電視機讓我們看到的是發光體的色，所採用的是加色法混色。當紅、綠、藍紫三色光完全混合時就會出現白（White）色光；當紅、綠色光混合時就會出現黃（Yellow）色光；當紅、藍紫色光混合時就會出現品紅（Magenta）色光；當綠、藍紫光混合時就會出現青（Cyan）色光。舞臺上燈光的照明也是應用了這種加色法混色，簡稱「加法混色」（見圖 3-1）。

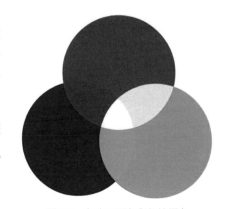

圖 3-1　色光三原色與加法混色

色料三原色與減法混色

　　色料混合即減法混色，是指色料（顏料、塗料、油漆、油墨等）將一般的來光（如日光）吸收掉一部分色，再將未吸收的餘光反射出來，而後進行的混合，所以也叫減光混合，或叫色料混合。減色混合一般包括色料的直接混合與顏料的疊置混合。色料的直接混合就是以三原色（黃 Yellow、品紅 Magenta、青 Cyan）為基礎的混合（見圖 3-2）。這種混合，因其加入混合色料的增多，混合出的色明度就會降低，越混合顏色就越接近灰色，而被稱為「減法混色」，這也是它區別於色光混合的主要特徵。根據減法混色的原理，兩個三原色之間相混可以得到間色，即橙、綠、紫色。在間色基礎上再加入其他顏色便可以得到複色，以及其他更多的色彩。

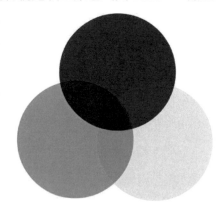

圖 3-2　色料三原色與減法混色

　　色料的疊置同色料的直接混合效果是一樣的，只是方法不同。如藍色與黃色透明膠紙疊置在一起，可得到綠色。另外，還有一些具透明性能的顏料，若一種色彩乾燥後再覆疊另一種色彩，也可得到類似效果。

　　現代工業化產品既要求色彩要多樣化，又要求不同批次的、同一款產品色彩要保持高度的一致性，比如說，汽車噴漆。如果一個車廠連不同批次出廠的車漆都做不到一致，恐怕離倒閉也不遠了。車輛受損後更需要電腦調色，以保持和原廠車漆一致。設計者也要根據著色材料的不同，預先掌握好混色規律，這是很有必要的。

空間混色

　　空間混色是由兩種或兩種以上不同顏色的色塊並置後，形成一種反射光的

混合。它是借助於顏色並置在人眼視網膜上形成的色彩混合效果，色彩既不加光也不減光，是以光與色料同時的混合，被稱為空間混色法，俗稱「空混」，也稱中性混合。

這種混色方法與古老的馬賽克鑲嵌技法相似。印象畫派中的一個分支「點彩派」大體可歸入此類。由於印象派畫家秀拉（Georges Seurat，1859—1891 年）將這種表現光色的技法運用得更加完美，所以，這種畫法一般被稱為「秀拉效果」。我們從他的名作《大碗島的星期天下午》（見圖 3-3）能清楚地感受到這點。

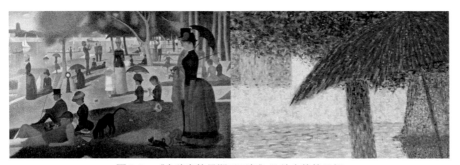

圖 3-3 　《大碗島的星期天下午》及放大後的局部

平時我們看到許多畫報、雜誌和廣告，會為上面精美的畫面而感嘆，實際上這些色彩豐富的印刷品，也是根據這個原理製作、生產的。常用的四色印刷，就是在色料三原色 C（青）、M（品紅）、Y（黃）的基礎上，再加上 K（黑）形成印刷油墨的四個基本色，透過這四色網點的混合（疊印）、並置而成為彩色（全彩）圖像。我們從印刷好的紙表面見到的是色點反射光。透過加粗網點的印刷品和放大後的局部，能很清楚地看到這一點（見圖 3-4）。看到這張圖，相信對從事過印刷業的人來說，一定會感到親切，這對他們來說，早已是一個眾所周知的「祕密」。我們平時之所以感覺不到，是因為我們平常看到的印刷品，一般都是印在銅版紙上精度較高的圖片，網點很細，人眼察覺不到，但透過高倍放大鏡依舊能夠很清楚地看到印刷網點。我們所看到的是一種在空間上混合後的效果。

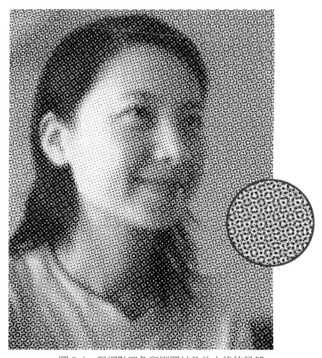

圖 3-4　粗網點四色印刷圖片及放大後的局部

　　另外一種常見的空間混色，就是色織布料。高級西裝料子的每一根線都是由各種色棉混合而成的。因為各種色的面積太小了，所以只能看到單色，但又明顯是一種不同於一般單色的布料。

第四章　色彩的屬性及體系

色彩的屬性

　　色彩性質的變化主要取決於三個方面：色彩的色相、明度以及彩度，稱為色彩的屬性，也稱為「色彩三要素」。

色相

　　「色相」是色彩的表象特徵，通俗地講就是色彩的相貌，也可以說是區別色彩用的名稱。色相既是色彩體系的基礎，也是我們認識各種色彩的基礎。

　　色相的數量並不是一個確定的數，從三稜鏡中分出來的是七色：紅、橙、黃、綠、青、藍、紫，每兩種顏色之間並無明顯的分界，而是一個漸變的過程，所以，不同研究方法必然呈現為不同的劃分方法，色相就表現為不同的數量。它們的排列是根據光的波長秩序，表示的方法就是「色相環」。

　　色相如果不斷被細分會有無數種，過度的細分也沒有現實意義。因此，色彩的研究者為了科學地區分色彩，運用了各種標識的方法。以日本的配色體系為例，以我們平時最常用的繪畫顏料上色相的標識方法，色相環上的 24 色會被命名如下（見圖 4-1）。

色相序號	色相名稱	簡稱	英文名稱	中文名稱	
1	帶紫的紅	pR	Purplish Red	深紅	
2	紅	R	Red	曙紅	
3	帶黃的紅	yR	Yellowish Red	大紅	
4	帶紅的黃	rO	Reddish Orange	朱紅	

色相序號	色相名稱	簡稱	英文名稱	中文名稱	
5	橙	O	Orange	橘紅	
6	帶黃的橙	yO	Yellowish Orange	橘黃	
7	帶紅的黃	rY	Reddish Yellow	中黃	
8	黃	Y	Yellow	檸檬黃	
9	帶綠的黃	gY	Greenish Yellow	淺黃綠	
10	黃綠	YG	Yellow Green	黃綠	
11	帶黃的綠	yG	Yellowish Green	草綠	
12	綠	G	Green	綠	
13	帶藍的綠	bG	Bluish Green	翠綠	
14	藍綠	BG	Blue Green	深綠	
15	藍綠	BG	Blue Green	藍湖綠	
16	帶綠的藍	gB	Greenish Blue	湖藍	
17	藍	B	Blue	鈷藍	
18	藍	B	Blue	普藍	
19	帶紫的藍	pB	Purplish Blue	群青	
20	藍紫	V	Violet	青蓮	
21	紫	P	Purplish	紫羅蘭	
22	紫	P	Purplish	紫	
23	紅紫	RP	Red Purple	紅紫	
24	紅紫	RP	Red Purple	玫瑰紅	

圖 4-1　色相名稱

在國外的顏料上都有色相的明確標識，例如 10pB，指的就是帶紫的藍中第 10 色。另外，某一種色相和黑、白、灰調合，無論產生多少明度、純度變化，都屬同一種色相。

明度

色彩有明度上的差別，產生明度上的變化有三方面的原因：一是由於光源的強弱或投射角度不同；二是由於同一種色相中含白色或黑色的量不一樣多（見圖 4-2）；三是物理色的色相在明度上本來就存在差異。

以明度的高低而言，白色明度最高，黑色明度最低。從色相上說，不同的顏色已經存在著不同的明度，其中黃色明度最高，而紫色明度最低。為了使讀者看清楚不同色相之間的明度變化，本章按 C、M、Y、K 的平均梯度做了一張圖，以供參考（見圖 4-3）。

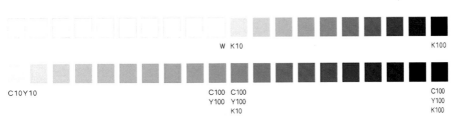

圖 4-2 同一色相之間的明度變化（這裡 W 代表白色，K 代表黑色）

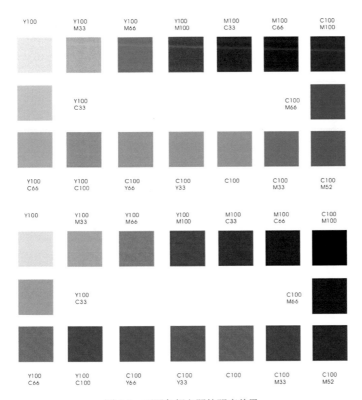

圖 4-3 不同色相之間的明度差異

把無色彩的白色與黑色用不等量調和，就能產生不同的灰色。把色彩的各種色相與黑色、白色、灰色不等量調合，能產生不同顏色的明度等階。

目前，各國運用的明度等階表主要有三種：11 等度（孟塞爾顏色系統）、8 等度（奧斯特瓦爾德色彩系統）、9 等度（日本色研配色體系）。以孟塞爾顏色系統為例：白色的明度為 10，黑色的明度為 0，各種明度的等階差為 1。色彩的明度在色彩學上被稱為色彩關係的骨架，是色彩關係的基礎要素，任何設計都應盡量將明度關係處理好。

彩度

色彩的彩度也稱「純度」或「飽和度」，是指色彩的純淨程度，或者說，色彩中含有黑、白或者灰色的多少。

如圖 4-4 中綠色的彩度是由左向右不斷降低的。

C100
Y100
K50

圖 4-4　同一色相之間的彩度變化（這裡 W 代表白色，K 代表黑色）

我們知道，任何色彩在光線下，要保證色彩的完全純淨是不可能的。光線越強，物體對於光線的折射也越強，就要降低色彩的彩度；光線弱了，明度降下來了，也會降低色彩的彩度。在調和色彩的過程中，也會有同樣的情況，某一種色相只要與任何一種其他色相混合，就會導致色彩彩度的降低，色彩學上稱為「減色混合」。圖 4-5 可能會使大家對色彩三要素的關係有更直接的認識，有人根據這個原理發明了色立體，後文將會有詳細闡述。

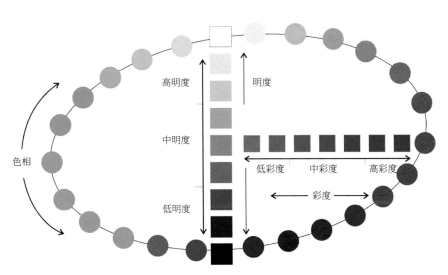

圖 4-5　色彩三要素及色立體原理

　　在色光中，各單色光是最純淨的，顏料是無法達到單色光的純淨度的；在顏料中，色相環上的色彩是最純淨的，摻入其他色則會減弱其彩度。純淨的色彩看起來很刺激，視覺衝擊力就大，但也會更難以與其他色彩相配合，在畫面中往往會顯得突兀。因此，在設計中有時需要降低顏色的彩度，使畫面中的所有色彩協調起來。

色彩的體系

　　人類對色彩的描述在中國的戰國時期和歐洲的古希臘時代就有了，但對於色彩體系的表述在歐洲文藝復興時期才逐步完善起來。1667 年，英國物理學家牛頓用玻璃三稜鏡發現了七色光，1704 年，他寫了《光學》，初步闡述了色彩的問題。

　　在之後的 200 年裡，有許多科學家相繼發表文章，提出了對色彩體系的看法，如 1730 年勒·布朗的「三原色說」、1776 年哈里斯推出了最早的「色相環」、1810 年德國的倫格製作了「球形色立體」、1874 年德國的心理學家

赫林發表「心理四原色學說」，這些都是近代色彩視覺理論的基礎。

1905 年，美國的色彩學家孟塞爾創立了「色立體」，並於 1915 年出版了《孟塞爾色彩圖譜》，提出「色彩的三屬性」，其理論影響很大。之後，美國國家標準局和美國光學協會，分別於 1929 年和 1943 年修訂了《孟塞爾色彩圖譜》，1973 年出版了《孟塞爾色彩圖冊》，其中有 1105 塊顏色樣品，成為美國統一使用的色彩手冊。這就是人們經常提到的孟塞爾顏色系統。

1922 年，德國物理化學家奧斯特瓦爾德 1931 年出版了《色彩科學》一書，創立了奧氏表色體系，是近代的兩大表色體系之一。1955 年，德國的光學協會對奧氏表色體系做了重新修訂測試，成為德國的工業標準色體系，即「DIN」表色體系。

1964 年，日本的 PCCS 對孟塞爾色彩體系進行了修訂，並於 1978 年出版了《色彩世界 5000》。這個色彩系統將孟塞爾色彩體系變得更為完善和科學，增加了 8 個色調，將明度的等級差由原來的 1 改為 0.5，色彩的純度值從原來的 2 改為 1，色彩更加豐富。

目前，在歐洲大多數國家使用奧斯特瓦爾德色彩系統，在美國和一些美洲國家使用孟塞爾顏色系統，而在亞洲地區，不少國家和地區使用日本色研配色體系。

孟塞爾顏色系統

這一表色體系裡，紅、黃、綠、藍、紫為基本色，在相鄰的基本色間又增加了 YR（黃紅）、YG（黃綠）、BG（藍綠）、BP（藍紫）、RP（紅紫）5 種間色，形成 10 種核心色，然後，把每一種色分為 10 個等差度，並標注從 1 到 10 的序號，構成了 100 種色相。

這個表色體系是一個立體的結構，中間是一根垂直的軸，是從白到黑的無彩色系，也是體現了明度上的等級差。孟塞爾的明度等級為 11 級，上面是白色，明度為 10 級，下面是黑色，明度為 0 級，中間分為 9 個等級差。色相

與中心軸可以有一個關係，這就是色相的彩度等級序列，越靠近中心軸，色彩的彩度就越低。色相與明度軸的頂端相連繫，明度不斷提高，而彩度不斷降低；色相與明度軸的底端相連繫，使明度不斷降低，而彩度也不斷降低。而中心軸的色彩彩度為 0，當某一色相與中心軸的 11 個明度等級配色，並且按照不同的比例來配色時，就形成每一色相的彩度漸變三角形。100 個三角形與中心軸相連，便造就成一個立體狀的結構（見圖 4-6）。

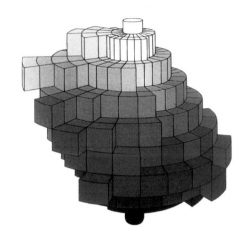

圖 4-6　孟塞爾色立體

由於每一色相的明度是不同的，所以對中心軸來說，各種不同的色相是處在不同的明度水平高度上，由於各種色相的彩度等級數不同，那麼，與中心軸的垂直距離也不同。紅色的純度為 14，是彩度等級中的最高值，而藍綠的彩度值僅為 6，所以，這個色立體看起來並不是一個很有規則的立體形狀。

奧斯特瓦爾德色彩系統

奧斯特瓦爾德是一位諾貝爾獎的獲得者，他以赫林的「四原色學說」作為基礎，並運用間色的方法在紅、黃、藍、綠之間產生橙、藍綠、紫、黃綠，將這 8 種顏色為主要基色，把每一種顏色再與邊上的色等量配色，產生不同等量比例的 3 種色，就形成 24 色的色相環。

奧斯特瓦爾德色彩系統（簡稱為「OCS」）的中心軸從白到黑分為 8 個明度等級，分別用小寫的 a、c、e、g、i、l、n、p 字母標識，a 為最亮的白色，p 為最暗的黑色，而色彩的純度是各種色相中含有白色與黑色的量不同產生的，也同樣形成一個三角形。

　　與孟塞爾顏色系統區別的是，奧氏的彩度等級是相同的，每一色相的明度位置也沒有區別開，所以形成的色立體是一個有規則的形態（見圖 4-7）。這對於認識各色相的明度差與彩度差是不利的。

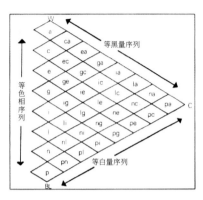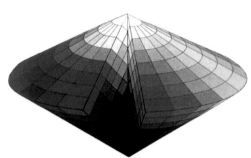

圖 4-7　奧斯特瓦爾德色立體

　　奧斯特瓦爾德色彩系統共有 3 萬個色標，使用起來多有不便。1942 年，美國芝加哥容器公司對其進行了改進，發表了《色彩調和手冊》，把 100 個色相改為 24 個色相，產生了 943 個色標，方便了人們的使用。

日本色研配色體系

　　這是由日本色彩研究所提出的色彩體系方案，是在孟塞爾色彩體系的基礎上的發展。這個體系以紅、橙、黃、綠、藍、紫 6 色為色相基礎色，然後以間色的方法調出 24 色（見圖 4-8），以後又產生 48 色相環，稱為「完全的補色色相環」，包含了色光三原色、物料三原色和赫林的心理四原色，被稱為日本色研配色體系（簡稱為「PCCS」）。孟塞爾顏色系統和日本色研配色體系色名的最大不同點是 B（藍）、PB（藍紫）兩個色相。在日本色研配色體系裡，一般色名附有代表孟塞爾記號的參考值。為了便於記憶，這裡色塊的名字都採用讀者熟悉的繪畫顏料名來命名。

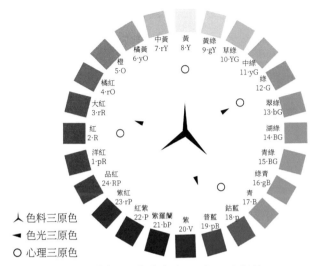

圖 4-8　日本色研配色體系（PCCS）24 色相環

　　日本色研配色體系在明度的等級上共分為 9 級，除了白與黑之外，灰度為 7 級，比孟塞爾顏色系統少了 2 級，明度的等級差也不同。日本色研配色體系的彩度等級分為 9 個階段，在 1 至 9 的後面標以「S」，9S 為最高的彩度。日本色研配色體系色立體外觀呈不規則的橢圓形（見圖 4-9）。對於色彩的表述體系而言，「PCCS」體系最有價值的是它的色調分類方法，就是將各個色相按其明度等級和純度等級分別組合在一起形成不同的調子（見圖 4-10），在同一色調中，色相是不同的，但視覺效果是一致的，這就大大地方便了配色的需要。

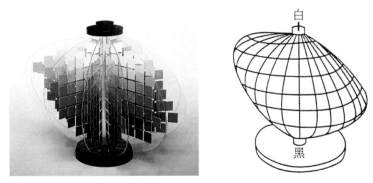

圖 4-9　日本色研配色體系色立體

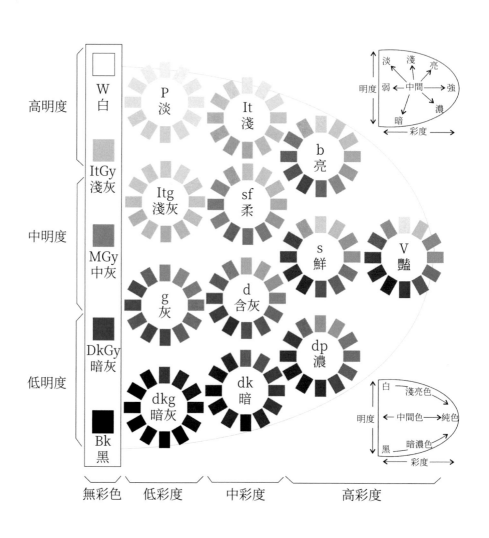

圖 4-10　日本色研配色體系色階圖

第五章　配色的基本規律和常用技巧

　　配色是一個仁者見仁，智者見智的事。人們由於文化修養、社會閱歷、生活態度以及年齡、性別、性格、嗜好等方面的不同，喜愛的配色會有很大差別。配色不像數學有放之四海而皆準的統一公式，但在五彩斑斕的背後，確實存在著一些基本規律、一些具有指導意義的配色原則和方法。我們應該選擇讓人感覺舒適的配色。

色彩的對比

　　有種說法：沒有難看的顏色，只有難看的配色。顏色各具魅力，但是很少被單獨使用，總是和其他顏色共同存在。一種色彩與另一種色彩組合在一起時，給人的感覺通常會發生變化。兩個以上的顏色如何搭配，是一個很值得研究的問題。

　　即使是同一塊色彩，背景不同，給人的感覺也是不一樣的。如圖 5-1，藍、橙兩個色塊中間的黃色其實是完全一樣的，但給人的感覺是藍色背景上的黃色就比橙色背景上的黃色更明亮。這就是色彩對比在作用。

圖 5-1　藍、橙色中相同的黃色，左邊的黃色更亮

　　對比中的「對」有互相面對的意思；「比」有較量的意思。應用在色彩範疇，即為：當兩個以上的色彩放在一起呈現出清晰可見的差別時，它們的相互關係就稱為色彩對比關係，簡稱「色彩對比」。

色相對比

　　談到色彩對比，就不可避免地要談到色彩三要素之一的「色相對比」，而談到色相對比，我們就必須要談到色相環。「色相環」是依據各個色彩體系而產生的，我們前面談到了孟塞爾、奧斯特瓦爾德、日本色研配色體系色相環，這裡再來談一下著名的「伊登色相環」。伊登色相環比較簡單直覺，方便說明問題，由德國包浩斯色彩教師伊登創立，在業界也有一定的影響。此色相環以彩度最高的紅、黃、藍三原色為基礎，再等分為 12 色相環，中間部分三原色又生成了三個間色，像鑽石的切面（見圖 5-2）。

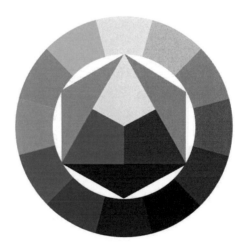

圖 5-2　伊登十二色相環

　　我們下面就以紅色為例，來說明其在奧斯特瓦爾德 24 色相環上與其他色彩之間的對比關係（見圖 5-3）。

　　在色相環上直徑的兩端（日本色研配色體系 PCCS 色相環除外）會形成許

多對互補色，形成彩色負殘像，如紅與綠、黃與紫、藍與橙、紅紫與黃綠、青紫與黃橙、青綠與紅橙等。當互為補色的兩色並置或相鄰時，會使兩色彩度都有所增加，被稱為補色對比，是色相對比中效果最強烈的對比（見圖 5-4）。

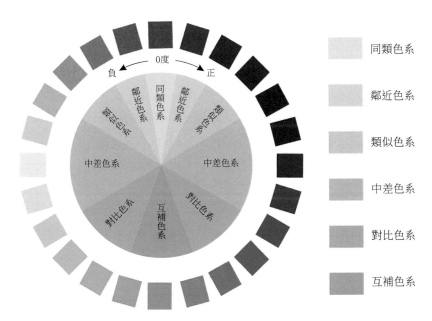

圖 5-3　奧斯特瓦爾德 24 色相環上紅色與其他色彩之間的對比關係

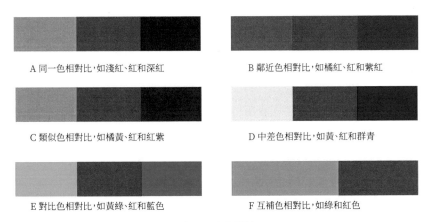

A 同一色相對比，如淺紅、紅和深紅

B 鄰近色相對比，如橘紅、紅和紫紅

C 類似色相對比，如橘黃、紅和紅紫

D 中差色相對比，如黃、紅和群青

E 對比色相對比，如黃綠、紅和藍色

F 互補色相對比，如綠和紅色

圖 5-4　色相對比

　　當不是補色的色相組合時，色彩會互相向其補色方向變化。例如，綠和橙的配色，綠向藍方向變化而變成藍綠色，橙相反能看到帶有紅的橙（見圖5-5）。

　　在色相對比中，除了上述的對比，還有有彩色和無彩色（黑、白、灰）的對比、有彩色和獨立色（金、銀）的對比、無彩色和獨立色的對比。

圖5-5　當不是補色的色相組合時，色彩會互相向其補色方向變化色相例如，綠和橙的配色，綠向藍方向移動而變成藍綠色，橙相反能看到帶有紅的橙。

　　豐盛菜餚的搭配就是活生生的色的對比。味覺和食慾則因餐桌和餐具的色彩而使人看到更佳的色相和彩度。這種竅門與烹調法一樣，也是具有好廚師資格的一方面。為了增添菜的味道，或為了使色彩更好看，廚師往往強化了其中一方的色彩對比。

　　在建築、服飾、工藝、美術等方面的例子就更多了，因為它幾乎牽涉到整個歷史。特別在近代的美術和設計方面，用色彩理論來武裝自己的藝術家刻意追求這種效果，創作了大量的優秀作品。印象派為了比較而利用了補色陰影和色相對比效果，而在這以前的畫家只有依賴於明暗的對比。

　　對於進行工作和學習的空間，以對比較少的色彩環境為好。辦事處、工廠、醫院、車輛的駕駛室，所有學校的教室、圖書室等則應使用明亮而刺激較少的色彩，盡量使視野中的對比減少，這一點是很重要的。這樣的色彩設計是非常有效的，它既能減少用眼疲勞，又可安定情緒。

明度對比

　　明度對比是指色彩的明暗程度的對比，是將不同明度的色彩放在一起所呈現出的對比結果。明度變化有兩種情況：一種是指同一色相不同的明度變化；另一種是指不同色相的明度變化。

　　明度對比對視覺的影響力很大，在色彩構成中明度對比占有重要位置，往往可以直接決定畫面的氣氛，是色彩對比的基礎。

　　素描就是利用物體的明度層次來表現畫面的深度、體積、空間關係。在繪畫上，當我們把複雜的色彩關係還原成素描，把豐富的色彩關係拍成黑白照片時，就會發現複雜的色彩關係變成了不同層次的明度關係。因此，在你要表現的色彩畫面當中，如果只有色相對比而無明度對比，那麼，圖形的輪廓將會難以辨別；如果只有彩度的區別而無明度的對比，那麼，圖形的光影與體積更難辨別。只有正確地表現出明度關係，你所表現的畫面才會充滿體積感和空間層次感。

　　有試驗表明，明度的最大比值比彩度的最大比值要強三倍，也就是說明度對畫面的影響最大。加強明度對比，可以在一定程度上抑制色彩間的相互作用。

　　這就好比平時看到的電影、攝影作品，當彩色照片變成黑白照片明度層次依然會很清楚；但是如果要求一個景物脫離明度而只存在色相和彩度，則是不可能的，因為不同色相本身也存在明度的差異，色彩的色相、明度、彩度三屬性缺一不可。

　　實際上，我們在現實中往往是面對兩種以上明度顏色的配合。解決多種明度顏色的配色原則有兩個：(1) 以一種顏色的明度為主，其他不同明度的顏色作為點綴，這樣會顯得主次分明，和諧統一。 (2) 在以兩種或兩種以上不同明度的顏色為基調時，不要面積相等，而要基本保持在 1:0.618 的黃金分割面積比上，其他的顏色作為點綴色，這樣的配色會顯得豐富而又有表現力、不雜亂。

<center>圖 5-6　明度對比</center>

　　在所有有彩色的明度對比中，黃和黑色的對比無疑是最強的（見圖5-6），所以經常被用在某些具有警示作用的場合，如怕摔的硬碟的包裝、醫院有放射作用的 CT 室的門上等都採取這種配色。紫色和黃色、橙色及黃綠色的明度也很強烈，一些追求醒目的現代設計作品也會有意選用這種明度對比強的配色。

彩度對比

　　較飽和的純色與含有黑、白、灰的濁色並置，因彩度差別而形成的色彩對比被稱為「彩度對比」（純度對比）。彩度對比可以增強色相的明確性，使鮮豔的顏色愈加鮮豔，灰暗的愈加灰暗（見圖 5-7）。

<center>圖 5-7　彩度對比</center>

　　由高彩度色組成的顏色叫鮮調，由中彩度色組成的顏色叫中調，由低彩度色組成的顏色叫灰調（見圖 5-8）。

<center>鮮調　　　　　　　　　中調　　　　　　　　　灰調</center>

<center>圖 5-8　色調</center>

　　鮮調具有強烈、衝動、快樂、活潑的感覺，處理不當，會產生嘈雜、低俗、生硬等弊病，可考慮調入少量黑、白、灰配合。中調具有適中、優雅的感覺，處理不當，也會讓人覺得平淡無味，可用少量運用高純度色或低純度色進行調節。灰調具有柔和、簡樸、安靜的感覺，但處理不當，會有消極、無力、陳舊、悲觀等感覺，可適量加入點綴色，以最佳化畫面效果。

　　色彩之間彩度差的大小決定彩度對比的強弱，大致分為強彩度對比、中彩度對比、弱彩度對比三種（見圖 5-9）。

　　（1）強彩度對比是指純度差間隔 7 級以上的對比，是低彩度色與高彩度色的配合，其中以純色與無彩色黑、白、灰的對比最為強烈。強彩度對比具有色感強、明確、刺激、生動、華麗的特點，有較強的色彩表現力度。在大面積的純色與小面積的灰色對比中，灰色會傾向於該純色的補色，彩度對比越強，色彩的色感就越鮮明，灰色就越顯柔和，畫面效果就越明快。強彩度對比由於具有色彩明快的特點，在設計中是常用的配色方法之一，但具體運用時仍要注意避免生硬、雜亂的毛病。

　　（2）中彩度對比是指純度差間隔 4、5、6 級的對比。中彩度對比具有溫和、穩重、沉靜等特點，但由於視覺力度不太高，容易缺乏生氣，在設計時可加入部分高彩度或低彩度色，使畫面效果生動些。

強彩度對比　　　　　　中彩度對比　　　　　　弱彩度對比

圖 5-9　彩度對比的強度

　　（3）弱彩度對比是指彩度差間隔 3 級以內的對比。此對比雖然容易調和，但缺少變化，非常曖昧，具有色感弱、樸素、統一、含蓄的特點，易出現模糊、灰、髒的感覺，構成時注意借助色相和明度的變化。

彩度對比一般有兩種形式：

一是同類色的彩度對比（見圖 5-10）。

圖 5-10　同類色的彩度對比

二是對比色及中差色的彩度對比（見圖 5-11）。

圖 5-11　對比色及中差色的彩度對比

面積對比

面積的大小之比直接影響到畫面的效果。比如紅和綠、黃和紫、藍和橙這幾對補色：關係的顏色相配，如果它們的面積為 11 的話，會給人一種勢均力敵、互不相讓的感覺，讓人神經緊繃，生理上感覺不舒服，應當予以避免。而讓一個顏色面積大一些作為背景，居於主導地位，另一個顏色面積小一些作為點綴，居於從屬地位，效果會好得多，就會達到色彩的調和。如下圖，大片的綠色使紅色顯得尤為突出，就是這個道理（見圖 5-12）。

圖 5-12　左圖兩色勢均力敵　右圖兩色互為烘托

　　說簡單一點就是「圖」和「地」的關係問題。在框架空間內，由於「圖」的形象有前進的感覺，「地」的形象有後退的感覺，再加之「圖」的形象容易成為視焦點，容易形成畫面核心，因此，當兩個色面靠在一起處於色彩對比過強的狀態時，可以將相對明亮而鮮豔的小的色面視為「圖」的色面，再將相對較暗不太鮮豔的大的色面視為「地」的色面，使之成為有襯托作用的背景，讓形象起主導作用，造成兩色感覺上的協調。一般是讓彩度低的顏色占據較大的面積，彩度高的占據較小的面積。反之，會讓人感到壓抑（見圖 5-13）。

圖 5-13　左圖大面積紫襯小面積黃賞心悅目　右圖大面積黃襯小面積紫感到壓抑

冷暖對比

　　色相都是有冷暖的，這中間還會包含冷暖對比，應注意整個畫面應統一在一個偏暖或偏冷的調子中。

　　在色彩體系中，一般將橙紅與湖藍稱為最暖與最冷的兩個色相，這兩者的冷暖對比關係為最強對比，橙紅與綠為冷暖強對比，橙紅與黃綠為冷暖中對比，橙紅與橘黃為冷暖弱對比（見圖 5-14）。冷暖對比，主要是情感的力量在起作用，和人們的生活經驗、基因遺傳等方面有密切關係。

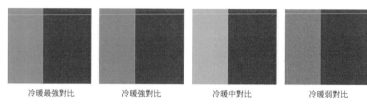

冷暖最強對比　　　冷暖強對比　　　冷暖中對比　　　冷暖弱對比

圖 5-14　橘紅色的冷暖對比漸次圖

位置對比

　　兩種顏色越接近，對比就越強，隨著距離的加大，對比減弱（見圖 5-15）。

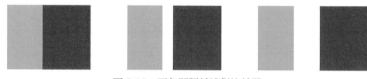

圖 5-15　兩色間隔越遠對比越弱

肌理對比與綜合對比

　　所謂肌理就是指物象表面的紋理，同時也具有物象質感的屬性。肌理只有審美取向，它自身並無對比關係，但如果把兩種不同品性的肌理面並置在一起的時候，對比關係就會自然產生。比如說，一塊不鏽鋼板材和一塊木板的對比，它們的紋理差別很難精確地用語言描述。這其中無疑又包含了色相、明度、彩度、冷暖等各種對比，也包含質感方面的對比，它包含軟與硬、粗與細、糙與滑、曲與直、斑駁與光潔等方面的對比，但用其中任何一項也無法準確描述（見圖 5-16）。前面所講的無論是色相、明度，還是彩度對比都是單項對比，比如，明度對比是忽略各色的色相、彩度差異，只強調明度差異。這樣的分法是為了研究單項對比的規律，但是，實際上任何對比是難以排斥其他對比單獨存在的，實際生活中色彩的對比通常是多種對比同時呈現。因兩種以上性質的差別而形成的色彩對比也稱為「綜合對比」。

圖 5-16　不同肌理的綜合對比

　　研究綜合對比的重點在於研究其中各單項對比間的相互關係，或者說是研究主要性質的對比與非主要性質對比之間的關係問題。在多種對比同時存在的情況下，有的人往往只考慮主要性質的對比，而忽略了主與次的相互影響關係，也就是說儘管存在綜合對比，卻只把它作為單項對比來考慮，這樣做具有明顯的片面性。正確的做法是：以辯證的方法，全面、綜合地考慮各種對比因素，做到有主有次、層次分明、目的明確。

　　設計的配色一般色數不多，但要求卻比較多，如要求光感明快、形象清晰、用色鮮明、用色效果豐富等。面對這麼多的要求，僅僅依靠單項對比是不夠的，只有依靠綜合對比才能解決這些問題。

色彩的調和

　　沒有色彩對比就不能刺激神經的興奮，但只有興奮而沒有休息，就很容易疲勞與緊張，這時色彩的調和就顯得尤其重要。既要有色彩對比來產生適當的刺激，又要有調和來抑制過分的興奮，從而使色彩產生一種恰到好處的對比與和諧，這樣才會產生美感。

　　「調」有調整、安排、搭配、組合等意思；「和」可理解為和諧、融合、恰當等意思。色彩的調和與對比是相輔相成的，往往同時存在，弱對比時則為強

調和，強對比時則為弱調和。因色相刺激太強而很難調和時，則必須做某一方面的調和，使其在對比中有調和。具體的主要有以下幾種：

統一屬性調和

即統一色彩的某一個屬性來使顏色調和。

統一加入黃色前　　　　　統一加入黃色後

圖 5-17　色相統調調和

1 · 色相統調調和

「色相統調調和」就是在對比色各方中間混入同一色相，使對比色的色相靠攏，形成具有共同色素的調子。如圖 5-17 中的草綠、綠和橘紅色，在同時加大了黃色的成分後，變為淺黃綠、黃綠和橘黃色，從色相來說，顯然更調和了。明度和彩度應要與原狀相似，這樣原來強烈的對比被削弱了，形成了在混入色相基礎上的統一和諧，同一色相注入越多，越調和，只要把握好明度與彩度的關係畫面將成為統一的色調。

2 · 明度統調調和

原色調　　　　　加入等量的白色後　　　　　加入等量的黑色後

圖 5-18　明度統調調和

「明度統調調和」就是在對比色中混入不同程度的黑或白色，使之明度提高或降低，讓原來色彩間過分的對比被削弱。純色混合白色，會降低彩度，提高明度。一般來說，純色混入白色會偏冷，如紅色加白色會變為帶藍味的淺紅色，中黃加白變為帶冷的淺黃；純色混合黑色，會降低彩度，降低明度，所有色相都會因加黑後而失去原有的光彩，變得沉著。黃色最小氣，一旦黑色侵入，立刻變得陰沉；紫色加黑，既保持了穩定的優雅，又顯得沉靜、高雅。大多數色彩加黑色後會偏暖。純色混入的黑色、白色越多，也越容易取得調和（見圖 5-18）。

3．彩度統調調和

「彩度統調調和」就是在對比色各方混入灰色，使原來的各對比色在保持明度對比的情況下，彩度相互靠近。純色混入灰色後，彩度降低，純色的特徵立即消失，色彩變得渾厚、典雅、含蓄，有古色古香的感覺（見圖 5-19）。純色混和相應的補色會彩度下降，如黃色加紫色可得到不同程度的黃灰色。

純色的加不同程度的灰色，可構成極其豐富的統一色調，這在應用色彩中造成很重要的作用。由於這些灰色帶有色彩傾向，會產生柔和悅目的視覺效果和耐人尋味的心理效應，因此在設計中經常被應用。

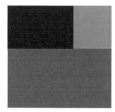

原色調　　　　　　　　　加入灰色後

圖 5-19　彩度統調調和

由於彩度在降低，色相感也被削弱，原來強烈的對比也因此被削弱，調和感增強，使畫面成為含蓄、穩重的調子。灰色混入越多，調和感也越強，但要注意不要過分調和，否則會出現過於灰暗的感覺，也會失去美感。

秩序調和

　　「秩序調和」是對比強烈的色彩採用等差漸變等有秩序交替出現的形式，使畫面具有節奏感和韻律感，這種方法又叫「色彩漸變」。

　　秩序是色彩美構成的最基本的也是最重要的形式，而漸變構成又是秩序構成中最典型的形式，當色相、明度、彩度按級差進行遞增或遞減時，必然產生一定有規律的變化，因此具有秩序美。

　　秩序調和構成包括色相秩序、明度秩序、彩度秩序。

1·色相秩序

　　「色相秩序」是指按照光譜形成序列，其構成形式有類似色相秩序、對比色相秩序、互補色相秩序、全色相秩序。例如，紅綠，就可以從紅、紅橙、橙、橙黃、黃、黃綠、綠逐步推移變化，從而使兩個對比強烈的色在色相秩序漸變中得到調和。如再從綠到藍綠、藍、藍紫、紫、紫紅、紅就可使全色相漸變調和。中間推移的層次越多、變化越多，就越容易取得調和，具有色相感強、鮮明而強烈的特點（見圖 5-20）。

圖 5-20　對比色相秩序和全色相秩序

2·明度秩序

圖 5-21　明度秩序

　　「明度秩序」是指按照明度形成序列的構成，如將藍綠色分別混合白或黑製作 10 級以上明度差均勻的明度色標，然後按照明度高低秩序進行構成。如深─中─淺或者深─中─淺─中─深─中─淺的變化，前一種是由深到淺的遞減漸變，後一種是循環交替的秩序構成，富有節奏變化的韻律感。明度秩序構成最富有色彩的層次感（見圖 5-21）。

3·彩度秩序

　　「彩度秩序」是指按照彩度形成序列的構成。如將綠色混合一個與綠色明度相同的灰色，製作 10 級以上的純度差均勻的純度色標，然後按照純度的強弱秩序進行構成。如灰色─純色或者灰色─純色─灰色─純色─灰色。以彩度秩序為主的色彩構成，色調變化豐富、微妙、含蓄，但容易含糊不清，缺少個性，調和層次不宜太多（見圖 5-22）。

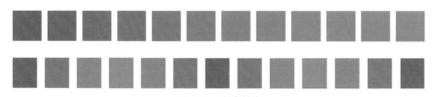

圖 5-22　彩度秩序

　　秩序調和，總體說來具有明快、華麗、有序、對比強烈而又和諧的特點，富有節奏與韻律感。

面積比調和

　　面積調和在色彩構成中占據非常重要的位置，它透過對比色之間面積增大或縮小來調節色彩對比的強弱，達到一種均衡。如果對比色面積相當、比例相同，就難以調和；而面積大小、比例各異則容易調和。面積比例相差越懸殊，越會有一種相互烘托的效果，其關係也就越調和。

分離調和

　　分離調和一般採用黑、白、灰（無彩色）或者金銀（獨立色）的色線來調和各種色彩，隔離線越粗，調和效果越好（見圖 5-23）。裝飾畫經常採用隔離調和的方法來協調各種鮮豔的色彩，比較著名的如奧地利克里姆特的名作《吻》（見圖 5-24）。

　　為了補救色彩類似而產生的軟弱、無生氣的效果，或因色彩對比過強而造成的不和諧，都可以採用分離調和的方法嵌入顏色，所嵌顏色被稱為分離色。分離配色其實類似於統調調和，只是把統調的顏色提取了出來，形成比統調配色更生動、更強烈的效果。

圖 5-23　獨立色和無彩色分離調和

圖 5-25　巴黎聖母院的玫瑰窗

圖 5-24　克里姆特的《吻》

分離調和的原則是要與原色彩產生較大反差，如果原色調為淺色，就要採用黑色或深灰色為分離色，如巴黎聖母院的玫瑰窗就形成了這種效果（見圖5-25）。有時候也可採用與原色調明度接近的顏色作為分離色，以求一種「朦朧美」，但要注意度，否則會顯得黯淡無光。

如果採用有彩系顏色作分離色，就要在色相、明度、彩度、面積及分離方式等方面多加注意，不然效果可能不會理想。

由於多樣色彩並置，便有色彩的多類對比，所以，就需要設計師的理性安排，處理好每一塊顏色的明度、純度、色相、冷暖、面積，等等，也就是色彩的調和。

綜上所述，配色的美感取決於對比調和關係的適度，要符合多樣統一的形式美規律，即變化中求統一，統一中求變化，美的色彩即和諧的色彩。

以上介紹了一些色彩調和的基本理論，但是關於這個問題，人們的見解並不是完全一樣的。下面簡要介紹幾種色彩調和論。

色彩調和論

究竟是什麼原因使人們產生了對配色的和諧與不和諧的感覺呢？自古以來，各個領域創立了各種學說。

與色彩調和法則相近的方法，最古老的是與音樂相類似的某些推測，「效果」和「色調」這些詞語就是從音樂用語中借用的。偉大的物理學家牛頓認為，當他發現了光譜時，覺得其中包含有像音樂一樣和諧的節奏。據說他感到光譜上的七色與 1、2、3、4、5、6、7 七個音符有異曲同工之妙。既是音樂愛好者，又是業餘演奏家的奧斯特瓦爾德，在他的色彩調和論中也有些與音樂相關的論述。

繪畫的主題不叫主題而稱為主旋律，這種叫法是塞尚常用的。像創作音樂一樣去繪畫的杜勒、米羅及康丁斯基等畫家中，也有很多是音樂愛好者。

特別是從 19 世紀以來，一些科學家和藝術家都對色彩的調和做了大量的研究，提出了色彩調和的一些方法和理論。

孟塞爾色彩調和論

此調和論主要包括計算調和面積的一個公式和其在色立體上按方向、距離選色求調和的方法。如果把一種色彩確定後，另一種色彩的面積就可以用這個公式求出，以獲得調和的結果。公式如下：

$$\frac{A色的明度 \times 彩度}{B色的明度 \times 彩度} = \frac{A色的面積}{B色的面積}$$

例如，紅色 R5 與紫色 P5 配置，前者紅色的明度是 6，彩度是 14，後者紫色的明度是 3，彩度是 10，按照公式計算，各自的面積比為 84 與 30。由此得出，如果此紅色的面積為 1，則此紫色的面積大約為此紅色的 2.8 倍。即數值大的、亮且鮮豔的紅色面積小，相對的數值小的、灰且暗的紫色應該面積大，這樣搭配出的色彩會比較和諧。

奧斯特瓦爾德色彩調和論

這是奧斯特瓦爾德在其色立體的研究基礎上發展的，相當於調樂器的音色空間。奧斯特瓦爾德色記號可視為音符，奧斯特瓦爾德色表則與樂器類似，其色彩調和法則可以看作和聲法。按照這種調和法則進行，就能避免色彩的突然變化。這個法則的另一方面則體現了奧斯特瓦爾德的所謂「調和就是秩序」的想法，在這裡，形成秩序的是白色量、黑色量、純色量等共同要素。

姆恩和史賓賽色彩調和論

與化學家奧斯特瓦爾德的色彩調和論同時出現，在 20 世紀最有名的另一個色彩調和論是姆恩和史賓賽兩位科學家研究出來的。有趣的是這個調和論是 1944 年發表在美國光學學會的雜誌上，而不是發表在與美術、色彩相關的期

刊上。

他們運用定量定性的大量分析，對調和與不調和的原因提出了自己的看法。這種用定量性的分析對美的研究雖然有些機械，但它為色彩調和的研究提供了切實可行的方法。例如，無彩色系的配置比較容易調和，無彩色系與各種有彩色系也比較容易調和，同一色相比較容易調和，相鄰的色相容易調和，等等。

就像查德指出的那樣，色彩調和首先是喜歡和討厭的問題，將色立體美度相同的兩組配色，如各選一組暖色系和冷色系的配色判斷調和還是不調和，給若干學生來進行判定，則兩者之間就會出現相當大的差異。不談喜好、聯想性、適用性而評價色彩調和，在現實裡是不可能的。

即便是有一些批評的聲音，這個色彩調和論所給予的法則在實際生活中的大多數情況下還是適用的。比如，在只有兩色的配色時，容易搞錯而產生不調和的感覺，而三色的配色更為保險，就是這個調和論給予我們的啟發之一。

伊登色彩調和論

主要包括三種選色法：a · 雙色對偶的調和。即補色對比，用色相環上的對偶補色來達到互相襯托的效果；b · 三色對偶選色調和。指在色相環上多種三角形關係的色相都可以構成具有對比關係的調和色組；c · 四色對偶的調和選色。指在色相環上處於四邊形頂角位置的色相，都能組成既具有對比關係又有調和作用的色彩組合。

色彩的調性構成

色調的形成

色調是一幅作品的主旋律，也可以說是衡量設計藝術與繪畫藝術優劣的重要標準之一。

　　色調的分析與研究是設計色彩的主要任務，也是色彩基礎訓練的有效途徑。

　　那麼什麼是色調？具體來講，它是指以一種主色和其他色搭配所形成的畫面色彩關係，即色彩的整體傾向性及變化。一般在畫面上所占面積大的幾個色相便從視覺上成為主要色調，即主調，它是統一畫面的主要色彩，其他均為次色調。

　　主色調是起統率和支配作用的，所有非主調色均受其統調。圍繞主色調配置色彩，可以避免色彩的雜亂及不和諧。形成色調的過程就是對豐富變化的色彩進行有序、有規律整合的過程。此處我們以古典主義大師安格爾的《褒格麗公主》為例：畫面上最突出的色彩無疑是人物藍色的裙子、黃色的椅子、公主的膚色及米灰色的背景，這幾個顏色構成了畫面的主色調，畫面右下角白色的披肩、黑色的手套和帽子、人物背後深藍色的椅子、左邊深色的櫃子及右上角的族徽無疑是次要的色調（見圖 5-26）。

圖 5-26　安格爾的《褒格麗公主》

　　色調如音樂的音調，我們講色調就是要讓色彩像音符那樣按一定的基調運行。色調在繪畫上常被稱為色彩的「調子」或色彩「大關係」，設計和繪畫借用了這一名詞。在素描中色調則專指黑、白、灰三個面，亮面調子、灰面調子、明暗交界線的調子、暗面調子、反光的調子，合稱「三面五調子」。色調不統一會給人以「花」和「亂」的感覺，就好像不同音調的器樂合奏時，各唱各的調沒有主旋律而顯得雜亂無章。但過於「統一」，也會讓人感覺色彩單

一，缺少變化。

音樂的調子類似於色調上的色彩傾向，特指色彩的色相、明度、彩度、冷暖和面積大小等諸多因素所構成的色彩總傾向，是畫面色彩的主要特徵或設計方案的總體色彩效果，可稱為色彩的「基調」或「主調」。

自然界由於光、色、時間和環境等因素，本來就存在各種色調。在一定明度與色相的光源下，物體均受光源色的影響而呈現出統一的色調。大自然是個魔術師，如同樣是晴天的傍晚，就會出現多種色調（見圖 5-27）。另外，冷灰色調則常見於連綿的陰雨天；萬物甦醒的三月天，明亮的色調更顯春意盎然；皎潔的月光下的夜晚，寧靜中呈暗紫、暗藍綠色的色調，等等。

圖 5-27　傍晚天空的色調

影響色調感覺的因素

由於個體差異、地域、民族、文化、宗教、風俗習慣的不同，對色調的感覺也不盡相同，一般來說會與這幾種因素有關：（1）色調與表現的內容有關，要求色彩為內容服務；（2）與環境相關，要求色彩與環境相適應；（3）與人的個性有關，如熱情的人一般會喜歡紅、橙等鮮豔的暖色，含蓄的人一般會喜歡藍、綠和偏灰一點的冷色；（4）與人的情緒、意念有關，如過於明快、輕柔的色調，會使人產生冷清、柔弱感，而過於熱烈、奔放的色調則會使人產生煩躁、不穩定感；（5）與時令有關，即隨著季節的轉換，人們對色調的感受會不自覺地變化。

對於從事設計與繪畫的人來說，應了解這些基本的色調常識，掌握多種色

調的組合與應用方法，變被動為主動，努力拓展色調的語言。

　　總而言之，色調的形成取決於兩個方面：一是外在的、物質的，即光與色的關係和色彩本身色相、明度、彩度以及色彩面積大小之間的比例組合關係；二是內在的、精神的，即人的主觀感覺和個體差異因素。

色調的分類

　　為了便於區分豐富的色調變化，一般可以根據色彩的三要素和冷暖關係來界定與區別色調。例如：從色彩的色相上可劃分黃色調、藍色調、紫色調等；從明度上可劃分為亮調、中間調、暗調；從彩度上可劃分為高彩度調、中彩度調、低彩度調；從色性上可分為冷調與暖調；按色彩效果可區別出輕柔、強烈、刺激等色調；也可從色彩的意蘊和象徵來界定與區別出歡快的色調與悲傷的色調、抒情的色調與沉鬱的色調、甜蜜的色調與苦澀的色調，等等。

明暗調式構成

　　假如把從黑到白之間分為 9 個色階，明度差別很大的為明度強對比，稱為「長調」；一般超過 7 個色階，明度差別中等的為明度中對比，稱為「中調」；一般在 4 ～ 6 個色階以內，而明度在 3 個色階差以內的為明度弱對比，我們稱為「短調」。短調因為顏色對比較弱，畫面就會柔和一些（見圖 5-28）。

⊙　高調：給人總體感覺是：明亮、輕快，明度相差較小的高短調及高中調讓人感覺柔和、淡雅，有聖潔感並伴有幾分朦朧的意味，是夏季服裝的主要顏色。許多女性人物肖像的攝影作品常用這種色調，有時還特意加上了柔光鏡。很多文藝書的封面也有意採用這種調子，以取得詩情畫意的效果。高長調在我們的生活中也經常出現，給人的感覺是黑白分明。

　　① 高長調——較強明度對比關係，色彩明快、活潑、朦朧；

　　② 高中調——中明度對比關係，色彩柔和、淡雅、聖潔；

　　③ 高短調——較弱明度對比關係，色彩明快、清新、輝煌。

⊙ 中調：鮮豔的中調給人以活潑、豐富等印象；含灰色中調給人以含蓄、溫和、有修養的印象，但處理不好，也會容易顯得沉悶、太過平常、沒有個性。

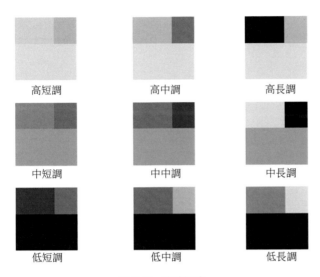

高短調	高中調	高長調
中短調	中中調	中長調
低短調	低中調	低長調

圖 5-28　明暗調式

① 中長調——較強明度對比，色彩堅硬、有力度；
② 中中調——中明度對比，色彩豐富、含蓄；
③ 中短調——較弱明度對比，色彩朦朧、模糊、深奧。

⊙ 低調：給人的印象多是神祕、深沉、莊重、有力、強硬，等等。如果沒有較亮的顏色點綴的話，會給人一種壓抑甚至憂鬱的感覺。

① 低長調——強明度對比，色彩清晰、強烈、具衝擊力；
② 低中調——中明度對比，色彩低沉、厚重、穩健；
③ 低短調——弱明度對比，色彩沉悶、神祕、模糊。

關於這三種調式，後邊的章節中配了大量圖片，以便大家有更直接的感受。

特定色相調式構成

「特定色相調式構成」是指根據不同的需要而構成的某種特定的調子，如紅調、綠調、藍調等。一般鄰近色和類似色最容易形成這種特定調式，但對比較弱，可透過明度變化來豐富調式層次感，也可透過給某組色彩組合中的各色注入共同色素——紅、綠、藍等色，形成偏紅、偏綠、偏藍的調子。各種色系的延伸也將形成各種色調：如紅調，可由大紅、紫紅、朱紅、粉紅、玫瑰紅、桃紅、橘紅、曙紅、深紅等組成，各種紅色加上明度、彩度的變化可調成豐富的紅調；藍調，可由湖藍、鈷藍、孔雀藍、綠藍、普藍、紫羅蘭、群青等組成，各種藍色再加上明度、彩度的變化可調成豐富的藍調。注意各種調子中顏色的面積對比會更顯其調性。

鮮灰調式構成

所謂鮮灰調式就是指高彩調與低彩調所構成的基本調式。在彩度對比中我們已講到，彩度色標中 1 ～ 3 級為低彩調、4 ～ 6 級為中彩調、7 ～ 9 級為高彩調。在構成時對多種純色施以不同的彩度，會形成鮮灰對比，但應注意：因為彩度對比的力量遠低於色相和明度對比，如三級純度差只相當於一級明度差的知覺度，特別是具有較多共同色，明度又是弱對比，容易出現輪廓不清、層次感差、過分曖昧的弱點，所以，在設計時應借助色相、明度的變化來增強鮮灰調式的表現力。所指的灰是指與鮮調色相同明度的灰，可以是同色系的灰，也可是不同色系的灰。

灰調——具有朦朧、曖昧、沉靜、神祕的感覺；
鮮調——具有強烈、鮮明、華麗、刺激的感覺。

不同色調之間的搭配，會產生不同的效果：比如，中綠與白色搭配，有清雅、高貴感，有時令人聯想到幽蘭；亮綠和深綠顯得充滿朝氣；蒼綠和橄欖綠顯得沉穩；深綠和淺藍不僅協調，而且有清涼感；濃綠和橙紅相配，具有青春氣息。大紅和大綠是中國民間的一種傳統搭配，對比強烈，有它特有的一種感覺，有時容易產生太生硬（土）的感覺，但這不是絕對的，只要明度、彩度、

面積合適，會有相當不錯的效果，比如說，小面積鮮紅和大面積的墨綠就是個不錯的搭配。《紅樓夢》中也有關於「怡紅快綠」的描寫。西方的聖誕節同樣是以紅、綠為主色，只是其間夾雜了大量的金、銀、黑、白等色，況且我們有時還故意追求「土」味，在設計時需要盡量突破一些所謂的「禁忌」，才會得到最大限度的創作自由。

配色的常用技巧

配色的均衡

均衡本來是一個力學上的名詞，應用在配色上是指色彩搭配後給人視覺上、心理上的平衡安定感，除了明度、純度、色相這些基本因素之外，還包括色彩的面積對比、位置分布、聚散、冷暖、形態，等等。如果這些因素綜合起作用，就會形成千變萬化的效果。概括起來，大致會有以下幾種：

1・左右（對稱）均衡

色彩左右放置，在視覺上取得均衡，稱為「左右均衡」。左右均衡往往表現為莊重、大方和平穩安定，但如果處置不當，會讓人產生呆板、單調的感覺。

2・上下均衡

色彩的上下放置，在視覺上取得均衡，稱為「上下均衡」。上邊的顏色輕、下邊的顏色重具有安定感；上邊的顏色重、下邊的顏色輕易產生一種富有朝氣的運動感。

3・前後均衡

「前後均衡」是指服裝、雕塑、建築等具有立體形態的物體，從側面看時，也表現出均衡感，是一種要求更高的均衡。

4・不對稱均衡

以不同色彩的強弱、面積等對比因素，使人在人們的視覺上感到相對穩定

的狀態，被稱為「不對稱均衡」。

5・不均衡

在色彩搭配上沒有取得均衡，稱為「不均衡」。一般來說，不均衡是不美的，但由於人們的審美標準是不斷變化的，在特定的環境和條件下，這種不均衡被作為一種新的均衡被人們所承認和接受，這種美的形式被稱為不均衡的美。

配色的節奏

節奏一詞源於音樂或舞蹈，是指隨著時間的變化，人們能夠從聽覺或視覺上感到強弱、長短等重複的現象，因而它是時間的藝術用語。在造型藝術上，節奏被借用來描述視覺上有規律的反覆和變化。配色的節奏即透過色彩的色相、明度、純度、面積、形狀、位置等方面的變化和反覆，表現出一定的規律性、秩序性和方向性的韻律感。節奏更像是樂隊中的鼓點，相當於畫面中的色塊和點。韻律則更有連續性，更像是樂隊中的提琴，相當於畫面中的線。畫面中的節奏一般有以下三種。

1・重複節奏

以單位色彩形態做有規律的反覆而表現出的秩序美，稱為「重複節奏」。

2・層次節奏

「層次節奏」是指色彩的色相、明度、彩度、大小、形狀按一定秩序漸變所產生的節奏變化，類似於音樂上的由高音到低音或由低音到高音逐漸變化，具有規律性的美。

3・綜合節奏

雖然以上兩種節奏的表現力都很豐富，仍不免使人感到單調，仍需要變化更多的綜合節奏。「綜合節奏」是指色彩和形狀的重複單位被變異以後，能夠產生極強的韻律感，層次也更豐富，但是色彩之間仍有一些關聯。「關聯」是指色彩之間的互相連繫、互相包含，以求形成畫面統一的色調。嚴格地講，一

種色彩在不同部位的重複出現，才叫色彩的關聯，但實際運用中，作為兩個關聯的色彩在色相、明度、純度等方面比較近似，就可以獲得和諧的效果。這種近似的關聯，往往比某個顏色的重複出現更生動，這也是色彩節奏美的重要表現之一，相當於平面構成中的近似和特異構成。

配色的層次

配色的層次分平面、立體兩種。「平面層次」是指暖色、亮色、純色等前進色與寒色、暗色、濁色等後退色搭配而產生的層次感；「立體層次」是指色塊在位置上、質地上有差別後所產生的層次，比如襯衣和外衣的顏色差別、物體粗糙與細膩的對比及色塊、圖片、字與背景字之間的遮蓋、疊壓等，前後層次當然會不同，這一點在平面設計中顯得尤為重要。

配色的疏密

國畫中很講究布局，比如，「以白當黑」、「疏可跑馬，密不透風」等，布局在現代色彩搭配中同樣重要。色彩以點、線、面的形式聚集會產生一種凝聚的力量，分散則會產生一種舒緩、悠閒的感覺，類似於平面構成中的放射、密集、分割等構成。

強調配色

「強調配色」又稱「點綴配色」，是指用較小面積、強烈而醒目的色彩調整畫面單調的效果，這是常見而簡便的方法。配色時要注意量的大小：面積過大，會影響整體；面積過小，沒有點綴的作用。

第六章　圖形和色彩

奧普藝術

　　說到圖形和色彩，最有代表性的美術流派莫過於「奧普藝術」。「奧普藝術」又稱「光學藝術」或「視幻藝術」，1960 年代出現在歐洲及美國。它植根於抽象藝術，是一種利用光學原理加強繪畫效果的藝術，多以靜態的、抽象的幾何圖案及其明暗、色彩漸變的不同組合造成觀眾視覺上的錯覺或幻覺效果，其形式包括平面繪畫和立體作品。

　　它常採用的手法有「黑白對比」或「補色對比」的幾何紋樣錯位、重複，造成錯覺的空間感和變化感，它排斥一切自然的再現形象，也不表現任何情感和思想，色奧普藝術家使用直尺、圓規等工具作畫，有各種標準畫法，作品可精確複製。因此，它排除了藝術家的個性和藝術作品的唯一性等傳統觀念，從而將藝術改變成為能夠批量複製、大規模生產的工業產品。

　　法國畫家瓦沙雷利，是奧普藝術的先驅及代表者。他本來主修醫科，後改學藝術。1930 年在布達佩斯舉行首次個人畫展，後定居巴黎，並參加了「抽象—創造」小組。在之後的 10 年內。他主要從事廣告與裝潢美術，特別是招貼畫的設計。他對空間幻覺的視覺效果有濃厚興趣，1943 年開始試驗將這類方法運用於繪畫之中。1947 年用幾何抽象的方法來表現光效效果，這就是著名的「光效繪畫技法」，並從事理論研究。光效藝術的理論及作品的特點，都可以在他的作品中得到充分展現。他在 1960 年代開始運用豐富的色彩，用平塗的絢麗色彩與底色形成對比，經過不同的設計達到一種流動的視錯覺現象（見圖 6-1），

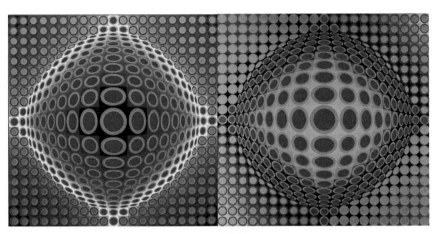

圖 6-1　彩色的圓

英國畫家萊利也是這方面的名家。她最初的作品全是黑、白兩色的，直到
1966 年才開始轉向色彩。她的藝術思想與瓦沙雷利很接近，都盡量避免畫面
上出現個性化的傾向。但她的作品仍有自己的特色，是十分完美的精巧、純粹
的光效應作品。她常用反覆排列的波狀線紋，用精巧和敏感的間隔組合變化，

使觀眾產生畫面
在流動的視覺印
象，並造成視幻
覺的空間感（見
圖 6-2、圖 6-3）。

圖 6-2　火焰

圖 6-3　大扭曲與灰

刺激與感覺時間

人為什麼有時能看到並不存在的主觀色？對此有多種說法。其中一種是：
因為色刺激而產生的色感覺，和色刺激消失後感覺殘餘的時間是不同的。色刺
激在 0.05 ～ 0.2 秒的感覺是最強烈的，一旦過了這個時刻馬上下降，然後平

穩地停留在一定的水準上。波長長的光能被感覺到的時間最短，如紅色，綠色又比藍色能被感覺到的時間短，因此，交通號誌優先使用紅和綠色。

殘像

每個人都會有這樣的經驗：有時當一個景像在你眼前消失後，你卻好像仍能看到剛消失的景象；有時則能看到與剛才的景象色彩相反（呈補色）的像，這種情況一般出現在光線較強的情況下。在感覺殘存效應中，把這樣的現象稱為「殘像」。前者是持續刺激的，叫「正殘像」。與正殘像相反的叫「負殘像」。

正殘像

正殘像在強烈的刺激後即能持續地看到，因為刺激而產生的感覺殘餘被完全吸收了。電影是將每秒 24 格的影像，投映在銀幕上，但卻不能分辨出其斷斷續續的影像。在格與格之間有黑色的連接部分，實際上在一半的放映時間裡，銀幕上沒有照到光，但規整的畫面卻往往是明亮的，並且能看到形像在持續不斷地活動，這是正殘像的作用。

電影和電視、霓虹燈和照明燈等因有時間上的變化，因而要考慮到殘像的影響再做決定。在工作場所的牆面等處，為有利於眼睛休息，最好塗上使殘像消失的色彩。

負殘像

這裡用著名的魯賓之杯來使大家看到負殘像。從圖 6-4a 上可以看到黑底色上的白杯，而中間部分則可看出兩個面對著的黑臉。因觀察方法不同，圖形和底色可反轉，這樣的圖形就是反轉圖形。注視鼻尖處的最狹窄的白色部分 30 秒後，再將眼睛移向旁邊的白紙中間的 × 處，這時黑和白也會產生反轉，呈現的杯子應該是黑色的。

圖 6-4a　魯賓杯與明暗負殘像　注視圖形中的白色部分，30 秒後將視線移向右邊的 × 標記處，
在 1 秒鐘內能看到明暗的反轉殘像

圖 6-4b　注視圖形中的白色部分，30 秒後將視線移向右邊的 × 標記處，在 1 秒鐘內能看到藍綠
色殘像

　　在有彩色時，能看到原來形象的補色像圖（見 6-4b），如同看到彩色膠片
的負片。所以，當看到鮮明的紅色背景時，也能看到明亮的藍綠色殘像；而看
到藍色時也就能看到明亮的橙色殘像。

　　在美國的外科醫院，牆壁被塗刷成淡藍綠色，這是因為，如果醫生在手術
中途把眼睛看向他處，那麼，手術切開部位的淡藍綠殘像就會很討厭地浮現在
眼前，而醫生如果把眼睛看向牆壁，則該色牆壁可抵消這種殘像。

色的同時對比和繼時對比

　　通常你不僅僅能看到對象表面的顏色，還能看到該對象周圍的顏色。在黑

暗的視野中，看到的灰色會變亮；在明亮的視野中，看到的灰色會變暗。

在同時看並列兩種色彩時，所引起的對比叫「同時對比」；在看到某種色彩後又去看其他色彩時，所產生的對比叫「繼時對比」。兩種情況下所看到的顏色是有色差的。

對比和形式

對比現象不僅僅是色相、明度和彩度對眼睛有作用，同時也受到形狀、面積、環境等條件的支配。

圖 6-5 在不同形態條件下的對比

圖 6-5 左圖中不同明度底色上的圓，左右兩部分明度差異不明顯。這是因為在圓的內部有統一的傾向，其影響比兩邊底色的影響要強。而圖 6-5 右圖是分別錯開的半圓形，所以能清楚地看到左右兩部分半圓的明度是不一樣的。

圖 6-6 在不同的形態掌握中對比

在圖 6-6 里，兩個並列著的「V」其開口向上，略有關聯，左右兩個「V」的明度差異顯然和圖 6-5 中兩個半圓的明度差異又有不同。

由圖 6-7a 能清楚地看到，三角形中的灰色和在十字形折角處的灰色無論在哪邊所接觸的黑或白的部分面積都是相同的，按道理應該能看到同樣亮度的灰色，而事實並非如此，在黑色三角包圍中的灰色總顯得亮些。在圖 6-7b 黑十字形或白十字形中，同一灰色部分的明度也不相同，灰色在黑十字中間比較明亮，但在白十字形中就顯得較暗，特別是在灰色和其他顏色接觸的部分，表現得尤其明顯。

如圖 6-8a 中所示，面積的大小會影響顏色的明度。同樣明度的灰色，面積小的一方看上去會比較暗。圖中的小八角形，就明顯地受周圍白底的作用。如圖 6-8b 中所示，圖形輪廓的清晰與模糊會影響顏色的明度。圖中邊緣清楚的圓形比邊緣模糊不清的圓看上去要暗，這種不同在有彩色的場合也是一樣的。面積大的看上去明亮，也能感到彩度較高，輪廓清晰的圖形比模糊的看上去要鮮明。

圖 6-7a　灰色三角在黑三角中亮，十字交叉處暗

圖 6-7b　灰色六邊形在黑、白十字中明度不同

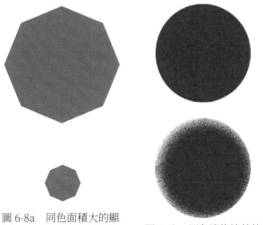

圖 6-8a　同色面積大的顯亮，面積小的顯暗

圖 6-8b　同色邊緣清楚的顯暗，邊緣模糊的顯亮

在圖 6-9a 和圖 6-9b 的格子圖裡，相同的是在白色的交叉部位感覺明度比其他部位要深；不同的是 a 圖的黑色不如 b 圖的黑色黑，a 圖的白色「井字」也不如 b 圖的白色「曲字」白。

圖 6-9a　白色交叉處顯暗，黑色 不黑，白色不白　　　　圖 6-9b　白色交叉處顯暗，黑色更黑，白色更白

同化效應

面積小一方的色彩容易受到周圍色彩的影響。當面積變得很小的時候，因對比的作用，小面積的色彩會與周圍的色彩混同起來。

圖 6-10　同化效應使中間黑色密集處白底色顯暗，四周黑色稀疏處白底色顯亮

圖 6-10 是一幅視幻藝術作品，在畫面中心隨著黑的比例增多，其中的白

色部分卻呈現為灰色。在畫面的四周即使黑的比例減少，其白色部分仍然比周圍紙面的白色要暗。這種被包圍的色彩向周圍色彩靠近的現象，與對比效果恰好相反，叫做「同化效應」。

圖 6-11　同化效應下的花卉圖案

　　如圖 6-11 中，在同樣的灰色上面，在左邊 1/3 處用黑線描出花紋，在另一面的 1/3 處用白色描上同樣花紋，這時就能看到，黑色花紋中間的灰色顯得較暗，而白色花紋中間的灰色顯得較明亮。除使用白和黑外，用其他顏色也會產生同樣的效果。在紅底色上用黑線描出圖案的部分，便感到紅顏色較暗，彩度較高。同樣的紅底色上，用白色描出圖案的部分，會感到紅的彩度減少，而明度卻增大了。藍底色上所看到變化也是如此。用補色進行色塊對比的情況

下，會相互強調彩度，但在產生同化效應的圖案裡，彼此彩度則都變低了。藍底色中的黃色花朵的線條密集點處在向白色靠攏。如果是在相似的色彩之間，兩種顏色則有可能融於一體。

邊緣清楚的圖形，可以認為是被對比的影響支配著；界線模糊不清的圖形，則可以認為是發生了同化效應。

在圖 6-12 中，將中心的灰色看作是上下左右的中心，會顯得亮；而作為四角的黑色中心時就顯得暗了。這是在間隔空間上發生的同化效應。

圖 6-12　當中心的灰色作為上下左右的中心時，會顯得亮；作為四角黑色的中心時，會顯得暗

圖 6-13　條紋色彩的同化效應

同樣道理，透過空間混色，我們可以預測色彩圖案的變化。當紅色條和綠色條反覆交替時，紅色會偏橙色紅，綠色會偏向黃綠色。紅色和藍色色條都帶有紫的成分。當藍和綠兩種顏色接近時，無論哪一方都同樣會接近於藍綠（見圖 6-13），但其實這三個圖中的紅、綠、藍色的數值是完全一樣的。

圖形、色與空間

如圖 6-14 所示，在三個等大的正方形上進行等距離黑白條紋分割，做縱、橫、斜三個方向的放置，我們會感覺豎條紋的向橫裡擴張，橫條紋卻好像

在縱向上要高一些,而斜的條紋則會不整齊。因此,也可以把條紋作為膨脹色,這樣,會比同樣面積的單色看上去顯得更大些。

圖 6-14　豎向條紋顯寬　　橫向條紋顯高　斜向條紋顯方形邊緣不整齊

　　如圖 6-15 所示,下面的室內透視圖中的地板,使用橫條紋時看上去更寬,使用豎條紋時看上去顯得更深遠。其效果因條紋的粗細、間隔的不同而不同。

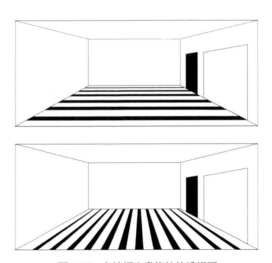

圖 6-15　在地板上畫條紋的透視圖

　　室內壁面的顏色根據需要可選用冷、暖色,亮、暗色,前進、後退色來進行裝飾營造氣氛。冷色、亮色、後退色會顯得空間大一些,暖色、暗色、前進色能夠營造特殊的氣氛。

易見度

　　由於背景和對象色彩的組合，其易見度是不同的，因此，「易見度」也可稱為「可視性」。

　　設計者應根據實際情況需要來設計對象色彩的易見度。動物常變化自身的色彩，以求跟生活環境的色彩保持一致。拿破崙時代的騎兵軍服顏色鮮豔（見圖 6-16），有的還鑲著金邊，看起來很華麗，即使在戰場上也很容易被看見，極易成為敵方的活靶子。現代戰爭中為了不被敵人發現，常使用跟背景色相似的可視度低的色彩，如綠色。把軍服、車輛、設施分別塗成接近周圍環境的綠、棕、土黃等顏色，這是偽裝色。

圖 6-16　拿破崙時代軍服顏色鮮豔，可視度高

　　相反，標記、簽字、廣告、商品等則需要看得清楚，這就要選擇易見度高的色彩來組合。不同的底色上各色的易見度是不同的。我們以中性的灰底色為例，其易度由強到弱依次為黃、白、橙、黑、紅、紫、藍、綠色（見圖 6-17）。據調查：以同樣的面積、同樣的比例，黑底黃字、黃底黑字在眾多的色彩同時出現在人的視野裡時，可視度是最高的。

圖 6-17　同一灰底上各色可視度排行

形狀與色彩

世界上所有物象，都是形狀與色彩的綜合體。那麼，色彩有形狀嗎？

這是個有爭議的問題，歷來就有各種各樣的說法。這裡我們只選取其中兩種供大家參考。

第一種是日本一位學者總結的，他將色彩與形狀的關係歸納如下：

圓形——非常愉快、溫暖、柔軟、潮溼、擴大、高尚

半圓形——溫暖、潮溼、鈍

橢圓形——溫暖、鈍、柔和、愉快、潮溼、擴大

扇形——銳利、涼爽、輕、華美

正三角形——涼爽、銳利、堅硬、強、收縮、輕、華美

菱形——涼爽、乾燥、銳利、堅硬、強、高尚、輕、華美

等腰梯形——重、堅硬、質樸

正方形——堅硬、強、質樸、重、高尚、歡快

長方形——涼爽、乾燥、堅硬、強

正六角形——不特殊

這位學者認為，特定的形與特定的色相組合能產生某種特定的感覺，比如，藍色與菱形相結合可以產生涼爽的感覺，橙色與橢圓形相結合能產生溫暖的感覺，紅色與正方形相結合會產生強烈的感覺，紫色與半圓形相結合會產生很弱的感覺。

第二種是瑞士學者約翰尼斯·伊登的觀點：

正方形的物體感、重量感、不透明感與紅色的特質相吻合；正三角形銳利

的角度顯得激進而又響亮，與黃色的特質相符合；藍色輕快、流暢富於流動性，這些特徵與圓形相一致；梯形體量感弱於正方形，符合橙色的特質；圓弧三角形角度遲鈍、缺少刺激性，這些特徵接近綠色；橢圓形具有柔和的不確定性，是典型的女性性格，所以象徵紫色，以此類推。

　　您可能不一定同意上述的觀點，但起碼可以在這裡提供這個引子，啟發大家做進一步的思考。

第七章　感覺與色彩

　　視覺、聽覺、嗅覺、觸覺、味覺當中，哪種感官最能感覺美的存在？這是個有趣的問題。但對絕大多數人來說，視覺所獲取的資訊量無疑是最多的。

　　色彩不僅能被人感受到，也會影響人的情緒。對同一種顏色的喜好因人而異，即使是同一個人看同一種顏色，在不同時間、不同心情下，感覺可能也不相同；再加上不同事物的前景色和背景色組合方式還不一樣，帶給人的感覺就更為豐富。因此，色彩帶給人的感覺是很奇妙的。

　　人對色彩的感覺為什麼不盡相同？色彩經驗肯定是影響色彩感覺的因素之一。色彩對人們的心理影響往往是在不知不覺中發生作用的，並影響我們的情緒。從色彩的直接刺激、間接聯想可達到更高層次。

　　色彩心理學上有這樣的理論：不喜歡褐色的人，有可能是孩童時代他所不喜歡的人經常穿那種顏色的衣服；不喜歡橙色的人，有可能小時候被父母強迫吃南瓜，等等。的確，每個人的人生路上是不可能不留下一點色彩印記的。拋開這些個人的東西不談，我們來談一下色彩帶給人們的某些共通的感覺。

　　色彩是有表情的，這是設計師無法迴避的問題。色彩的表情來自人們在傳統影響下生成的文化意識，一代又一代的文化意識是如此的根深蒂固，使人們不會輕易違背它，以至形成某種色彩習慣的心理反應。儘管這種表情是人們的主觀性所帶來的，但在長期的傳統中達成了共識。充分認識到這種共識，會在設計中有效地傳達出一些人類情感上共通的東西，在心理學上稱為「聯覺」。

　　聯覺包括色彩的冷暖感、興奮感和沉靜感、膨脹與收縮感、前進與後退感、輕重感、柔軟與堅硬感、樸素與華麗感，等等。

色彩的冷和暖

　　冷暖感本來是屬於觸覺，然而同樣的材料，只要重新塗上藍色或紅色，在觸覺上藍色的東西就要比紅色的東西感覺冷；甚至不用手摸，而僅用眼看就會感到藍冷、紅暖。同樣道理，走在「紅地毯」就比走在「藍地毯」感覺更溫暖。如果閉著眼睛僅用手摸的話，則分辨不出兩個顏色的冷暖差別，這是為什麼呢？

　　這是由於生活經驗的累積造成的：日出、血液、火焰呈現出紅、橙、黃色，給人以溫暖感；湖水、海洋、冰川、月光主要呈現出藍綠色，給人以涼爽感。在飯店浴室的水龍頭上，只要有了紅色、藍色圓點，人們就已經明白哪邊是熱水，哪邊是冷水，這個做法全世界通用，文字的標識在這裡已經顯得多餘了，這是感覺深化的表現。

　　美國的契斯金把這種色彩向視覺以外其他感覺轉移的現象，稱為「感覺轉移」。同樣是藍色，彩度高、明度低的色彩顯得暖；彩度低、明度高的色彩顯得較冷。我們都明白一個道理：淺色衣服反射熱量多，吸收熱量少，所以一般夏天穿；深顏色反射熱量少，吸收熱量多，所以冬天穿。當然，也有一部分人，為了彰顯個性故意反其道而行之則另當別論。

　　色相環上的色大體可以分為兩部分：一部分稱為暖色，如紫紅、紅、橙、黃、黃綠；一部分稱為冷色，如綠、藍綠、藍、紫。藍色最冷，橙色最暖，綠色和紫色居於冷暖的中間，是色相環上過度色（見圖7-1）。從物理上說，暖色的波長長，冷色的波長短。暖色會讓人產生親近感，冷色會讓人產生距離感。

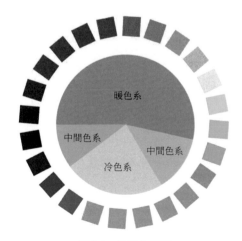

圖 7-1　冷暖色相環

色彩的興奮感和沉靜感

　　彩度高的暖色（紅、橙、黃），給人以興奮感，這些色彩有使我們興奮、脈搏增加和促進內分泌的作用；明度、彩度低的冷色（藍、藍綠），給人以沉靜感。介於這兩類色彩之間的，既不屬於興奮色，也不屬於沉靜色，稱為中性色，像綠、紫等色就兼具興奮和沉靜兩方面的性質（見圖 7-2）。其中，興奮色中，以紅、橙為最令人興奮的顏色，這一點在亞洲的婚慶及其他節日中表現尤為明顯。沉靜色中，以藍色為最沉靜。穿著色彩鮮豔的運動服裝，就顯得精神飽滿步調活潑，就會想去爬山，或去海邊遊玩。

圖 7-2　興奮色　中性色　沉靜色

　　在歐洲的精神病院裡，一種心理療法就是將興奮狀態的患者安排在藍色的房間裡，憂鬱症的患者安排在紅色的房間裡進行輔助治療。

色彩的膨脹和收縮感

　　透過試驗我們會知道：同樣面積大小的黑、白兩個色塊，人們總會覺得白的要大一些；同樣面積大小的紅、藍兩個色塊，人們總會覺得紅的要大一些。這是為什麼呢？因為人的感覺並不總是準確的，常會有錯覺。

　　在古希臘時，人們發現精心製作的神廟的柱子中段總是顯得細一些，經過反覆實踐發現，如果故意把柱子的中段做粗一些，就會看起來剛剛好，原來是人的錯覺在作怪，僅僅只相信自己的眼睛也是不夠的。現在買車的人越來越多，買什麼顏色的車合適呢？一般原則上：外形小的家用車，選亮一些的顏色，會顯得活潑些，也會顯得大一些；而體型較大的商務或公務用車選深顏色的人多一些，因為這樣會顯得莊重一些。

類似的例子還有很多，比如，法國國旗上的藍、白、紅三色面積其實不是相等的，藍色的面積要大一些；奧林匹克上的五環，藍、綠黑要大一些，等等。

在某些包裝上，黃、橙、紅等看上去體積顯得大一些的色彩常常被使用，這樣會顯得分量多一些，這是商家的精明之處，也是設計師須知的內容之一。

總之，大體來說，亮色、暖色（黃、白、紅）具有擴散性，看起來要比實際的大些，稱為「膨脹色」；冷色、暗色（藍、綠、黑）具有收斂性，看起來比實際小些，稱為「收縮色」（見圖 7-3）。一般認為，黃色面積看上去是最大，黑色看上去最小，越來越多的、想瘦身的美女懂得這個道理後，開始愛穿黑色或深色衣服。

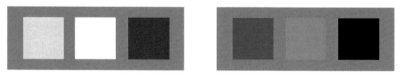

圖 7-3　膨脹色　收縮色

色彩的前進與後退感

無論圖形的大小、位置、設計及背景的色彩如何，有的顏色總感覺離得近一些，有的顏色總感覺離得遠一些。根據實驗測定，確實暖色、亮色容易感覺離得近，而冷色、暗色容易感覺離得遠。與色彩的亮度相比，色相在影響遠近感覺這方面要強得多。我們把看上去比實際距離要近的色彩叫「前進色」，而看上去好像離得很遠的色彩叫「後退色」。據相關部門測定，色彩給人感覺前進感的次序是：橙、黃、白、紅、黃綠、綠、藍綠、紫、藍紫、藍、黑（見圖 7-4），利用這種錯覺是美術家、設計師的技能之一。

圖 7-4　同一灰底上色彩前進感排序

色彩的輕重感

　　關於這一點，人們多少具有一些常識：電冰箱一般是白色的，不僅感到清潔、美觀，也感到輕巧些；保險櫃、保險箱都被漆成了墨綠、深灰色，它們的重量可能和冰箱差不多，甚至冰箱可能比保險箱更大、更沉，但是因為顏色不同，還是會覺得保險箱會重一些（見圖 7-5）；碼頭上的貨櫃因為被塗上了明亮的黃綠等色，給人以輕鬆的感覺（見圖 7-6）。

圖 7-5　淺色冰箱似乎比深色保險櫃重量輕

　　我們可以設想一下，用黑、深灰等色來塗裝貨櫃，一定會給操作人員帶來很大的壓迫感，增加勞動強度。由此種種我們可以推斷出，明度、彩度高的暖色（白、黃等）給人以輕的感覺，明度、彩度低的冷色（黑、灰、紫等）給人以重的感覺。

圖 7-6　淺色、彩度高的貨櫃感覺更輕

色彩的柔軟與堅硬感

　　嬰幼兒服裝往往選擇淺淡的顏色，如淡黃、淡藍、淡綠、粉紅等，這些顏色把孩子的皮膚襯托得特別嬌嫩。通常情況下：明度較高、彩度較低、輕而有膨脹感的暖色，顯得柔軟，生活中棉麻製品也大都屬於這類色調（見圖 7-7）；明度低、彩度高、重而有收縮感的冷色顯得堅硬，生活中機械設備大都偏向於這類色調。後一種配色，往往適合嚴肅莊重的場合，而不適宜於輕鬆愉快的娛樂場合。在無彩系中，黑、白會給人以冷和硬的感覺，灰色給人以柔和感。

圖 7-7　淺色、彩度低的暖色感覺更柔軟

色彩的樸素與華麗感

大多是由兩個以上的鮮豔顏色搭配而產生的結果。明度、彩度高的暖色（白、黃等），給人以華麗的感覺，明度、彩度低的冷色（黑、紫等），給人以樸素的感覺。

另外，華麗與質樸還與質地有關，絲綢、錦緞、玻璃、不鏽鋼、金、銀、銅、大理石等光滑、發光的物體，有華麗感，粗質的棉、麻、鋼、鐵、沙石、陶器等有質樸感。

味覺、嗅覺與色彩

在心理學中，以一種領域的感覺引起另一個領域的感覺稱為「聯覺」。比如，聽到某種聲音產生某種特定的顏色感覺，聞到某種氣味或是吃了某種味道的食物產生某種顏色感覺，等等。從某種程度上來講，視覺、聽覺、嗅覺、味覺是相互關聯的，這裡我們來舉一個最通俗易懂的例子，比如說，食慾的產生。

食慾的產生是一定是靠視覺、味覺、嗅覺來綜合作用的，例如，臺灣料理就以色、香、味俱佳聞名於世。日本料理更以其精緻的外觀給世人留下了深刻印象。白色的盤子應放顏色鮮豔的食物（見圖 7-8）；點心應選擇擺放在或淡雅、或濃深、

圖 7-8　白色的盤子應放顏色鮮豔的食物

或形成補色關係的盤子裡；清淡的食物適合放在鮮豔顏色的盤子裡。用黑色碗盤裝食物，因深顏色的襯托作用而能增加人的食慾（見圖 7-9）。

圖 7-9　黑色碗盤裝食物能使人增加食慾

　　紅、黃色相，能增強人的食慾。黃色的人造奶油比白色奶油感到更美味；紅色的毛蟹比白色的青蟹更能引起人的食慾，這些經驗是大家都會有的。綠色蔬菜和紅色的肉類或粉紅色的火腿搭配，看上去非常漂亮而使人食慾大振；青豆、胡蘿蔔和番茄的色彩，也都具有襯托美味佳餚的效果。盒飯裡如果只有肉類、海帶就太單調了，但如果能點綴上一個煎蛋和辣椒，會讓人食慾大增。

　　關於色彩與味覺的聯覺，我們多半是從生活當中得到經驗，雖然看到的是顏色，但好像已經能感覺到味道了。濃綠的茶色、咖啡的茶色、灰色會有苦的感覺。另外，灰色也帶有「不好吃的味道」的暗示。咖哩、胡椒、薑的濁黃色產生辛的感覺；紅色產生辣的感覺；橘子的黃綠色、葡萄的暗紫紅色會產生酸的感覺；青綠的橄欖、青草的顏色是澀的感覺；粉紅色和乳白色、淡黃色很容易讓我們聯想到糕點、糖果的甜味；鹽的明灰色、海水的藍色使人有鹹的感覺（見圖 7-10）。白色有時會使人聯想到白糖的甜味，有時又讓人想起鹽的鹹味。也許您會覺得這種有具體物品的圖片可能會有誤導，那麼我們換一種形式，用最常見的雞蛋來演示一下，看看您會不會得出同樣的結論（見圖 7-11）。

圖 7-10　酸、甜、苦、辣、鹹

圖 7-11　酸、甜、苦、辣、鹹的另一種表現形式

　　訴說「味覺很濃」大多是跟深色調有關係，可可的褐色、橄欖的茶青色等都是屬於濃味的深色。大多數人對某種味道的感覺基本是相同的。

　　另外，還有色彩與嗅覺的聯覺。最能發出芳香的色相是黃綠色，這恐怕和蘋果、梨、芒果、香蕉等很多水果是黃綠色調的生活經驗有關係。還有，粉紅、乳黃色是香的氣味，深綠、褐色是腐爛的臭味，等等。

　　在食品的包裝上，可用上與該食品味覺相符合的關聯色。香料、香水等可以把有關氣味的色用在包裝上，以便使人們觀其色而知其氣味。

聽覺與色彩

　　一般來說，色彩聽覺所表現的聲音與色彩的關係是高音產生明亮、豔麗的色彩感，低音會產生灰暗、沉穩的色彩感。有人感覺女人的大聲尖叫像明亮的紅紫色，男人雄渾的低音像深褐色或深藍色。另有一些人認為，隨著鋼琴從高音到低音，會產生金銀灰—灰—青—綠藍—藍綠—明紅—深紅—褐—黑色的色彩感覺變化。

　　我們可以進行這樣一段練習：靜靜地閉上眼睛，聽幾段不同類型的音樂，再根據直覺用色和形把心裡浮現出的音樂表象作抽象的圖形描繪，就會發現，並不是音樂的每一個音階都會發生色聽覺，但所聽到的整體音樂旋律對人產生的色彩感覺大體上是相同的。不同種類的音樂旋律會產生不同種類的色彩感覺。

　　透過以上練習，大致可以得到這樣一些結果：歡快的音樂旋律——明亮的高純度黃橙色系列；神祕的音樂旋律—黑暗的藍色系列；柔和的音樂旋律—粉紅、粉綠、粉藍等色組合的粉色系列；舒暢的音樂旋律—黃綠系列；陰鬱的音樂旋律—灰紫、灰藍組合的灰色系列；興奮的音樂旋律—鮮紅色系列；強有力的音樂旋律純正的全色相系列；莊重的音樂旋律—暗調的褐色、藍紫及暗綠色系列（見圖 7-12）。

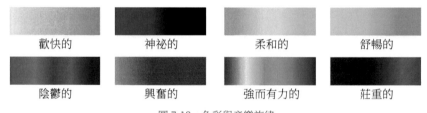

| 歡快的 | 神祕的 | 柔和的 | 舒暢的 |
| 陰鬱的 | 興奮的 | 強而有力的 | 莊重的 |

圖 7-12　色彩與音樂旋律

　　色彩的音樂感是透過音樂元素視覺化來實現的。我們知道，作曲家創作樂曲即是在音符的編織中將其思想傾向、審美追求傳達出來。音樂旋律的組成，調子的高低、響亮、委婉、激情、柔美，節奏的快慢都是作者情感的流露。聽眾的生活經驗和音樂常識能使他們很容易地接受其中的大部分東西，有些東西在生理上會有本能的感覺。

　　色彩的傳達性在許多方面同音樂很相近，色彩有明快與隱晦之分，有高亢與低沉之區別，有調子，能呈現情緒。由於色彩總是要依附於點、線、面、圖形的構成加上色彩本身的語言特性，所以能生動地將人們的思想情感有效地傳達出來。

　　掌握好色彩的聯覺，有利於在設計中色彩計畫的制定，如把色彩與音樂的連繫，用於演唱會或音樂會的海報及現場布置上。

時間與色彩

在相等的時間，有時會感覺過得慢，有時感覺過得快，是什麼原因？環境顏色無疑就是其中原因之一。有人做過試驗：同樣是 1 分鐘的時間，讓人分別戴上藍、綠、紅三種顏色的眼鏡來測試。考慮到個體差異，在測試時，每色至少選了 10 人以上，取平均值。當時間正好 1 分鐘時，紅色組的判斷為經過了 1 分鐘，藍色組判斷為經過了約 1 分 7 秒，綠色組就更長了，判斷為經過了約 1 分 10 秒。

　　精明的速食店老闆會把店裡座椅、牆面和餐具都布置成紅、橙色，這樣對於沒有什麼急事的客人來說，也會感覺時間過得快一些，可提高翻桌率，這樣就可以接待更多顧客（見圖 7-13）。相反，對需要放鬆的人來說，最好是在暗一些

圖 7-13　鮮豔的紅橙色環境下人會覺得時間過得快

的藍綠色調的房間裡休息，這樣他（她）會感到已經休息了足夠長時間，這個原理可以用在比如說咖啡館環境的設計上（見圖 7-14）。

具有「快速」感覺的色相是紅、橙、黃綠、黃色等，都是長波系中視覺度較高的色。而藍色、藍綠、綠色則速度感較低。色調也是很重要的，高明度色調在感覺上較快，低明度色調幾乎都是緩慢的。

圖 7-14　深的藍綠色環境下人會覺得時間過得慢

記憶與色彩

1・記憶色的選擇

如果問香蕉是什麼顏色的？一般人會覺得「香蕉是黃色的」，這難道還有什麼疑問嗎？其實香蕉的各個部位都帶有未熟的綠色部分，但大部分是黃色的，選擇黃色容易記憶，而綠色的記憶則被削弱甚至消失了（見圖 7-15）。同樣，

圖 7-15　大多數人的記憶中香蕉是純黃色的

關於馬的顏色也是這樣的。馬既有菊花青、茶褐色，又有白色、黑色，但是，在我們的記憶中，一般都認為具有代表性的是栗色。

考慮到記憶的這種功能，在為形象傳達配色時，首先要懂得主色調的功能，這非常重要。另外，多色配色要慎重。事實證明，盡量使色彩的形象顯得單純些，配色最好不超過三種色會好一些。

2・記憶色的衰減

心理學家柯拉認為，隨著記憶痕跡的衰減，色彩的記憶也減退，明度、彩度都會下降。色相的記憶也會減退或異化，如果色相之間的差異較大，相對來

說，減退的程度要小一些，但完全忘記的時候也是有的。這似乎跟剛才所說的「香蕉的綠色部分」和「栗色的馬」相吻合。

圖形的邊緣不清晰的色，記憶減退會更嚴重，因此，用簡潔明了的圖形、色彩來進行視覺傳達會顯得相當有必要！

3．視覺度高的明亮配色更容易記憶

在記憶色實驗中，往往是黃色占據首位，是視覺感最高的色相。在可視性實驗中，黃色和黑色的配色也居於第一位。以黃色為主體，橙、紫紅、紅等色調也容易被記憶。

在大塊黃色中的黑字、白色中的紅字、白色中的紫紅字、橙色中的黑字、黃色中的紅字等，都可以說是較容易記住的配色。

4．留戀度高或熟悉的色容易被記憶

有位從事心理學研究的人說：「越是接近心臟的東西，越能夠被記憶」，這是很有道理的。初戀者服裝的色彩，在記憶的實驗中，即使是冷門一點的顏色，一般也會被清楚地回想起來。同樣，自己熟悉的或喜歡的顏色也更容易被記憶。

第八章　色彩的象徵性及聯想

　　色彩是一種物理現象，本身並不具備情感、性格，人們具有色彩情感，完全是人們對生活經驗累積的結果。

　　從現在掌握的資料來看，原始人喜歡原色和彩度高的色彩，當時可能無法理解柔美色彩的美感。一般來說，文人更喜歡清淡的中間色，純色反而只做點綴之用。但這也不是絕對的，氣候、風土人情、生活習慣等都會影響人們對色彩的偏好。

　　千百年來，人類在勞動和各種社會活動中，從無所不包的大自然裡吸取靈性，創造萬物，也創造了色彩，並將其應用在生產、生活的方方面面，以至其滲透到人們的日常生活之中。在藝術領域，色彩的重要性更是不言而喻了！

尋找色彩

　　人類從自然界尋找、提煉顏色的努力，可以說從古至今一直在進行。人們從各類礦物、植物、昆蟲、貝類等自然物中提取各種顏色。到了 20 世紀，隨著化學工業的進步，化學合成顏料的比重超越了動物性和植物性的顏料。由於化學顏料價廉物美、耐久且種類眾多，使色彩的運用更為方便、普及，廣泛應用於現代生活衣、食、住、行等諸多方面。色彩所涉及的範圍之廣，也許是一般人沒有仔細想過的，如果你夠細心，就會發現除繪畫需要顏料之外，從城市規劃、環境藝術、建築、交通工具至服裝、室內、家具設計、影視傳媒，乃至最普通的日常用品，如洗漱用具、化妝品、餐具等都曾有專人考慮過色彩的具體應用。

色彩的象徵性

　　色彩的象徵內容，也並非人們主觀臆造的，抽象地說某色象徵什麼也不確切，象徵往往是跟聯想有關，它是人們在長期感受、認識和運用色彩過程中總結而形成的一種觀念和共識。

　　我們生長在一個多彩的世界中，累積了豐富的視覺經驗。這使人們能感受到色彩的情感，使本來沒有靈魂的只是一種物理現象的色彩情感化、精神化、人格化了。無論是有彩色還是無彩色，任何色彩當其三要素中的任何一個要素發生變化時，或跟不同的顏色組合時，其原有的性格特徵都會發生變化。再加上外形、個性等各種因素的影響，要想準確地說出各種顏色在特定條件下的表情，就像想要說出世界上的每個人的相貌特徵一樣困難。

　　設計師要用色彩傳達感情，對色彩性格的了解就顯得非常重要。色彩象徵的內容有共性也有差異，下面我們就對幾種主要色相的性格特徵及象徵意義做以介紹。

黑色——莊重而神祕的顏色

　　黑色完全不反射光線，它吸收所有的光，是最暗的顏色。

　　黑色是與人類關係最為密切的顏色之一。原始社會時期，黑夜和死亡對人類來說是最神祕的，許多國家參加葬禮的人穿黑色服裝，以表達對死者的哀思，就是這種原始的遺風。

　　現代社會中，黑色不吉利的因素正在逐漸消失，受人喜愛的程度卻在不斷增加：不少人喜歡買黑色的車，覺得莊重，有面子；不少廣告喜歡用黑色的背景，顯得高級、大氣；不少設計師也偏愛黑色，不少男性用品以黑色為主色調；黑色 iPhone 始終是其最受歡迎的商品之一，這種例子還能舉出很多。

　　夜晚、煤炭是黑色的，剛健的作風也是黑色的，1960 年代美國重要的一個文學流派叫「黑色幽默」。黑色是力量和勇敢的象徵，具有男性的堅實、剛

強、威力、嚴肅等性格特質，體現出男性莊重、沉穩的氣質。它能把其他色彩襯托得鮮豔、熱情、奔放，自己卻也蘊藏著豐富的內涵（見圖 8-1）。

圖 8-1　黑色是神祕而蘊藏著豐富內涵的顏色

黑色的特質：神祕、高級、權威、低調、創意、酷、顯瘦、誘惑、肅穆、沉默、陰森、黑暗、死亡、永久、男性、莊重、堅實、剛強，等等。

白色——明亮而聖潔的顏色

白色由所有色光混合而成，被稱為全色光。它是陽光之色，白天的顏色。由於白色反射所有色光，也反射熱能，因此使人感到涼爽、輕盈、舒適，所以，夏天穿白色、淺色的人居多。

白色能使人產生純潔、神聖、光明、明快、純粹的聯想，但有時也是一無所有、敗落的象徵。白色在古代與黑色有完全相反的意義：白色是陽光、神的象徵，因為白天驅除了恐懼，趕走了死亡，白天給人以安全感，並由此變得聖潔，給人帶來吉祥。古希臘、古羅馬、古埃及人都喜歡穿白色衣服；在日本，白色為天子的服色就是這個道理。在基督教裡，白色象徵純潔。歐美的婚禮上，新娘穿白色婚紗，也是此意的延伸。婚紗潔白無瑕，是神聖、虔誠、純潔、幸福的象徵（見圖 8-2）。

圖 8-2　白色婚紗象徵純潔和對幸福的期許

　　中國傳統習俗與西方不同，把白色當作哀悼的顏色，白色的孝服、白花、白輓聯，以白色表示對死者的緬懷、哀悼和敬重。隨著中西文化的交融，對白色的這種禁忌已經越來越淡，人們會適時最大限度地選擇自己喜歡的顏色。現在年輕女孩不管是不是舉行中式婚禮，都要穿上潔白的婚紗和心愛的人拍套婚紗照，這恐怕是一個難以抵擋的誘惑！帥青年穿上白西裝也會特別顯眼、有型！

　　資料表明，不同顏色汽車的安全性排列依次是：白色、銀色、黃色、紅色、藍色、綠色、黑色。白色的車安全性最高，特別是在夜間光線較暗的情況下。不管是國產車或是進口車，不管是轎車或者 SUV 車型，白色都是汽車廠商投入最多、占比最大的顏色，中型尺寸以下的轎車市場中，白色是最受歡迎的選擇。

　　白色可以與各種色相配。沉悶的顏色加上白色，立刻就會變得明亮，但應注意配色比例，有時大面積的白色，隱約有冰雪的聯想，給人以寒冷和不親切感。若白色中加點其他色相，則會讓人感到色調高雅、溫馨，能增強其感染力。

　　白色的特質：純潔、虔誠、女性、柔和、溫馨、光明、神聖、高尚、

高冷。

灰色——樸素而隨和的顏色

　　灰色是居於黑、白中間的顏色，是中性的，有知識分子的味道。黑、白、灰都很容易與其他顏色搭配，不同的是灰色會給人樸素、沉穩、寂寞、謙恭、平和、無聊、隨便、中庸等感覺。灰色是視覺最容易接受的顏色，是視覺的休息地帶。但是，長久的、無休止的灰色會使人覺得消沉、無趣。

　　灰色較廣地存在於我們的生活中：陰天時的天空、城市的路面、混凝土、建築外牆、某些酒店、劇院、地鐵的內牆面、地面，山體的岩石等。

　　在所有的顏色中灰色是最被動的色彩，總是作為背景配合其他顏色出現，只有在與別的色彩搭配時才能獲得旺盛的生命力及豐富的搭配效果。黑白色混合、補色混合、全色混合都能產生中性灰色，它是一切色彩對比的消失。

　　灰色是設計和繪畫中的重要元素。淺灰色的性格類似白色，有高雅、精緻、明快的感覺；純淨的中灰樸素、穩定而雅緻；深灰色的性格類似黑色，有沉穩、內斂、厚重的感覺。當灰色與鮮豔的暖色相配時，立刻會顯示出冷靜的性格；當灰色與較純的冷色相配時，卻會顯示出溫和的特質。

　　以灰色為主色調的設計顯得更具現代感，這一點在現代建築、室內設計（見圖 8-3）和工業設計（見圖 8-4）上體現得尤為明顯。現在黑、白、灰色的衣服是年輕人的首選，許多「潮」牌更是以黑、白、灰為主色調，這樣的色調是掩蓋不了青春的光芒的（見圖 8-5），有時反而使年輕的光彩更加絢麗！除了色彩，款式當然也是相當重要的，針對不同的族群，有的需要時髦新穎、有的需要前衛、有的需要大方得體等等。

　　總體說來，灰色是保證色彩和諧的重要配角，沒有配角的有力配合，主角也就不會那麼熠熠生輝了。灰色在色彩運用中永遠占有重要的一席之地，不會被流行所淘汰。成熟的設計師會充分利用灰色的價值。

灰色的特質：豐富、抽象、精緻、內涵、內斂、樸素、穩重、謙遜、平和、平淡、現代、堅實、沉重等。

黑、白、灰之間的關係

白色與黑色代表了色彩世界的兩極，像起點和終點，極端對立又極端融合併相互依存，好像能涵蓋所有色彩的深度。道教文化深刻地認識到了這一點，其太極圖案中的白色代表了彩色世界中的陽極，黑色代表著陰極，黑、白兩色循環往復，模擬出宇宙的永恆運動。

黑、白兩色總是以對方的存在才能顯示出自身，灰色是黑、白之間的橋梁，豐富期間，它們體現著虛幻與無限的精神。

一般地說，所有的亮色都代表生活中比較光明的方面，而暗色則象徵其反面。即使在色彩如此紛繁的今天，黑、白、灰也從未失去過光彩，每年的流行色裡或多或少總有它的身影，並且這個現象還會一直繼續下去。

紅色——熱烈而歡快的顏色

紅色和人類的關係，和黑白一樣久遠。對原始人來說，紅色是生命的象

圖 8-3　舒適的灰色

圖 8-4　冷靜的灰色

圖 8-5　青春的灰色

徵，與血、火、太陽連繫在一起。紅色，有熱情、激情、衝動、興奮、向上、活力、健康、溫暖或完滿等特質（見圖 8-6），有時也會給人以憤怒或挑逗的感覺。在某些國家，由於民族、宗教信仰的不同，深紅色又成為嫉妒、暴虐的象徵。在基督教裡，紅色象徵基督的血和神的愛；而在佛教中，紅色是生命和創造性的色彩。

在紅色的感染下，人們會有戰鬥的衝動。紅色也是色彩象徵的國際用語，無論在任何國家，都象徵著投入革命洪流的人們的鮮血和熱情。

紅色是中華民族最喜愛的顏色，甚至成為華人的文化圖騰和精神皈依。華人喜歡紅色大約起源於周代。《周易》中認為宇宙萬物分為陰陽兩大類，按照金、木、水、火、土相生相剋的規律演化而成。春秋戰國和秦漢時，五行又被配以五德，用五種顏色來表示：金為白、木為青、水為黑、火為紅、土為黃。根據相生相剋的原則，每個朝代都有對應的顏色。周朝、東漢、唐代武周時期、宋朝和明朝都是火德，國色為紅色。紅色逐漸成為華貴與喜慶的象徵，開始被廣大民眾所喜愛。中國紅意味著喜慶、熱鬧、好運、闢邪、尊貴、祥和、團圓、成功、忠誠、勇敢、興旺、浪漫、性感、濃郁等（見圖 8-7、圖 8-8），象徵著熱忱、奮進、團結的民族品格。國旗是紅色的、喜慶節日的燈籠是紅色的、春聯是紅色的、窗花是紅色的、新娘的蓋頭是紅色的，紅色承載了華人太多的記憶。

當紅色顏料混入黑、藍變為深紅色或紫紅色時，有穩重、莊嚴、神聖的特質，如舞臺的幕布、會客廳的地毯等。

在現代社會，紅色被用來表示停止、警告、危險、防火等意思，如消防車、救護車、警車、交通停止號誌等都用紅色燈來表示。

此外，紅色與不同的色彩組合，又會產生不同的心理反應。紅和黑、白、灰色搭配，會增加富貴和高級感。黑色與紅色在一起，會有一種神祕與暴力的感覺，小說《紅與黑》是法國作家司湯達的代表作，它開創了後世「意識流小說」、「心理小說」的先河。「紅」象徵法國大革命時期的熱血和革命；而「黑」

則意指僧袍，象徵教會勢力猖獗的封
建復辟王朝。粉紅色與紅色在一起，
會與愛情自然地連接在一起。

　　色彩學家約翰斯·伊登就這樣描
繪了不同組合下的紅色：「在深紅的
底子上，紅色平靜下來，熱度在熄滅
著；在藍綠色底上，紅色變成一個魯
莽的闖入者，激烈而異常；在橙色底
上，紅色似乎被鬱積著，好像焦乾了
似的。」

　　紅色的特質：熱情、激情、喜
慶、熱鬧、好運、闢邪、尊貴、祥
和、團圓、成功、忠誠、勇敢、衝
動、興奮、向上、活力、健康、溫
暖、完滿、憤怒、挑逗、警告、興
旺、浪漫、性感、濃郁、奮進、團
結等。

粉紅色——甜美而可愛的顏色

　　當紅色加入白色時變為粉紅色，
一般被稱為粉色。粉紅色代表溫柔、
甜美、可愛、浪漫、愛情、純真、稚
嫩、柔弱、沒壓力等。緊張、激動、
疲憊時看到粉紅色會使情緒放鬆下
來，它天然有軟化攻擊、安撫浮躁的
功效。

圖 8-6　熱情的紅色

圖 8-7　喜慶的紅色

圖 8-8　性感的紅色

粉紅色在自然界中主要是花朵的顏色（見圖 8-9），這也是它讓人感到特別嬌嫩的原因之一。通常粉紅色被認為是女性專用色，但也不絕對，近些年「暖男」流行，也出現了許多粉紅色的男性服裝。生活中粉紅色還代表著青春、明快、戀愛、萌等意義。

圖 8-9　甜美的粉紅色

喜歡粉紅色的人大多都是和平主義者，在性格上較接近喜歡紅色的人，有活潑熱情的一面，但可能會比較敏感，容易受到傷害；對各種事物都容易產生興趣，但卻不願主動探究，有依賴他人的傾向；獨處時，她們總沉浸在幻想中，嚮往著浪漫的愛情和完美的婚姻。

有些人特別喜歡粉紅色（一般是女性），她們喜歡一切跟粉紅色有關的事物，日常裝扮（見圖 8-10），居住的環境都會採用粉紅色、淺粉紅、深粉紅、玫紅等跟粉紅色有關的顏色，她們被稱為「粉色控」（見圖 8-11）。

圖 8-10　女性的粉紅色

粉紅色的特質：溫柔、甜美、可愛、浪漫、愛情、純真、稚嫩、柔弱、自戀、沒壓力、少女、女性、暖男、嬌嫩、青春、明快、戀愛、萌、和平、活潑、熱情、敏感、依賴、幻想、完美、放鬆等。

圖 8-11　「狂熱」的粉紅色

橙色——華麗而溫馨的顏色

橙色具有紅、黃兩色的特性，既有紅色熱情，又有黃色光明、活潑的性格，是色彩中最溫暖、最歡快的色彩。火焰中橙色比例最大，是最具輝煌度的顏色（見圖 8-12）。

圖 8-12　溫暖的橙色

它使我們聯想到收穫的金秋、暖和的陽光、醉人的氣氛，是一種富有滿足感的、快樂的顏色。橙、紫、綠三個間色中，最引人注目的顏色首推橙色。橙色給人以成熟、香甜、豐收感（見圖 8-13），讓人增強食慾，使人想起糕點等美味食品（見圖 8-14），在食品包裝和酒店廣告上被廣泛運用，一些夜景下的燈光也有很多橙色的成分。

圖 8-13　香甜的橙色

橙色又是最富有南國情調的，由於熱帶地區氣候炎熱，人們的皮膚較黑，用響亮的橙色服裝相襯，顯得生機勃勃，是適合海灘泳裝和郊外旅遊的色彩。橙色與藍色的組合，構成了最響亮的調子，讓人心情舒暢、歡快。在佛教中橙色象徵光明，東南亞的僧侶服、寺院和宮殿都用到許多橙色的裝飾。

圖 8-14　美味的橙色

橙色的刺激作用雖然沒有紅色大，但它的視覺度很高。工業用色中，作為警戒的指定色，如救生衣、建築工人的

安全帽和雨衣等多用橙色。

　　橙色的特質：溫暖、歡快、輝煌、滿足、歡快、收穫、自信、健康、成熟、母愛、熱心、香甜、豐收、美味、華麗、生機、警戒、明亮、興奮等。

棕色——自然而樸素的顏色

　　橙黃、橙紅加入黑色則變為深淺棕色（美術顏料上稱為赭石、褐色），因為和咖啡的顏色比較接近，也有人稱為咖啡色。棕色是中國的傳統叫法，即棕毛（棕櫚樹葉鞘的纖維）的顏色。棕色屬於中性暖色調，它樸素、莊重，是一種比較含蓄的顏色。

　　棕色是地球母親的顏色，廣泛存在於自然界。某些土壤、山石、樹的枝幹，某些動物的皮毛等都是這種顏色（見圖 8-15、圖 8-16）。棕色是純正的皮革顏色，不用染色，許多鞋、包只需進行簡單的加工處理，就會呈現出這種顏色。

　　棕色給人以泥土、自然、簡樸、可靠、健康、傳統的感覺。有些人會聯想到木製品、舊照片、印象派以前的油畫、舊家具等；吃貨會聯想到咖啡、黑麵包、香菇、烤肉、乾果等（見圖 8-17）。

圖 8-15　發光的棕色

圖 8-16　斑駁的棕色

圖 8-17　多味的棕色

棕色的特質：莊重、含蓄、皮革、泥土、自然、簡樸、古樸、可靠、健康、傳統、正宗、懷舊、溫暖、苦澀等。

米色——柔和而雅緻的顏色

米色的準確色值較難界定，一般來講，棕色、土黃色加白色變淺就會變為米色（本書第 231 頁表二靠右邊的顏色都可以理解為米色），可以理解為糙米的顏色或比其深一些的顏色。米色在自然界和生活中廣泛存在，比如，某些農作物、植物、枯草、沙灘、山石、石頭、珍珠、蛋殼、牛奶、棉麻織物等就是以米色為主（見圖 8-18），這也是米色能讓人倍感舒服的一個原因。

圖 8-18　鬆軟的米色

米色是一種極受歡迎的色彩，具有白色的純淨優雅，但又比白色多了幾分溫暖和含蓄。喜愛米色的人很多，變化過的米色能引起人生理上的特殊反應，白色的絲綢、牛奶、奶油、饅頭、稻米、人的面孔其實都有米色的成分（見圖 8-19）。在西方，經過變化了的米色應用面極廣，大量地被採用到服裝或家庭用品上。

圖 8-19　滑潤的米色

圖 8-20　柔和的米色

同樣道理，我們一般家庭和辦公環境都是白色牆面，但如果您仔細看，即使您沒畫過畫，也會發現牆面也不是純白的，其中含有大量的米色和淺灰成分，當光源是暖色的時候，這種現象尤其明顯（見圖 8-20），人們對自己熟悉的顏色會有天然的適應感。

在裝修市場中，米色瓷磚有壓倒性優勢，這是因為米色能營造一種讓人感到親切的氛圍。在時裝設計上，有些款式只有米色和灰色兩種，兩者的共同之處在於含蓄內斂的都市氣息，不同之處是，灰色是中性色，而米色則偏暖且內涵豐富又不刺激。

米色的特質：都市、潔淨、優雅、溫暖、溫柔、浪漫、含蓄、滑潤、舒服、親切、內斂、內涵、柔軟等。

黃色——亮麗而神聖的顏色

黃色是光線的主要顏色，燦爛、輝煌，有太陽般的光彩，人們常常把它和太陽及一切發光的東西聯繫在一起。黃色寓意著光明、希望、快活，散發著檸檬與迎春花的香氣，是所有色相中能見度最高的色彩。在高明度下，它仍能保持很高的彩度。因此，黃色常和某些神聖的東西聯繫在一起。同時，黃色也是黃金和豐收的顏色，也常和富麗堂皇聯繫在一起（見圖 8-21、圖 8-22）。

生活中能見到的除了前面提到的陽光、檸檬、迎春花、麥田，還有向日葵、雛菊、香蕉、梨、蛋黃、鬱金香、甜瓜、銀杏、啤酒、金髮、烘烤的食物等（見圖 8-23）。在中國的封建社會裡，東方為青色、南方為紅色、西方為白色、北方為黑色、中央為黃色，黃色被規定為帝王的專用色，被視作權力、威嚴、財富、高貴、驕傲的象徵，一般老百姓不許用；在古羅馬，黃色也被當作高貴的顏色，象徵光明、希望和未來；在美國、日本，黃色被作為思念、期待的象徵；在佛教中，黃色被譽為最崇高的色彩，代表超俗，僧人的衣裝和寺院佛閣多採用黃色；而黃色在基督教則被認為是叛徒猶大的衣服顏色，是卑劣可恥的象徵；在伊斯蘭教裡，黃色使人聯想到沙漠、乾旱，是死亡的象徵；在現

代，黃色有時和財富、輝煌、榮耀連繫在一起，有時又和商業氣氛，甚至和色情、淫穢連繫在一起。

無論東西方對黃色的含義與使用存在多大差異，其結果都一樣，就是導致黃色在民間不常用。1980 年代初，西方的色彩學家、色彩研究組織以及化工、紡織界人士，為了突破桎梏和生活陋習，首先從服裝開始大力宣傳黃色，前後經過四五年的時間，人們終於接受了它。

由於黃色明度較高，在日常生活中常被用在引人注意或告知危險的工地、交通引導用的指示牌等，如小學生戴的小黃帽，就是為了在過馬路時引起過往車輛注意。

黃色雖然明度高，有衝擊力，但色性最不穩定，是所有色彩中最嬌氣的一個色，它受不了黑、白、灰的侵蝕，一旦混合，就會失去原來的光彩。黃色與紫、藍、黑等組合，會呈現出強烈、積極、輝煌的一面。把黃色放置在橙色的底色上就像正午強烈的陽光照耀在熟透的莊稼地裡，這兩種色彩並置相得益彰、互為輝映。在綠色底上的黃色，由於綠色本身含有黃色和藍色的成分，看上去比較協調。深藍紫色底上的黃色和

圖 8-21　豐收的黃色

圖 8-22　富麗的黃色

圖 8-23　舒爽的黃色

黑色底上的黃色達到了自己最明亮和最耀眼的光輝，這時的黃色是有力的、鮮明的。

　　黃色的特質：輝煌、陽光、未來、希望、喜慶、快活、神聖、豐收、財富、花香、果香、麥田、暢快、榮譽、權力、威嚴、高貴、驕傲、衝擊力、反傳統、注意、商業、驕傲等。

綠色──生命和希望的顏色

　　綠色屬中性色，對人的心理和生理都較為溫和。在地球上，除了天空和海洋的藍色之外，綠色所占的面積可以說最大，植物大部分是綠色的，是我們在自然界中最常見到的顏色之一。自古以來，人類就棲息、生活在綠色的懷抱裡，綠色會給人以特有的安全感，置身於綠色中，人會有疲勞頓消的感覺，因而醫院經常會出現淡綠色調。綠色被視為春天、希望、和平、新鮮、寧靜、年輕、成長、安全、朝氣蓬勃和旺盛的生命力的象徵（圖 8-24、圖 8-25）。綠色在伊斯蘭教國家裡是最受歡迎的顏色，被看作是生命之色。也許是這些地區多處於乾旱的沙漠、戈壁地區，人們對於綠色植物的渴望更迫切。而在基督教裡，綠色代表信仰、永生、冥想。復活節時使用綠色象徵耶穌的復活，淺綠色象徵洗禮。

　　提到生活中的綠色，大部分人會想起樹林、草原、草坪、高爾夫球場、足球場、公園、茶葉、曠野、丘陵、梯田、翠竹、荷葉、園林景觀、溫潤的湖面等（見圖 8-26）。

　　綠色是最大氣的色，它的轉調領域非常廣泛，偏向任何色調都顯得漂亮。鮮豔的綠色本身美麗、優雅，是很漂亮的顏色。綠色與黃色、藍色融合性很強，因為綠色是介於黃色與藍色之間的中間色。如果綠色中包含的黃色多些或藍色多些，那麼它的表現特色就會發生變化。黃綠色單純、年輕；藍綠色亮麗、達觀；當綠色裡摻入灰色時，仍有寧靜、溫和的感覺，像暮色中的森林、晨霧中的田野似的，具有抒情性。

　　綠色在世界範圍內是公認的「和平色」、「生命色」，《聖經·創世記》裡有一個故事講，「鴿子完成使命後，嘴銜綠色的橄欖葉向主人通報平安。從此，鴿子、綠色、橄欖葉就成了和平的象徵」，因此鴿子也被稱為和平鴿。據說現代的郵政色彩就是從這個典故而來的。

　　綠色在工業用色規定中，是安全的顏色；在醫療機構和衛生保健行業中的綠色有健康、新鮮、安全、希望的意思；綠色食品即無汙染的、天然的安全食品；綠色通道即安全通道；在交通號誌中，綠燈為通行；綠色由於和自然色接近也被作為國防色和保護色。國際知名的綠色和平組織，也是以綠色作為自己的代表色。該組織旨在尋求方法阻止汙染，保護自然生物的多樣性及大氣層以及追求一個無核（核武器）的世界，促進實現一個更為綠色、和平和可持續發展的未來。

　　綠色的特質：中性、溫和、植物、安全、暢快、春天、希望、和平、新鮮、寧靜、年輕、成長、朝氣、生命力、溫潤、寧靜、抒情、保健、健康、無汙染、純天然、環保等。

圖 8-24　旺盛的綠色

圖 8-25　溫潤的綠色

圖 8-26　寧靜的綠色

青色——清爽而醉人的顏色

青色介於綠色和藍色之間，在自然界普遍存在，但並不像藍、綠色那樣以明顯的形象出現，比如，藍天、綠樹。青色常常是隱藏於藍綠之間，是一種顯得特別乾淨、清涼的色彩，比如，海南三亞的海水，九寨溝、灘江的風景中就常含有一種清爽、醉人的青綠色調（見圖 8-27、圖 8-28）。在清晨飄著霧氣的樹林裡，由於空氣中的藍紫成分和樹林的綠色疊加，這種青綠色調也會很明顯地浮現出來。人工的建築裡也會有青色存在（見圖 8-29）。

人們習慣上總是說蔚藍的大海、碧綠的湖水，但其實水的顏色是多種多樣的。青色和藍色、綠色在一起相當和諧，其組合常使人想到海水或湖水。國畫中專門有一個詞叫「青綠山水」，是特指一種以青綠為主色調的工筆重彩畫，在畫界占有特殊的地位。陶瓷裡專門有一種瓷器，就叫青瓷。青銅器上的銅鏽也是以青色為主。青色和洋紅搭配是一個不錯的搭配，它們在一個統一偏冷的組合裡，既有強對比又很和諧，在韓國的服飾裡就經常出現這樣的搭配。德國的西門子、法國的福奈特等公司的 VI 設計也是以青色為主調的。許多法國人和瑞士人喜歡清淡的中間顏色；北歐人比較喜歡寒色系的顏色，藍綠色系是其中的重要組成部分，這是和當地的氣候相適應的。

青色的特質：清澈、清涼、清爽、寬闊、潔淨、安靜、清涼、隨和、醉人等。

藍色——深沉而悠遠的顏色

藍色是自然界存在最廣的顏色，天空、海洋每天都以藍色包圍著地球，我們對它是再熟悉不過了，絕大多數人對藍色都不會反感，用藍色來表現深遠的空間非常合適。藍色能讓人變得心胸開闊，冷靜理智。

我們的生活中除了藍天、大海之外，還有很多東西是藍色的。比如：牛仔褲是藍色的、有些汽車是藍色的、有些運動服是藍色的、許多礦泉水、清潔用品的包裝是藍色的，許多夏季的服裝和床上用品也是藍色的。

圖 8-27　廣闊的青色

圖 8-30　醉人的藍色

圖 8-28　清澈的青色

圖 8-31　高遠的藍色

圖 8-29　愜意的青色

圖 8-32　蕩漾的藍色

　　藍色的變調範圍很廣，可以淡如輕煙，也可以深如夜空。天空的高遠、海洋的寬闊都給人以無盡的遐想（見圖 8-30、圖 8-32）。藍色讓人感到平靜和涼爽，和其他顏色相配幾乎都能取得好的效果，單獨使用依然很好。海軍軍服一般由藍、白兩色組成，藍色是健壯、與大自然搏鬥的象徵。夏季的涼爽、冬季的沉穩，都化入了世人喜愛的藍色中。

　　藍色是許多歐洲人和美國人喜歡的顏色，它有保守的感覺，讓人感覺可以信賴。其實，藍色幾乎適合於每一個人的膚色，可以說藍色是深受全世界喜歡的顏色。大海賦予藍色以神祕感，在歐洲文化中，藍色是神的代表色。

　　深藍色是收縮的、內向的色，似乎蘊藏著大自然的力量，這種力量隱藏在黑暗與寂靜中；淺藍色是天空中流動的大氣的顏色，是博大、永恆的象徵。在現代，藍色又是前衛、科技與智慧的象徵，包括科技、工業、金融等行業在內的許多企業都把藍色作為自己企業形象的主色調。

　　如果說代表佛教顏色的主基調是偏暖的話，那麼基督教就偏冷調了。深藍色被當作象徵聖母瑪利亞的尊貴色彩，代表純真的愛心和由衷的悲傷等含義。所以，歐洲常用藍色來製作嬰兒服，用來表示感謝和祝福，希望嬰兒得到神的庇佑。

　　藍色在所有色相中最冷，與橙色形成鮮明的對比。藍色的寒冷使它容易和雪地、樹木的投影、大海、天空、水等連繫起來。不同的藍色具有不同的傾向性：純淨的碧藍色，樸素大方，富有青春氣息；略帶灰色的深藍色讓人覺得有一定的格調；高明度的淺藍色，輕快而透明，有著深遠的空間感；純度和明度都不高的藍色是一種退縮、冷漠的色彩，同時象徵漠然與超越的成分也很多；深藍色（海軍藍）具有穩重柔和的魅力。

　　藍色的特質：沉靜、開闊、涼爽、信賴、神祕、內斂、前衛、智慧、寒冷、格調、透明、深遠、樸素、永恆、穩重、冷靜、理性、科技、博大等。

紫色——神祕而矛盾的顏色

紫色是所有色相中明度最低的顏色，是神祕氣氛的製造者。紫色在大自然中也是普遍存在的一個顏色：太陽初升和將落時從雲層中透射出來的霞光；我們平時看到的天空和大海很多時候並不是純正的藍色，不管是白天還是晚上，都會有不同程度的紫色參與其中（見圖 8-33）。花卉中也有不少是紫色的，如薰衣草、勿忘我等。在大自然中紫色總是伴隨著綠色出現，它們之間的搭配和諧而動人。

圖 8-33　絢麗的紫色

在三個間色橙、綠、紫色中，橙色偏暖，綠色偏冷，只有紫色冷暖不確定，暖一點時偏紫紅，冷一點時偏藍紫，而人對冷暖的感覺是很敏感的。正是由於這種不確定性，使紫色給人一種神祕感。人們對未知的東西總是充滿好奇，越好奇就越是想一探究竟，越是嚮往。也許正是基於這些和其在自然界攝人心魄的美，使紫色和美麗發生了某種連繫，成了化妝品和婚慶典禮常用的一個色調（見圖 8-34）。

圖 8-34　誘惑的紫色

圖 8-35　莊重的紫色

在紫色裡加入白色就會變成一種非常抒情、溫馨、優美、動人的色彩，好像天上的霞光，令人心動；加入更多一點白色則給人以女性化、含蓄、秀麗、嬌澀、溫柔、優雅、浪漫的心理感覺，不同層次的淡紫色都顯得柔美動人；在紫色裡加黑色又會造成某種失落的感覺。紫色給人的感覺是矛盾的，好像有優

雅、高貴、莊重的成分，又好像有混亂、死亡和莫名興奮等感覺。有人用藍紫色表現孤獨與獻身，用紅紫色表現神聖的愛情、精神的統治，等等。

紫色的高貴，是由歷史造成的。紫色是大自然中較為稀少的顏色，據說在古代，紫色只有在少數的動植物或礦物中才能提取出來，無論從原料還是技術上，都表明了紫色的來之不易，因此顯得珍稀和寶貴。由於它的稀有和貴重，紫色成為歐洲皇室與貴族的專用色。中國古代一品官的上朝官服也以紫袍居多。

英語中紫色有華而不實、辭藻華麗的意思，也含有王公貴族的意思。此外，紫色還是神的代表色。在古希臘，它是眾神之王宙斯的顏色；在古羅馬，它成為主神朱庇特的化身；紫色代表尊貴和威嚴，大主教的教袍便是紫色的。在基督教中，它成為基督受難和復活的象徵。在當代西方，紫色同樣受到尊重。諾貝爾頒獎典禮，基本上是以紫色為主（見圖 8-35），如紫色的地毯、椅子、花飾等。中國清華大學的 VI 設計也是以紫色為基調。

紫色的特質：神祕、抒情、溫馨、柔美、動人、夢幻、女性化、含蓄、秀麗、嬌羞、優雅、浪漫、動人、失落、矛盾、優雅、高貴、莊重、混亂、死亡、莫名興奮、孤獨、獻身、稀有、貴重、華麗、神、威嚴等。

金色——耀眼而華貴的顏色

金色是指表面極光滑（如鏡面）並呈現金屬質感的黃色物體，帶有光澤，是金屬金的顏色。金色是太陽的顏色，它代表著溫暖與幸福，也擁有照耀人間、光芒四射的魅力。自古以來，黃金賦予金色以滿足、奢侈、裝飾、華麗、高貴、炫耀、神聖、輝煌、名譽及忠誠等象徵意義。

生活中能見到的金色主要有黃金、首飾、金表、金色禮品盒、金色話筒、金色家具、金色手機、金色玻璃幕牆、金色紀念幣等（見圖 8-36、圖 8-37、圖 8-38）。

世界上大多數國家的皇族顏色都是以金色為基調。金色宮殿、金色皇冠、金色餐具、金色首飾是帝王權力和富貴的象徵。

在一些佛教國家,金色在佛教中充滿神聖感,象徵佛法的光輝以及超凡脫俗的境界。寺院中的佛像都用金色。

在現代設計中,高級的商品適當加上金色,更能呈現它的等級和豪華感,也意味著精工細作和可靠的品質。大片運用金色,對空間和個體的要求就非常高,一不小心,就會產生搭配瓶頸,容易像個暴發戶或者有拜金的嫌疑。

金色的特質:光滑、光澤、光芒、金屬、溫暖、幸福、照耀、滿足、奢侈、裝飾、華麗、高貴、炫耀、神聖、輝煌、名譽、帝王、權力、富貴、高級、豪華、暴發戶、拜金等。

圖 8-36　昂貴的金色

圖 8-37　奢華的金色

圖 8-38　精緻的金色

銀色——張揚而時尚的顏色

銀色與金色同樣是財富的象徵。銀子雖然不如金子稀有,但同樣是貴金屬,在世界上的很多地區,銀子很早就作為貨幣的來使用。現在的年輕人更喜歡銀色的鉑金首飾,其價格比黃金還要貴重,但不像戴黃金那樣顯得守舊,與金色赤裸裸的炫富相比,銀色多了一份含蓄。

銀色在西方奇幻中常被作為祭祀的象徵，也有代表神祕的意義。在中國也有「尚銀」的傳統，人們把天上的星河稱為「銀河」；許多傳說中的英雄被描述為銀盔、銀甲、素羅袍，手使銀槍；比喻財富也經常用「金山銀山」來形容。

在現代社會日常生活中，人們使用到的金色不多，而銀色卻經常能接觸到，如汽車上鍍鉻的飾條、隔熱密封用的錫箔紙、衛浴用品、手錶、不鏽鋼製品、鋁製品、餐刀等（見圖 8-39、圖 8-40）。在汽車銷售中，銀色外觀始終是主力之一，金色則極為罕見；電子產品中銀色始終是一個主打的品項，如銀色外觀的手機、電腦等；一些追求炫目效果的商業活動更是喜歡以銀色的裝飾、服飾來博得人們的眼球；一些描繪未來、太空等題材的影片中，銀色更是不可缺少的元素（見圖 8-41）。

銀色的特質：靈感、太空、高尚、尊貴、純潔、永恆、神聖、莊嚴、冷豔、個性、張揚、俊美、富貴、悅耳、時尚、前衛、科技、權威、高雅、創意、冷漠等。

圖 8-39　潔淨的銀色

圖 8-40　經典的銀色

圖 8-41　前衛的銀色

色彩的聯想

當我們看到色彩時，往往回憶起我們生活中的各種事物。由顏色刺激而使人聯想到與某個色彩有關的某些具體事物，叫做「色彩的聯想」。這是人對過去的印象和經驗的感知所致。聯想越豐富，對於色彩的感覺也越豐富。因此，了解色彩的聯想對了解聯想者的注意力、想像力、個性發展等方面的情況很有好處，也有助於色彩藝術創作。

對色彩的聯想與人們的生活閱歷、職業、性別、興趣、知識、修養等有直接關係。一般來說，少兒對色彩的聯想大多數是具象的，如周圍的動植物、玩具等具體的東西。

以下是日本學者山口正誠、塚田敢經過調查研究做的有關色彩具象聯想與抽象聯想的統計表（見下表）。

表 色彩具象聯想統計

顏色 ＼ 年齡性別	小學生（男）	小學生（女）	青年（男）	青年（女）
白	雪、白紙	雪、白紙	雪、白雲	雪、砂糖
灰	鼠、灰	鼠、陰暗的天空	灰、混凝土	陰暗的天空
黑	炭、柿	頭髮、炭	夜、傘	西裝
紅	蘋果、太陽	鬱金香、衣服	紅旗、血	口紅、紅靴
橙	橘、柿	橘、紅蘿蔔	橘、橙、果汁	橘、磚
褐色	土、樹幹	土、巧克力	皮箱、土	栗、靴
黃	香蕉、向日葵	花椰菜、蒲公英	月亮、雛雞	檸檬、月
黃綠	草、竹	草、葉	嫩草、春	嫩草、和服襯裡
綠	樹葉、山	草、草坪	樹葉、蚊帳	草、毛衣
青	天空、海	天空、水	海、秋天的天空	海、湖
紫	葡萄、菫（菜）	葡萄、桔梗	裙子、會客的和服	茄子、紫藤
白	清潔、神聖	清楚、純潔	潔白、純真	潔白、神祕
灰	憂鬱、絕望	憂鬱、鬱悶	荒廢、平凡	沉默、死亡
黑	死亡、剛健	悲哀、堅實	生命、嚴肅	憂鬱、冷淡

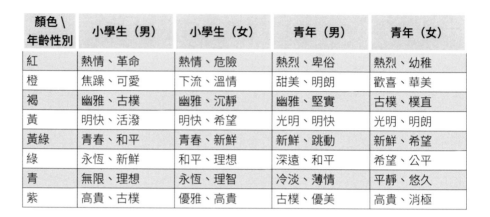

顏色 \ 年齡性別	小學生（男）	小學生（女）	青年（男）	青年（女）
紅	熱情、革命	熱情、危險	熱烈、卑俗	熱烈、幼稚
橙	焦躁、可愛	下流、溫情	甜美、明朗	歡喜、華美
褐	幽雅、古樸	幽雅、沉靜	幽雅、堅實	古樸、樸直
黃	明快、活潑	明快、希望	光明、明快	光明、明朗
黃綠	青春、和平	青春、新鮮	新鮮、跳動	新鮮、希望
綠	永恆、新鮮	和平、理想	深遠、和平	希望、公平
青	無限、理想	永恆、理智	冷淡、薄情	平靜、悠久
紫	高貴、古樸	優雅、高貴	古樸、優美	高貴、消極

第九章　生活與色彩

習俗與色彩

　　泰國人特別喜歡鮮豔的顏色，人們穿的衣服和其他日用品、廣告……很多都是純色。紅色、白色和藍色是大多數人喜歡的顏色，黃色是王位的象徵色。

　　在非洲國家，原住民族一般都喜歡非常強烈的純色，但是卻特別反對紅色在產品、包裝和廣告上的出現，這是因為紅色象徵著流血、反抗與戰爭。與此相反，因藍色有著和平的意味，所以受到大眾的喜愛。

　　英國各種社會團體或家族喜歡佩戴盾形的徽章，徽章的顏色大體可分為九種，這九種顏色分別代表不同的意義。表示榮譽、名聲、忠誠用金色或黃色；表示純潔、信仰用白色或銀色；表示勇敢、熱情、大度用紅色；表示虔誠、敬意用藍色；表示悲痛、哀傷、懺悔用黑色；表示活力、希望、青春氣息用綠色；表示權威、王位、高貴用紫色；表示忍受、耐性、力量用橙色；表示奉獻、犧牲用紅紫色。

　　在美國，有用顏色來表示月分的習慣：黑或灰顏色表示1月分；藏青色表示2月分；白與銀色表示3月分；黃色表示4月分；淡紫色表示5月分；粉紅色表示6月分；淺青色表示7月分；深綠色表示8月分；橙色或金色表示9月分；棕色表示10月分；紫色表示11月分；紅色表示12月分。美國大學自1893年以來就有讓人們根據不同顏色來識別不同科系的習慣：黑色表示美學、文學系；粉紅色表示音樂系；橙色表示工學系；金黃色表示理學系；紫色表示法學系；綠色表示醫學系；藍色表示哲學系；紅橙色表示神學系。

　　歐洲自古以來就有把天上的星星與星期連繫起來，用顏色來表示的習俗。

黃色或金色──太陽與星期日；白色或銀色──月亮與星期一；紅色──火星與星期二；綠色──水星與星期三；紫色──木星與星期四；藍色──金星與星期五；黑色──土星與星期六。

羅馬天主教會規定神父所穿法衣的顏色要與所從事的法事活動相適應。主持婚禮、洗禮要穿白色的法衣，因為白色表示純潔、歡喜與榮光；傳播福音、規訓與瞻仰穿紅色法衣，因為紅色表示仁愛與豪邁地獻身；迎接新生命的出生要穿綠色法衣，因為綠色是永恆、生之希望的象徵；接受教徒懺悔穿紫色法衣，因為紫色意味著苦惱與憂愁；主持喪禮需穿黑色法衣，因為黑色表示死的悲戚與墓地的黑暗。

基督教的祭典和節日也都有專用的顏色表示:聖誕節用紅色與綠色來表示；復活節用黃與紫色表示；棕色是感恩節的表示色；綠色表示聖派翠克節；萬聖節前夜祭奠習慣用橙色；情人節用紅色表示。

拉丁人（受拉丁語和羅馬文化影響較深，使用印歐語系語言的民族，如義大利人、法蘭西人、西班牙人、葡萄牙人、羅馬尼亞人等）一般都比較喜歡暖色系的色彩。紅等明亮、熱情的顏色是義大利、西班牙、墨西哥人的最愛，但也有許多歐洲人視紅、黃為庸俗不堪的顏色，很少使用，他們喜歡的紅是洋紅。對俄羅斯人來說，紅和美是同義詞。

東方人對紅的喜愛較其他民族有過之而無不及，中國和印度都將紅色視為生命和吉祥的顏色。過年過節貼大紅對聯；店鋪開張，紅毯鋪地、紅幅飄飄；傳統的婚娶喜慶、大紅喜字、掛紅燈、貼紅對聯、坐紅轎等都離不了紅色。中國傳統還多用紅色表示女子，如「紅裝」、「紅顏」、「紅樓」、「紅袖」、「紅杏」等都少不了紅色。這些都說明了紅色在中國百姓心目中的地位。在中國，黃色歷來被視為一種高貴的顏色。中國的「天地玄黃」說，將它定為天地的根源色。

在儒、釋、道教及印度教裡，黃色都是最尊貴的顏色。幾千年的封建社會裡，黃色更是皇家御用的顏色，一般百姓是絕對不可以使用的。在日本，有給

新生嬰兒穿黃色的衣服、讓病人蓋上用黃色棉花做的被子的習慣，他們認為黃色是太陽光芒的顏色，可以造成保暖的作用。但在西方，信仰基督的人忌諱黃色，因為當年猶大出賣基督時穿的就是黃衣服。在中世紀時，法律規定猶太人必須穿黃衣服，以區別貴賤。16 世紀西班牙教廷規定，異端者必須穿黃衣服；當時的法國還規定，犯人家的門必須漆成黃色等。這些戒律延續下來，也許是歐美人不喜歡黃色的原因。

在中國，古時貧民的服裝多為青藍色表示樸素，文人的服裝用藍色表示清高，中國傳統的青花陶瓷中的青藍色則表現中國人沉穩內斂的民族性格。基督教的祭典和節日也都使用藍色，以示愛和祝福。

企業與色彩

許多科技企業偏愛藍色作為企業的基本色調。比如 IBM 的電腦上一般都塗有深藍色標識。這種配色與電腦的演算處理能力其實沒有什麼必然關聯，但它卻是為傳達 IBM 的企業形象所需要的配色。

提到可口可樂，人們就會想到紅色及其白色花體字母組成的商標；提到百事可樂，人們就會想起紅、藍、白組成的標誌。

在現代社會，企業標識的傳播作用已經深入人心，這樣的例子您一定還可以舉出很多。

安全感與色彩

您如果足夠細心就會發現，色彩已經深入到我們生活的方方面面。比如，在以潔淨為第一要務的醫院中，醫療器具大都經過表層光滑處理並被嚴格消毒，通常為銀色。

黃綠色的食品包裝給人一種「更新的」、「更安全的」感覺。有關「品質好壞」的色彩裡，紫色相的品質感是很好的，這在某些化妝品的包裝上就得到

了很好的體現。藍綠和藍紫也是顯示品質較好的色彩。

功能與色彩

在色彩使用目的較明確的場合下，選擇比較簡單。比如，將石油罐和煤氣罐塗上白色或銀色，其首要理由就是因為白色、銀色都是反射率高的色彩，比表面漆成黑色的容器受熱的影響要少，可防止膨脹和蒸發。

用色彩表示的種類一多，表示的內容差異就變得困難起來了，要盡量做到用最少的配色和最簡單的形表達最明確的意義，色彩設計的最基本要求就是把色數減到最少。如要表示防火，用白和藍都不行，一定要用紅色。

營運的計程車應有自己的明確配色，讓人可以遠遠地就能夠看清楚。與此相反，不顯眼的色適用於囚車、運鈔車，其車身一般是中明度的灰色。比如，冰箱就不適合用紅、橘紅色做面漆，這樣會使人覺得製冷效果差，而微波爐也不適合用紅色外觀，因為會使人聯想到短路和著火。

廣告與色彩

在廣告設計中，色彩的魅力是不言而喻的。如礦泉水的廣告通常以藍綠色調出現，以突出水的清冽、純淨和無汙染主題。

烹調油則以大紅、橘紅、中黃、檸檬黃等為主色調，再加上青菜、大蝦等冒著香氣而來的畫面，營造出一種香味撲鼻、令人胃口大開的氣氛。

咖啡的包裝一般以固有色為主色調，這樣似乎使人感覺到濃香已經透過包裝瀰漫在空氣中了。同樣道理，橘汁的包裝也是如此。

單純的顏色是醫藥類產品的共同面貌。如用藍色的包裝表示鎮靜消炎；紅色或棕色的包裝表示保健、滋補、提神、補充營養；綠色的包裝顯示藥性比較平和，造成安定的作用；黑色的包裝表示藥效強烈、副作用較大等。

照明與色彩

在偏暖的白熾燈照射下，橙色和金色的包裝會顯得特別好看。而在偏冷螢光燈下的咖啡，看起來一點也沒有濃香的感覺。冷色光下的肉類看起來並不好吃，無法引起人的食慾，遠沒有在白熾燈下的食物誘人。這是因為偏冷的光源會使新鮮的肉類顯出灰暗的顏色，會讓人覺得肉已經不新鮮甚至變質了。綜上所述，廚房的裝修還是用暖色為好，這樣在寒冷的冬季，會更顯得暖意十足。

年齡與色彩

嬰兒和原始人一樣，喜歡紅、黃等鮮豔的顏色，因此兒童玩具都是明亮而彩度高的。據實踐表明，當藍色和紅色玩具擺在嬰兒面前的時候，十個孩子裡有九個會拿紅色的。到了兒童期，孩子對黃色的喜愛有所降低，喜愛顏色的順序變成了：紅、藍、綠，但仍喜歡純色。兒童對色彩的喜好是本能的反應，如果家中環境缺少陽光，便會喜歡黃色；如果是沒有看過草木的孩子，就會被綠色吸引。

一般年輕女性共同喜歡的顏色是淡紫和紅色，同時也喜歡其他繽紛的顏色。暗色調給人以冷靜、穩重的感覺，適合中老年人，這種色調的衣著也給人以溫暖感。上了年紀的人、歐美人喜歡穿鮮豔的顏色，東方人則喜歡灰暗一些的顏色。不過，這種情況也在發生變化，現在許多人的觀點是：越是年紀大了，越應該穿一些色彩鮮豔的衣服。另外，身體強壯的人較能夠接受鮮豔的色彩，虛弱的人一般不願接受強烈的色彩刺激。

膚色與色彩

衣服的顏色和人的膚色、髮色、眼睛的顏色關係十分密切，尤其是膚色與服裝的搭配十分重要。膚色分為明度高的白皙肌膚、明度低的偏黑色肌膚及中間膚色三類。以色相分，主要分為粉紅、土黃、褐黑等系列。事實上，膚色亮

暗是由皮膚中沉積的黑色素多少決定的。白種人沉積的最少，黃種人次之，黑種人最多。另外，紫外線強的地區，人的皮膚中的黑色素也會相應增加。

選擇首先要考慮的是明度對比。一般來講，皮膚白皙的人幾乎適合任何色彩的衣服，但穿上色彩明亮又缺乏剪裁的衣服後，會損失少許曲線美，應該留意。柔和色調是一種高明度、低彩度的色調，皮膚白皙而微紅適合這種色調，但是臉色白淨而微青的人穿淺色衣服會顯得慘白，缺乏血色，給人一種大病初癒的感覺。由於整體趨向白色，瘦人會稍微顯得豐滿些，胖人的曲線則會稍顯模糊，應配以腰帶或其他配件來加以修正。

紅色和粉紅色的屬性大不相同。粉紅色讓人感到溫馨、柔軟，這種顏色明度很高，嬰幼兒、兒童和青少年都宜穿著，特別是皮膚白皙的人，穿上會愈發顯得年輕、健康。

膚色黑的人穿上黑色或暗色系的衣服時會顯得較白，但如果膚色過黑，也會顯得有些沉悶，應該選擇與膚色明度有些對比的顏色。

臉色黑裡透紅，適合穿著的深淺顏色範圍較大，即使穿色彩較鮮豔的服裝也不會顯得突兀；淡褐色肌膚的人適合穿柔色調或明亮的橙色。

黃種人的膚色是近於自然的顏色，呈現在臉上的顏色每個人都有些差異。如果是臉色微黃且紅潤，穿各種藍色、黑色衣服時，臉色都會朝黃、紅方面加重，會顯得健康一些；穿紅色、橘紅色、紫紅色等衣服時，臉色反而會朝淺黃上靠；一般膚色的人穿淺色衣服，會顯得膚色微微發深，但不至於影響整體美；如果穿更深一點顏色的衣服會更合適，臉色也會更好一些。

如果膚色偏黃、偏黑或黃中透青，淺色的衣服則不會帶來美感，尤其不要穿黃色和棕色衣服，因為會襯得臉色更黃，但可以選擇一些中性顏色的服裝。

由於黑色具有收縮性，會使穿著者顯得較瘦，因此不適合個子太矮及身材過瘦的人穿著。黑色是很樸素的顏色，只要能搭配好，就會顯得很優雅、高貴，臉色較白皙、紅潤的人穿著會更美。

　　白色反光較強，白衣服會使人的曲線完全暴露出來，具有膨脹性，較瘦的人穿著會顯得豐滿一些。黑、白是對比色，搭配比較經典。白色幾乎可以和其他任何色搭配，並且有整體提亮的效果。

　　灰色是一種完全居於中性的顏色，幾乎可與任何一種顏色搭配，但要注意從白到黑中間有很多灰色階，到底用哪種明度的灰色，還需掂量一下。

衣服和配件的調和

　　打扮時最重要的是要有一面可看全身的大鏡子，可看到自己的身材、配件的顏色、大小及佩帶的位置。我們常常可以看到很多人披掛很多配件，宛如聖誕樹一樣，這就好像短時間內非要說明很多事情，結果說得結巴或顛三倒四，反而都沒有說明白。

　　最簡單的穿法，是穿著簡單素色的衣服，胸部搭配閃亮的項鍊或同色系而有優雅圖案的絲巾。和繪畫的道理一樣，必須考慮配件的位置和大小。以常規而言，面積較小的部分適當提高彩度，會很有效果。另外要注意，雖然有時打扮得很漂亮或者特別得意於某個裝扮，但不要經常去摸或看，那樣就會顯得不自然，效果自然就大打折扣了。

寶石與色彩

　　珠寶是用來強調容貌和服裝的，如果不是這樣，多昂貴的珠寶也不能算是成功的配件。比如：佩戴耳環是為了使你的耳朵更可愛並增加風韻；項鍊則是使你顯得頸項修長或胸部豐滿；戒指是使你的手指細長。有時佩戴的件數可以多一些，有時戴一件就足夠了。

　　寶石的色彩分為冷色系和暖色系，只要與具有補色關係的衣服搭配，就能夠和諧。濃顏色的胭脂色寶石適合粉紅色、水藍色的衣服，綠寶石等彩度較高的寶石則適合白色衣服或同色系的淡色調的衣服，成為深淺不同的組合。黑色

天鵝絨上的珠寶更出效果。

有些珠寶適合較優雅、端莊的衣服，有的則適合活潑、可愛的衣服。如果搭配不當，多昂貴的珠寶看起來都會像贗品一樣。如果要強調珠寶之美，有時可從項鍊、耳環、手鐲中選一項即可，以達到量少而重點集中的效果。

約會的服裝

在歐美各國，有的人在赴約之前會先打電話詢問對方穿什麼顏色的衣服，自己再選擇與之相配的衣服。除了色彩問題，還要考慮場合，如打網球，穿著宜隨意、輕鬆、活潑。聽音樂會，應該穿著正式、格調優雅。

男孩要注意不要穿得比女伴還搶眼，那樣就有些喧賓奪主了。我們常常看到一對年輕的情侶穿著相同款式的衣服，除非想引起人的注意，否則，在散步、逛街時還是不以這種裝扮為好，但在郊外旅遊就另當別論了。追求這種情趣的方法有很多，比如說，佩戴一個相同的小裝飾品等。

如果和朋友一起外出，最好避免和友人穿顏色、款式都相同的衣服，否則很容易讓人有比較誰更漂亮的念頭，制服當然是例外。

個性與色彩

現代美女除了考慮臉部造型外，也很注重氣質、個性、服飾等方面整體的協調。漂亮女人穿上鮮明色調的衣服，會顯得相得益彰。有些女孩五官雖然長得很漂亮，卻給人以冷漠、難以親近的感覺。相反，我們經常看到一些並不是很漂亮的女孩，因為性格開朗、笑容可掬，渾身透出一種難以言傳的魅力。

人的性格劃分是很複雜的，大體可分為文靜穩重的內向型、行動積極的外向型及二者之間的中間型。冷色、暗色、灰暗色給人以穩重、樸素的感覺，適合性格內向的人穿（也是呈現消極傾向的顏色）；像雷諾瓦那樣喜歡用明亮而強烈的配色的人們，一般願意以暖色、亮色、純色打扮自己，給人以積極、華

麗的印象，適合外向的人；介於兩者之間的人大都性情平和，穿著的顏色也喜歡平衡，顏色冷暖、明暗、彩度適中。

性格消極的人穿上紅色或其他暖色系的衣服後，通常會比較開朗、積極。相反，有些無法鎮定下來的人，穿上藍色或綠色的衣服後，情緒會逐漸平靜下來。這正應驗了色彩心理學的某些理論：色彩雖然無法改變你的性格，卻很有可能改變你的情緒。可惜，很多人還沒有正確把握適合自己的顏色。

款式當然也很重要：頸部較短的人，如果領子緊圍在臉部周圍，當然不好看，O 型腿的人穿迷你裙自然是在強調其缺點。

衣服通常被看作是穿著者肌膚的延伸，所以應該選擇適合自己髮色、膚色、臉部造型、身材的顏色，充分展示自己的特點，才能造就只屬於自己的特殊之美。

常常有人抱著先入為主的觀念，固執地堅持某些顏色不適合自己，使自己所使用的色彩範圍變窄。事實上，有些顏色可能意想不到地適合你，個人差別才是決定穿著色彩的唯一要素，所以還是大膽地多嘗試一下！

流行與色彩

所謂「流行」是人們對某種現象、形象在短時間內接受並推廣開來的一種表述。流行就像月亮的陰晴圓缺或者潮水的漲落一樣，週期性地受欲求的驅動，當達到某一極後，必然向另一極逐漸過度。流行色是相對常用色而言的，常用色有時上升為流行色，流行色經人們使用後也會成為常用色。

20 世紀初福特公司憑藉單一款式的黑色「福特 T 型車」，靠大量生產使價格降低，直到完全占領了整個美國市場，在銷售上取得了很大成功。隨後，由於產量、款式、色彩變化多的通用公司的出現，使這種空前絕後的暢銷貨──「福特 T 型車」，也不得不於 1927 年停止生產，並回過頭來向通用公司吸取經驗。

其他行業也是如此，商品以什麼顏色投放市場？要保持多少種顏色才能滿足市場的需要？每種顏色生產數量是多少才不造成積壓？這些都是較難解決的問題。

巴黎仍然是當今世界流行色的發源地。1963 年由英國、法國、奧地利、比利時、保加利亞、匈牙利、波蘭、羅馬尼亞、瑞士、捷克斯洛伐克、荷蘭、西班牙、德國、日本等十多個國家在巴黎聯合成立了國際流行色委員會，該委員會是世界上最具影響力的國際色彩研究機構。這個機構每年的 1 月、7 月召開兩次選定流行色的會議，它們根據各成員國提交的提案色，調查研究消費者上一季度採用最多的顏色，並注意找出哪些是較新出現的、有上升趨勢的顏色，猜測在下一季度的政治、經濟和社會形勢下，消費者可能會喜歡什麼顏色（消費者既是流行色的流又是源），在充分討論和分析的基礎上，投票決定下一季度的流行色。然後，各國根據本國的情況採用、修訂，發布本國的流行色。歐美有些國家的色彩研究機構、時裝研究機構、染化料生產集團還聯合起來，共同發布流行色。染化料廠商根據流行色譜生產染料，時裝設計家根據流行色設計新款時裝，同時，經報紙、雜誌、電臺、電視廣泛宣傳推廣，介紹給消費者。

目前，國際上發布流行色權威性較高、影響較大的有《國際色彩權威》和由美國、英國、歐洲共同體共同創辦的商業性較強的色譜 cherou《義大利色卡》、Pantone《pantone 色卡》、《巴黎紡織之聲》等雜誌。

流行色涉及紡織、服裝、家居、裝飾、工業產品、汽車、建築與環境及化妝品等相關產業。流行雜誌、女性雜誌對流行色是最敏感的，廠商的樣品本裡也都會有反應。每年分布在世界各地的流行色機構會進行情報的收集，專家會根據以往流行色的變化週期總結出以下幾點規律供大家參考：（1）明亮和灰暗的顏色交替出現；（2）冷色和暖色交替出現；（3）華麗和優雅的色彩互相均衡。正常情況下，流行色的一個變化週期為 7～8 年。

流行色可能分幾個主題系列，細分有幾十種，消費者不可能同時都穿在

身上，要選擇適合自己的顏色，要有統一的色彩形象，不然會給人以凌亂的感覺。

流行永遠不會有終止的時候，而且是幾十年一輪迴。流行往往在不知不覺中就會影響到你。即使你堅決不被流行所左右，在某些細節還是會在無意識中受到流行的影響。

通常我們在看電影時，只要看一眼演員的髮型、化妝及著裝，就可以大致辨別出這是哪個年代的電影。

既然我們生活在現代社會裡，不要完全摒棄流行，但也不要完全被流行所左右，有選擇地挑選一些適合自己的元素就可以了，這也是生活情趣重要的一部分，不是嗎？

環境與色彩

很多人可能沒有意識到，有時自己的情緒不好可能和居家或周圍的環境有關係。大多數人在家裡或公司時間較長，而高彩度的顏色不適合用於居室、辦公室的牆壁、地板、桌子或櫥櫃，因為長時間注視的對象如果顏色鮮豔，容易引起人情緒上的煩躁或疲勞。相反，對廣告和超級市場貨品的包裝來說，低彩度的色彩是不合適的，因為不利於銷售，引不起顧客的注意。

孩子的房間如果顏色過於鮮豔，就不容易靜下心來看書；餐廳如果牆壁是藍色，而且照明又不夠好的話，食物肯定會顯得不那麼好吃！

在辦公室、工廠、學校、圖書館等公共建築空間裡，因為要注意到多數人的利益，所以與建築目的協調的色彩環境相當重要。大致有以下幾個要求：(1) 照明度要夠，牆面明度要高；(2) 從視野內消除造成晃眼和使眼睛緊張的形和色彩的強烈對比，以減少眼睛疲勞；(3) 要創造舒適、親切的色彩環境，增加使用者的喜歡程度，增強其工作、學習的欲望。

由於成長環境的不同，所培養的人的性格也會不同。俗話說「一方水土養

一方人」，世界各國人民都有自己所鍾愛的色彩。

　　曾有一位色彩專家對服務於某大百貨公司的員工進行調查，結果發現僅有約8%的人有良好的色感以及對色彩有充分的認識，其餘92%的人都不及格。這些整天從事與色彩有關的職業的人都尚且如此，更不要說普通消費者了，但如果相關部門進行系統的培訓，相信會是另外一種景象。

　　音盲的人會承認自己是音盲，但色感差的人卻從來不肯承認自己色感差。因為音盲唱歌時可以錄下來，他會承認五音不全。但色彩卻沒有配色的基準可遵循，無法從表面上看出來。雖然有些人天生對色彩比較敏感，但70%的人是受後天的影響形成的。

　　事實上，10歲左右是人對色彩感應最強的時期，應該進行色感教育。現在的小學生的音樂教育較之以前有了長足進步，有的學校要求每個人要會一樣樂器。但色感教育卻和以前一樣落後。

　　在這一點上，歐美國家要好一些，特別是法、德、奧、瑞士等一些國家，少男少女、年輕男女對居住環境、服裝和配件的搭配非常講究，商店裡出售的服裝也很高雅，不必刻意搭配也很好看。原因是他們傳統的民族性已培養了良好的色彩鑒賞能力。

　　色彩感覺的好壞受後天影響更大，這一點可以從女性身上得到驗證。女性對流行色比較敏感，原因是她們經常逛街。常常接觸流行色，便會不知不覺受到影響。尤其是店員介紹：這是今年的流行色或是很多人穿這種顏色等，她就會買一件回家來穿穿看，這也是受同化心理的影響。

　　最好是對自己所適合的顏色有些了解和主張，然後添少許流行元素，這樣就顯得既時尚又不盲從。我們應該從前人留下的文化遺產中吸取養分提高自己的藝術修養，形成自己的藝術見解。另外，大自然是我們最好的老師，有著無數充滿美感的形態，對於每個人來說，選取的角度和內容又往往是各不相同的，中國畫理論中有「師法造化，中得心源」的論述，無疑是對其最好的詮釋。

第十章　色彩的採集與重構

　　色彩的採集與重構，是對自然及人工色彩進行觀察、學習，然後進行分解、組合、再創造的手法。一方面，要保持原來的色彩比例關係，保持主色調與色彩氣氛；另一方面，要打散原來色彩的組織結構重新組織色彩，注入自己的表現意念，構成新的形象。

色彩的採集

　　我們應該從平凡的事物中去觀察、發現別人沒發現的美，去認識客觀世界中美好的色彩關係，讓原色彩從限定的狀態中走出來，注入新思維組合出新的色彩。

　　色彩的採集範圍可以很廣泛。比如，借鑑古老的民族文化遺產，從一些原始的、古典的、民間的、少數民族的藝術中祈求靈感；從變化萬千的大自然、異域風情、各藝術流派中吸取養分。歸納起來有以下幾種形式：

1・對自然色的採集

　　大自然的色彩變幻無窮，向人們展示著迷人的景象：蔚藍的海洋、金色的沙漠、蒼翠的山巒、璀璨的星光，春、夏、秋、冬，晨、午、暮、夜的色彩都散發著迷人的光芒；植物、礦物、動物、人物色彩都向我們展示著各自的魅力。許多攝影家長期致力於對自然界色彩的表現。如果你對自然界色彩進行提煉、歸納、分析，就會發現這是一個取之不盡、用之不竭的寶庫。

2・對傳統色的採集

　　所謂傳統色，是指一個民族世代相傳的、在各類藝術中具有代表性的色彩特徵。中國的傳統藝術包括原始彩陶、商周青銅器、漢代漆器、陶俑、絲綢，

以及南北朝石窟藝術、唐代銅鏡、唐三彩陶器、宋代繪畫等。國外的傳統藝術包括建築、馬賽克鑲嵌畫、教堂的彩色玻璃窗等。其中繪畫有一個重要內容：從水彩到油畫，從古典繪畫到印象派、現代派藝術等。

我們還應放開視野：從古埃及動人心弦的原始色彩到古希臘溫潤的大理石色調；從阿拉伯斑斕的圖案到充滿土質色調的非洲色彩；從日本審慎的中性色調到熱情奔放的拉丁美洲的暖色調等，都將給予我們色彩的靈感。這些藝術品均帶著自己的文化烙印，各具典型的藝術風格和色調。這些優秀文化遺產中的許多裝飾色彩都是我們今天學習的最好範本。

3・對民間色的採集

民間色，是指民間藝術作品中的色彩成分。民間藝術品包括剪紙、皮影、年畫、布玩具、刺繡、蠟染等，廣泛流傳民間色彩。在這些無拘無束的自由創作中，寄託著真摯純樸的感情，流露著濃濃的鄉土氣息。這些既原始又現代的色彩資訊，會極大地激發起藝術家的創造靈感。

4・對生活環境色的採集

我們日常生活中會接觸到繁多的色彩，比如說，生活環境、書刊、電影電視、廣告、展覽中的色彩、繁華的都市夜景、高聳的現代建築等，只要色彩美，就值得借鑑，就可以作為採集的對象。

採集色的重構

「採集色的重構」指的是將原來物象中美的元素注入新的色彩組合中，使之產生新的色彩感覺。在進行重構時主要有以下幾種形式。

1・整體色按比例重構

將色彩對象完整採集下來，按原來的色彩關係，做出相應的色標，按比例運用在新的畫面中。其特點是主色調不變、原物象的整體風格不變。

2・整體色不按比例重構

將色彩對象完整採集下來，選擇典型的、有代表性的色不按比例重構。這種重構的特點是既有原物象的色彩感覺，又有一種新鮮的感覺，由於比例不受限制，可將原畫面中的任一色彩作為主色調。

3・部分色的重構

從採集後的色標中選擇需要的色彩進行重構，其特點是更簡約、概括，既有原物象的影子，又更加自由、靈活。

4・形、色同時重構

根據採集對象的形、色特徵進行概括，在畫面中組織成新的構成形式。這種方法效果較好，更能突出其特徵。

5・色彩情調的重構

根據原物象的色彩情調做「神似」的重構，重新組織後的色彩關係和原物象接近，盡量保持原色彩的意境。這種方法需要作者對色彩有深刻的理解和認識，才能使其重構後的色彩更具感染力。

色彩的採集重構與個性化

採集重構練習是一個再創造過程。對同一物象的採集，因採集人對色彩的理解不一樣，會出現不同的重構效果。有過寫生經驗的人對此一定深有體會，面對同樣的景物，每個人畫出的色彩都不相同，有時甚至還會有很大差別。這個過程就像是一把打開色彩大門的鑰匙，能教會我們如何發現美、認識美、借鑑美，直到最終表現出美。

本章分不同的色調，將從自然色到傳統色，從民間色到環境色，用大量圖片來詮釋，同時從中抽取幾個基本的色塊，形成一個組合。這或許會帶給您一些以前被忽略了的色彩體驗。

用圖片來揭示色彩有這樣三個好處：

1・色調和諧

在統一的光源照射下的物象，色彩都會比較和諧。

2‧喚起曾經的體驗，具有親切感

由於生活中曾看到過類似的美好畫面，親切感會油然而生。

3‧記憶深刻

人們每天睜開眼睛就會無意中看到很多東西，不用特意去告訴他（她）圖片中的色彩，他（她）也會有印象。如果讓人看一組色塊，再看一張彩色圖片，過些日子再回憶其色彩關係，相信絕大多數人對抽象色塊的記憶已經模糊，而根據圖片卻可以大致描述出其色彩成分。因為具象的記憶總是比抽象的記憶要容易得多。

高調

高短調

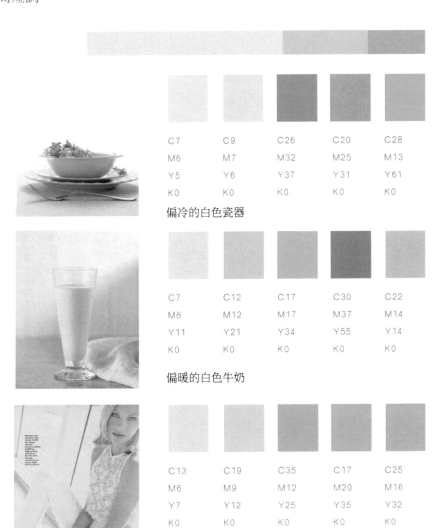

C7	C9	C26	C20	C28
M6	M7	M32	M25	M13
Y5	Y6	Y37	Y31	Y61
K0	K0	K0	K0	K0

偏冷的白色瓷器

C7	C12	C17	C30	C22
M6	M12	M17	M37	M14
Y11	Y21	Y34	Y55	Y14
K0	K0	K0	K0	K0

偏暖的白色牛奶

C13	C19	C35	C17	C25
M6	M9	M12	M20	M16
Y7	Y12	Y25	Y35	Y32
K0	K0	K0	K0	K0

窗邊的柔和光線

高短調

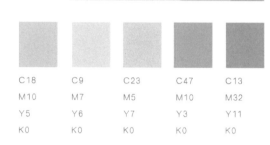

C18	C9	C23	C47	C13
M10	M7	M5	M10	M32
Y5	Y6	Y7	Y3	Y11
K0	K0	K0	K0	K0

年輕女性的白色頭髮顯得有點特別

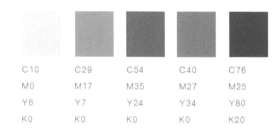

C10	C29	C54	C40	C76
M0	M17	M35	M27	M25
Y6	Y7	Y24	Y34	Y80
K0	K0	K0	K0	K20

白色在化妝品中經常被用到，會給人一種乾淨、
清爽的印象，點綴一點綠色，能給人一種天然環
保的感覺

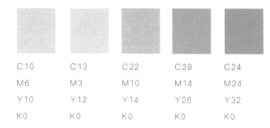

C10	C13	C22	C29	C24
M6	M3	M10	M14	M24
Y10	Y12	Y14	Y26	Y32
K0	K0	K0	K0	K0

晨霧中玻璃幕牆前的女性

高短調

C9	C8	C8	C22	C56
M3	M5	M13	M26	M58
Y8	Y11	Y24	Y40	Y73
K0	K0	K0	K0	K0

銀色的樹林

C10	C14	C22	C46	C57
M5	M7	M18	M25	M42
Y20	Y38	Y65	Y65	Y93
K0	K0	K0	K9	K24

溫潤的玉石

C7	C16	C12	C33	C42
M11	M9	M28	M37	M36
Y24	Y10	Y64	Y67	Y58
K0	K0	K0	K0	K0

珍珠的繞射

C9	C9	C28	C29	C72
M8	M56	M85	M17	M47
Y8	Y12	Y51	Y71	Y87
K0	K0	K0	K0	K9

粉色的鬱金香

高短調

C11	C25	C14	C19	C79
M6	M16	M33	M69	M44
Y4	Y13	Y68	Y100	Y93
K0	K0	K0	K7	K10

暖色也能使人感到清涼

C10	C15	C25	C29	C46
M6	M10	M24	M21	M40
Y3	Y4	Y12	Y8	Y12
K0	K0	K0	K0	K0

冰的透射

C9	C18	C29	C36	C49
M4	M8	M16	M21	M31
Y6	Y11	Y17	Y25	Y29
K0	K0	K0	K0	K0

雲

C10	C29	C54	C77	C94
M7	M6	M3	M36	M58
Y5	Y11	Y20	Y6	Y35
K0	K0	K0	K0	K4

令人心曠神怡的海濱

高中調

C7	C6	C13	C16	C42
M9	M12	M46	M66	M86
Y12	Y18	Y75	Y95	Y96
K0	K0	K0	K0	K4

溫馨的暖色

C20	C23	C43	C22	C33
M7	M15	M38	M28	M48
Y10	Y17	Y42	Y40	Y62
K0	K0	K0	K0	K0

優雅的白色

C7	C10	C20	C6	C18
M6	M4	M17	M14	M45
Y3	Y4	Y16	Y22	Y52
K0	K0	K0	K0	K0

典型的高調人像

133

高中調

C7	C6	C13	C16	C42
M9	M12	M46	M66	M86
Y12	Y18	Y75	Y95	Y96
K0	K0	K0	K0	K4

柔和的顏色

C20	C23	C43	C22	C33
M7	M15	M38	M28	M48
Y10	Y17	Y42	Y40	Y62
K0	K0	K0	K0	K0

父子情深

C9	C16	C19	C45	C51
M6	M9	M14	M50	M45
Y8	Y19	Y26	Y80	Y75
K0	K0	K0	K0	K0

白色的臥房

高中調

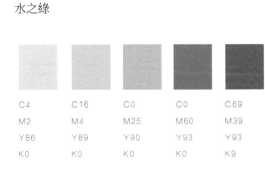

C9	C14	C53	C42	C79
M4	M5	M7	M7	M9
Y17	Y38	Y87	Y80	Y97
K0	K0	K0	K0	K4

水之綠

C4	C16	C0	C0	C69
M2	M4	M25	M60	M39
Y86	Y89	Y90	Y93	Y93
K0	K0	K0	K0	K9

橙黃的向日葵

C4	C7	C24	C55	C11
M5	M7	M29	M61	M16
Y16	Y15	Y51	Y81	Y32
K0	K0	K0	K6	K0

古典的褐色

135

高中調

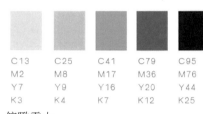

C13	C25	C41	C79	C95
M2	M8	M17	M36	M76
Y7	Y9	Y16	Y20	Y44
K3	K4	K7	K12	K25

俯瞰雪山

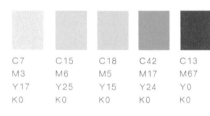

C7	C15	C18	C42	C13
M3	M6	M5	M17	M67
Y17	Y25	Y15	Y24	Y0
K0	K0	K0	K0	K0

光與影的印象

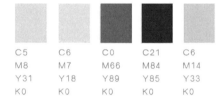

C5	C6	C0	C21	C6
M8	M7	M66	M84	M14
Y31	Y18	Y89	Y85	Y33
K0	K0	K0	K0	K0

橙褐色的貝殼

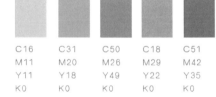

C16	C31	C50	C18	C51
M11	M20	M26	M29	M42
Y11	Y18	Y49	Y22	Y35
K0	K0	K0	K0	K0

國畫中的灰色

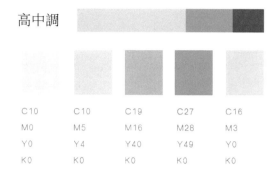

高中調

C10	C10	C19	C27	C16
M0	M5	M16	M28	M3
Y0	Y4	Y40	Y49	Y0
K0	K0	K0	K0	K0

穿白色禮服的青年男子

C11	C13	C30	C40	C62
M0	M6	M11	M28	M45
Y0	Y3	Y7	Y22	Y20
K0	K0	K0	K0	K0

毛織物上的耳環

C12	C14	C27	C21	C16
M4	M10	M11	M82	M21
Y5	Y7	Y58	Y99	Y25
K0	K0	K0	K12	K0

繽紛花朵襯托下的模特兒

高中調

C18	C27	C25	C31	C4
M18	M28	M35	M47	M67
Y40	Y51	Y75	Y79	Y99
K0	K0	K0	K9	K0

現代女性

C11	C17	C21	C12	C31
M8	M11	M15	M18	M44
Y0	Y9	Y12	Y11	Y50
K0	K0	K0	K0	K4

鏡子前的少女

C16	C13	C16	C47	C72
M14	M18	M57	M18	M45
Y0	Y24	Y0	Y72	Y74
K0	K0	K0	K0	K38

瓶花

高中調

C2	C15	C7	C20	C26
M2	M21	M35	M73	M73
Y20	Y17	Y62	Y69	Y81
K0	K0	K0	K5	K16

岩畫

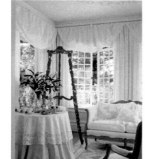

C9	C18	C25	C32	C60
M2	M10	M50	M30	M26
Y15	Y16	Y83	Y55	Y93
K0	K0	K7	K0	K7

綠蔭環繞下的客廳

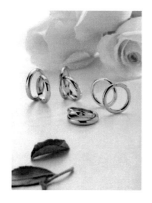

C8	C15	C20	C15	C30
M8	M14	M30	M40	M29
Y9	Y16	Y78	Y93	Y31
K0	K0	K0	K0	K0

花朵與戒指

高中調

C13	C17	C9	C20	C36
M8	M20	M29	M64	M12
Y13	Y23	Y61	Y93	Y45
K0	K0	K0	K8	K0

辦公室女性

C5	C9	C7	C21	C2
M9	M15	M17	M40	M13
Y16	Y28	Y51	Y65	Y67
K0	K0	K0	K0	K0

暖色調下的金飾

C8	C13	C25	C25	C63
M0	M11	M31	M47	M40
Y4	Y11	Y40	Y64	Y86
K0	K0	K0	K3	K26

淡色調的臥房

高中調

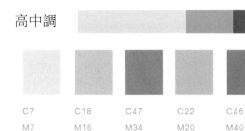

C7	C18	C47	C22	C46
M7	M16	M34	M20	M40
Y9	Y16	Y35	Y11	Y29
K0	K0	K0	K0	K0

冷灰色背景前的公主

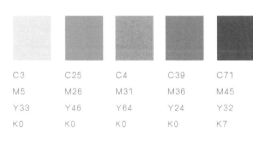

C3	C25	C4	C39	C71
M5	M26	M31	M36	M45
Y33	Y46	Y64	Y24	Y32
K0	K0	K0	K0	K7

在陽光下讀書的女人

C16	C16	C17	C22	C20
M7	M8	M17	M6	M35
Y7	Y15	Y34	Y35	Y55
K0	K0	K0	K0	K0

午後的陽光

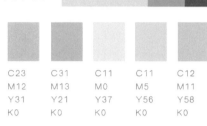

高中調

C23	C31	C11	C11	C12
M12	M13	M0	M5	M11
Y31	Y21	Y37	Y56	Y58
K0	K0	K0	K0	K0

歐洲古典建築的內景

C4	C3	C14	C0	C75
M0	M16	M44	M65	M28
Y75	Y93	Y99	Y79	Y100
K0	K0	K0	K0	K14

增加食慾的顏色

C5	C10	C0	C7	C18
M6	M12	M11	M37	M63
Y15	Y22	Y37	Y58	Y73
K0	K0	K0	K0	K4

蕾絲及絲帶

C9	C0	C20	C29	C34
M0	M10	M27	M7	M25
Y69	Y23	Y40	Y66	Y0
K0	K0	K0	K0	K0

印象派畫家

高長調

C7	C29	C86	C10	C51
M16	M79	M65	M40	M47
Y11	Y72	Y0	Y77	Y20
K0	K14	K0	K0	K0

有節奏的運動色彩

C28	C47	C49	C75	C76
M18	M31	M27	M54	M69
Y10	Y11	Y22	Y27	Y67
K0	K0	K0	K0	K35

「棉被」下的屋頂

C20	C67	C68	C85	C57
M11	M46	M56	M49	M64
Y13	Y34	Y58	Y95	Y89
K0	K0	K11	K20	K10

雲霧中的山石

高長調

C0	C0
M0	M0
Y0	Y0
K0	K100

典型的中式黑白聯想

C0	C0	C0	C0	C0
M0	M0	M0	M0	M0
Y0	Y0	Y0	Y0	Y0
K20	K40	K60	K80	K100

墨分五彩

C23	C50	C43	C11	C100
M9	M27	M25	M97	M100
Y10	Y31	Y59	Y83	Y100
K0	K0	K5	K0	K100

以淺色為背景的海報

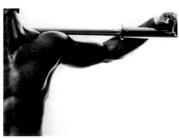

高長調

C9	C28	C18	C80	C87
M29	M82	M92	M77	M74
Y55	Y91	Y91	Y77	Y51
K0	K0	K0	K70	K16

白色背景下的強健肌肉

C5	C5	C6	C21	C66
M10	M14	M42	M84	M91
Y10	Y15	Y52	Y82	Y89
K0	K0	K0	K0	K29

白色背景下的女性健康形象

C7	C37	C83	C87	C80
M7	M30	M65	M73	M71
Y9	Y31	Y58	Y68	Y74
K0	K0	K20	K56	K85

淺色背景前的黑色跑車

C15	C14	C28	C45	C84
M8	M10	M22	M32	M73
Y6	Y6	Y16	Y23	Y73
K0	K0	K0	K0	K91

銀色的世界

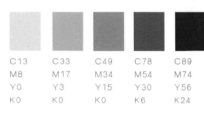

高長調

C13	C33	C49	C78	C89
M8	M17	M34	M54	M74
Y0	Y3	Y15	Y30	Y56
K0	K0	K0	K6	K24

冷色調下的樓梯

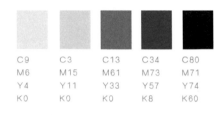

C9	C3	C13	C34	C80
M6	M15	M61	M73	M71
Y4	Y11	Y33	Y57	Y74
K0	K0	K0	K8	K60

粉色的花

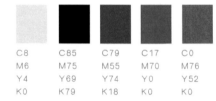

C8	C85	C79	C17	C0
M6	M75	M55	M70	M76
Y4	Y69	Y74	Y0	Y52
K0	K79	K18	K0	K0

寧靜而多彩的小餐廳

C16	C20	C9	C96	C96
M10	M76	M44	M68	M83
Y2	Y58	Y81	Y24	Y66
K0	K0	K0	K9	K27

去郊遊的一家人

高長調

C0	C11	C97	C4	C91
M94	M5	M65	M7	M68
Y94	Y5	Y0	Y93	Y84
K0	K0	K0	K0	K56

蒙德里安的世界

C8	C9	C19	C98	C52
M28	M72	M93	M35	M72
Y95	Y92	Y95	Y15	Y80
K0	K0	K11	K0	K9

在玻璃上作畫

C0	C0	C0	C78	C51
M27	M14	M93	M43	M11
Y62	Y57	Y95	Y93	Y91
K0	K0	K0	K11	K0

誘人的螃蟹

C9	C24	C60	C43	C61
M0	M7	M53	M39	M69
Y0	Y5	Y30	Y23	Y45
K0	K0	K24	K4	K67

透寫臺前

高長調

C3	C14	C20	C72	C55
M15	M31	M18	M64	M31
Y29	Y57	Y35	Y22	Y6
K0	K0	K0	K3	K0

同樣的黑色，由於對身體包裹的程度不同，則給人的感覺完全不同

C15	C7	C9	C12	C83
M12	M11	M6	M9	M72
Y10	Y29	Y6	Y7	Y70
K0	K0	K0	K0	K73

同樣的黑白，同樣是服務員，因表情不同，則給人的感覺也不同

C10	C11	C7	C5	C82
M7	M7	M8	M10	M72
Y9	Y7	Y14	Y14	Y72
K0	K0	K0	K0	K16

修女與指揮家

C20	C15	C21	C11	C82
M11	M8	M16	M9	M72
Y5	Y5	Y15	Y11	Y72
K0	K0	K0	K0	K70

同樣以白色為基調的便服和制服，女性和男性的穿著效果有很大的不同

高長調

C8	C3	C6	C9	C41
M3	M13	M23	M18	M85
Y4	Y88	Y12	Y26	Y21
K0	K0	K0	K0	K2

中東的街頭

C9	C26	C55	C51	C78
M8	M23	M56	M17	M48
Y4	Y13	Y42	Y36	Y65
K0	K0	K15	K0	K38

麥克風前的女孩

C13	C7	C40	C67	C20
M5	M7	M37	M39	M38
Y0	Y17	Y48	Y99	Y99
K0	K0	K3	K29	K0

穿淺色服裝的男性，通常會給人懂生活、浪漫、隨意的印象

高長調

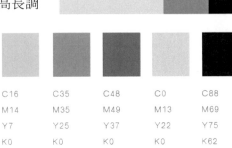

C16	C35	C48	C0	C88
M14	M35	M49	M13	M69
Y7	Y25	Y37	Y22	Y75
K0	K0	K0	K0	K62

白色背景前穿黑色衣服的男性

C5	C22	C44	C58	C80
M8	M40	M97	M96	M68
Y6	Y54	Y95	Y95	Y68
K0	K0	K5	K17	K57

冷豔女郎

C0	C3	C22	C69	C0
M48	M9	M11	M73	M97
Y78	Y80	Y42	Y0	Y95
K0	K0	K0	K0	K0

穿著色彩鮮豔的女性，通常會給人開朗、活潑的印象

高長調

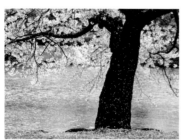

C19	C32	C53	C18	C73
M0	M12	M36	M14	M67
Y10	Y31	Y59	Y30	Y65
K0	K0	K10	K0	K84

春江水暖

C4	C3	C6	C13	C33
M7	M0	M22	M36	M64
Y31	Y72	Y93	Y99	Y99
K0	K0	K0	K0	K25

金黃色調的香水廣告

C6	C0	C20	C27	C38
M9	M87	M100	M100	M93
Y11	Y37	Y79	Y100	Y82
K0	K0	K10	K32	K60

酒紅色的汽車

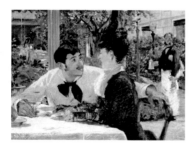

C4	C2	C32	C50	C32
M0	M0	M25	M16	M69
Y23	Y37	Y0	Y16	Y48
K0	K0	K0	K0	K24

《Chez le Père Lathuille》

151

高長調

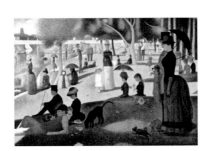

C7	C23	C65	C23	C15
M0	M6	M37	M14	M81
Y67	Y73	Y71	Y0	Y85
K0	K0	K18	K0	K4

《大碗島的星期天下午》

C16	C40	C71	C7	C16
M11	M26	M55	M18	M87
Y0	Y3	Y17	Y98	Y59
K0	K0	K0	K0	K3

淡紫色調中的法拉利

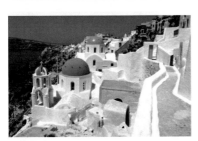

C15	C6	C22	C55	C85
M6	M13	M19	M46	M53
Y2	Y13	Y13	Y38	Y19
K0	K0	K0	K7	K0

小島上的白色房屋

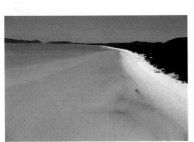

C16	C35	C58	C73	C89
M10	M32	M21	M18	M49
Y5	Y45	Y39	Y22	Y17
K0	K0	K0	K0	K9

藍綠色的海灘

高長調

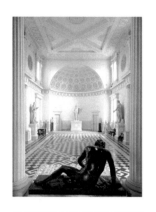

C1	C2	C11	C24	C21
M3	M8	M13	M20	M21
Y21	Y20	Y31	Y36	Y22
K0	K0	K0	K0	K0

博物館中的黑色雕塑

C4	C8	C22	C35	C60
M6	M18	M34	M72	M47
Y31	Y43	Y58	Y74	Y53
K0	K0	K0	K32	K18

淺黃色背景前的黑皮膚婦人

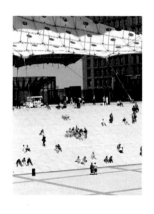

C37	C53	C12	C29	C69
M16	M36	M4	M20	M57
Y4	Y22	Y4	Y15	Y36
K0	K0	K0	K0	K14

臺階

高長調

C18	C44	C22	C35	C80
M7	M33	M13	M17	M59
Y0	Y5	Y0	Y0	Y37
K0	K0	K0	K0	K19

雪松

C15	C16	C26	C59	C67
M7	M10	M22	M48	M65
Y0	Y0	Y0	Y28	Y51
K0	K0	K0	K3	K38

同樣是雪景，山坡卻呈現冷暖不同的色調

C15	C12	C36	C52	C37
M9	M13	M26	M51	M58
Y9	Y21	Y25	Y47	Y53
K0	K0	K0	K14	K12

盛裝

高長調

C15	C25	C39	C72	C20
M2	M23	M24	M45	M47
Y0	Y9	Y0	Y14	Y48
K0	K0	K0	K0	K0

白衣女子

C2	C2	C3	C21	C33
M5	M9	M28	M55	M73
Y21	Y63	Y73	Y91	Y96
K0	K0	K0	K5	K35

燈光下的高長調

C4	C5	C12	C21	C20
M21	M26	M29	M51	M84
Y20	Y32	Y41	Y70	Y81
K0	K0	K0	K3	K9

紗

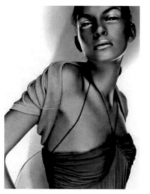

高長調

C34	C78	C41	C39	C40
M16	M44	M17	M24	M48
Y30	Y63	Y23	Y95	Y44
K6	K29	K0	K0	K5

另類彩妝

C45	C89	C2	C18	C25
M17	M67	M20	M53	M74
Y0	Y0	Y15	Y78	Y100
K0	K0	K5	K0	K18

陽光下的藍、橙對比

C18	C41	C45	C70	C82
M2	M21	M0	M60	M73
Y1	Y12	Y65	Y32	Y49
K0	K0	K0	K10	K50

青銅與銅鏽

高長調

C17	C0	C24	C22	C48
M97	M16	M59	M77	M83
Y83	Y17	Y11	Y33	Y73
K7	K0	K0	K0	K69

暗紫紅色的唇

C28	C53	C5	C24	C35
M24	M48	M11	M59	M85
Y22	Y47	Y11	Y64	Y63
K0	K16	K	K6	K30

銀色的眼影

C9	C34	C4	C5	C47
M31	M76	M6	M19	M46
Y0	Y15	Y42	Y60	Y38
K0	K0	K0	K0	K5

紫色與金色的對比

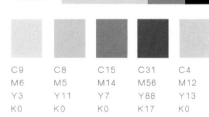

高長調

C9	C8	C15	C31	C4
M6	M5	M14	M56	M12
Y3	Y11	Y7	Y88	Y13
K0	K0	K0	K17	K0

白色背景前靠著柵欄的女人

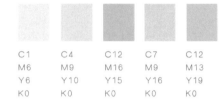

C1	C4	C12	C7	C12
M6	M9	M16	M9	M13
Y6	Y10	Y15	Y16	Y19
K0	K0	K0	K0	K0

白色極簡的現代家居

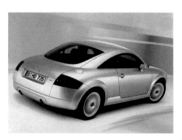

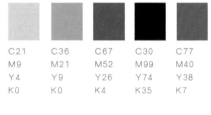

C21	C36	C67	C30	C77
M9	M21	M52	M99	M40
Y4	Y9	Y26	Y74	Y38
K0	K0	K4	K35	K7

偏冷的銀色

C24	C30	C41	C27	C13
M43	M51	M65	M100	M10
Y69	Y76	Y80	Y88	Y14
K3	K10	K37	K32	K0

紅銅與紫紅色的對比

中調

中短調

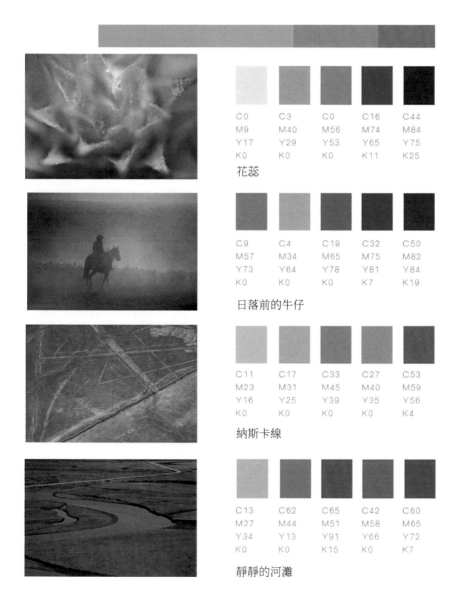

花蕊

C0 M9 Y17 K0
C3 M40 Y29 K0
C0 M56 Y53 K0
C16 M74 Y65 K11
C44 M84 Y75 K25

日落前的牛仔

C9 M57 Y73 K0
C4 M34 Y64 K0
C19 M65 Y78 K0
C32 M75 Y81 K7
C50 M82 Y84 K19

納斯卡線

C11 M23 Y16 K0
C17 M31 Y25 K0
C33 M45 Y39 K0
C27 M40 Y35 K0
C53 M59 Y56 K4

靜靜的河灘

C13 M27 Y34 K0
C62 M44 Y13 K0
C65 M51 Y91 K15
C42 M58 Y66 K0
C60 M65 Y72 K7

中短調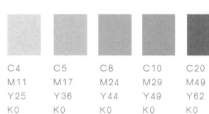

C4	C5	C8	C10	C20
M11	M17	M24	M29	M49
Y25	Y36	Y44	Y49	Y62
K0	K0	K0	K0	K0

木紋的色彩

C23	C64	C27	C86	C92
M8	M4	M3	M35	M53
Y59	Y98	Y96	Y94	Y89
K0	K0	K0	K4	K25

湧動的綠色

C60	C82	C0	C16	C83
M31	M54	M68	M84	M76
Y36	Y64	Y82	Y88	Y0
K0	K12	K0	K5	K0

快樂的人們

C7	C20	C37	C65	C72
M7	M14	M20	M44	M52
Y2	Y8	Y14	Y37	Y0
K0	K0	K0	K0	K0

都市的天空

中短調

C16	C19	C29	C49	C81
M23	M33	M34	M43	M55
Y7	Y8	Y6	Y6	Y10
K0	K0	K0	K0	K0

多彩的天空(1)

C2	C4	C32	C73	C37
M4	M9	M22	M47	M38
Y16	Y17	Y17	Y20	Y39
K0	K0	K0	K0	K0

多彩的天空(2)

C2	C0	C0	C16	C37
M7	M41	M59	M44	M56
Y72	Y69	Y64	Y37	Y41
K0	K0	K0	K0	K5

多彩的天空(3)

C3	C4	C6	C18	C42
M8	M50	M40	M53	M69
Y29	Y42	Y27	Y29	Y32
K0	K0	K0	K0	K0

多彩的天空(4)

中短調

C7	C15	C22	C33	C59
M93	M90	M98	M100	M78
Y88	Y84	Y95	Y98	Y78
K0	K0	K0	K0	K9

印

C14	C24	C54	C85	C79
M3	M4	M8	M35	M65
Y8	Y16	Y96	Y98	Y8
K0	K0	K0	K5	K0

迷濛的清晨

C0	C12	C17	C37	C97
M29	M73	M84	M8	M89
Y93	Y92	Y42	Y86	Y0
K0	K0	K0	K0	K0

抽象繪畫

C24	C91	C95	C97	C30
M3	M30	M45	M72	M15
Y13	Y0	Y0	Y6	Y5
K0	K0	K0	K0	K0

海底的魚

中中調

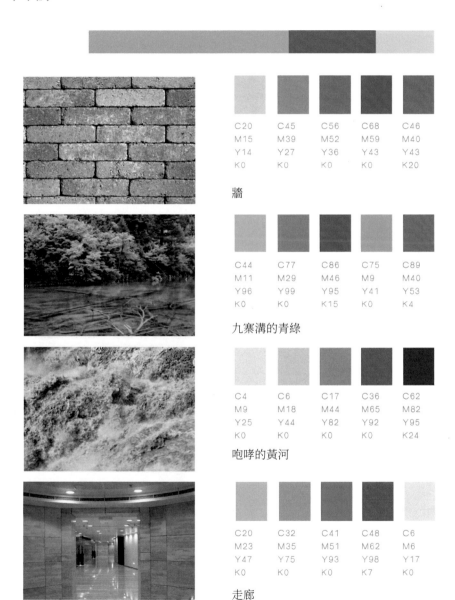

牆

C20 M15 Y14 K0
C45 M39 Y27 K0
C56 M52 Y36 K0
C68 M59 Y43 K0
C46 M40 Y43 K20

九寨溝的青綠

C44 M11 Y96 K0
C77 M29 Y99 K0
C86 M46 Y95 K15
C75 M9 Y41 K0
C89 M40 Y53 K4

咆哮的黃河

C4 M9 Y25 K0
C6 M18 Y44 K0
C17 M44 Y82 K0
C36 M65 Y92 K0
C62 M82 Y95 K24

走廊

C20 M23 Y47 K0
C32 M35 Y75 K0
C41 M51 Y93 K0
C48 M62 Y98 K7
C6 M6 Y17 K0

163

中中調　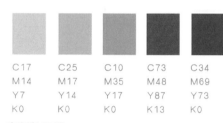

C17	C25	C10	C73	C34
M14	M17	M35	M48	M69
Y7	Y14	Y17	Y87	Y73
K0	K0	K0	K13	K0

寧靜的河邊

C17	C31	C79	C85	C91
M4	M2	M22	M30	M45
Y14	Y37	Y73	Y58	Y66
K0	K0	K0	K0	K8

浪潮

C6	C19	C25	C38	C58
M5	M18	M35	M34	M91
Y20	Y47	Y65	Y66	Y96
K0	K0	K0	K0	K18

靜謐的室內

C21	C67	C44	C38	C20
M17	M55	M24	M25	M11
Y29	Y53	Y26	Y26	Y15
K0	K8	K0	K0	K0

機械的灰色

中中調

C0	C31	C47	C19	C3
M64	M99	M99	M71	M37
Y95	Y98	Y97	Y94	Y86
K0	K0	K6	K0	K4

華貴的暖紅色

C20	C23	C43	C22	C33
M7	M15	M38	M28	M48
Y10	Y17	Y42	Y40	Y62
K0	K0	K0	K0	K0

青銅的色彩

C7	C10	C20	C6	C18
M6	M4	M17	M14	M45
Y3	Y4	Y16	Y22	Y52
K0	K0	K0	K0	K0

教堂

中中調

C6	C14	C14	C16	C84
M23	M49	M68	M99	M48
Y64	Y87	Y97	Y96	Y96
K0	K0	K0	K0	K19

橘紅和金色的搭配

C16	C49	C68	C57	C20
M47	M80	M79	M42	M20
Y82	Y80	Y81	Y12	Y15
K0	K4	K26	K0	K0

莫內眼中的教堂

C12	C27	C56	C9	C40
M14	M27	M60	M36	M75
Y20	Y27	Y60	Y53	Y79
K0	K0	K12	K0	K7

樹皮的滄桑

中中調

C2	C2	C30	C48	C65
M25	M72	M99	M98	M93
Y90	Y96	Y97	Y95	Y91
K0	K0	K0	K7	K29

火焰

C8	C22	C18	C31	C73
M3	M21	M12	M31	M76
Y24	Y25	Y0	Y55	Y0
K0	K0	K0	K0	K0

暮色中的女孩

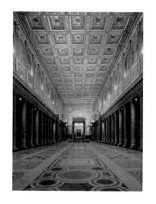

C7	C6	C16	C5	C29
M6	M15	M25	M28	M44
Y38	Y78	Y84	Y83	Y89
K0	K0	K0	K0	K7

輝煌的大廳不僅和色彩有關,而且和繁複的圖案
也有很大關係

167

中中調

C44	C72	C75	C88	C23
M5	M31	M38	M61	M12
Y15	Y20	Y84	Y64	Y38
K0	K0	K30	K67	K0

灕江風景

C20	C40	C49	C58	C42
M22	M40	M38	M59	M30
Y13	Y47	Y38	Y50	Y36
K0	K4	K4	K26	K0

鋼筋水泥的叢林

C2	C0	C2	C22	C44
M7	M17	M66	M83	M90
Y35	Y62	Y89	Y89	Y90
K0	K0	K0	K9	K23

晚歸

C9	C14	C36	C36	C14
M24	M36	M58	M72	M94
Y40	Y48	Y58	Y78	Y95
K0	K0	K15	K38	K4

餘輝中的衝浪

中中調

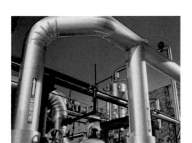

C25	C89	C17	C25	C29
M100	M78	M28	M42	M67
Y96	Y0	Y84	Y100	Y99
K25	K0	K0	K4	K20

本來很簡單的工業管道,因為塗成了金色便有了幾分奇異的色彩

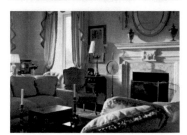

C5	C6	C7	C13	C32
M4	M12	M19	M58	M70
Y43	Y56	Y71	Y99	Y99
K0	K0	K0	K0	K29

黃昏中的客廳

C49	C51	C60	C60	C72
M30	M29	M40	M41	M62
Y38	Y48	Y55	Y38	Y56
K0	K0	K13	K6	K44

青銅的顏色

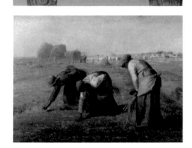

C2	C7	C14	C28	C43
M5	M20	M14	M39	M65
Y31	Y41	Y43	Y84	Y88
K0	K0	K0	K3	K33

油畫中的麥田色調

中中調

C0	C6	C30	C11	C49
M7	M24	M49	M27	M64
Y36	Y60	Y63	Y49	Y69
K0	K0	K0	K0	K0

獅子的皮毛顏色

C0	C3	C7	C21	C31
M16	M33	M25	M26	M29
Y48	Y59	Y40	Y20	Y18
K0	K0	K0	K0	K0

山嶺

C45	C93	C24	C91	C98
M0	M13	M3	M0	M61
Y13	Y19	Y8	Y24	Y10
K0	K0	K0	K0	K15

入水

C16	C33	C65	C73	C75
M13	M29	M27	M42	M65
Y0	Y4	Y84	Y91	Y46
K0	K0	K10	K36	K32

山中的霧

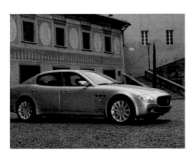

中中調

C29	C33	C40	C34	C44
M38	M47	M68	M29	M58
Y61	Y69	Y82	Y46	Y89
K2	K9	K41	K0	K35

古樸庭院中的轎車

C13	C20	C0	C13	C27
M5	M15	M27	M35	M42
Y3	Y10	Y44	Y61	Y65
K0	K0	K0	K0	K3

金字塔下

C76	C85	C54	C24	C63
M44	M49	M32	M56	M62
Y18	Y27	Y82	Y58	Y55
K0	K5	K16	K7	K42

瑞士風光

C3	C16	C38	C42	C56
M8	M30	M62	M46	M41
Y48	Y76	Y84	Y73	Y13
K0	K0	K4	K0	K0

飽滿的麥穗

171

中中調

C11	C26	C51	C0	C5
M22	M36	M62	M47	M80
Y35	Y51	Y75	Y99	Y99
K0	K2	K51	K0	K0

年幼的僧侶

C19	C30	C29	C27	C37
M27	M42	M70	M91	M66
Y45	Y72	Y99	Y100	Y99
K0	K5	K22	K28	K35

色調穩重的走廊

C10	C44	C32	C40	C81
M7	M29	M20	M28	M62
Y7	Y31	Y19	Y33	Y47
K0	K2	K0	K0	K33

青灰色的石階

C6	C3	C32	C15	C21
M15	M16	M64	M47	M68
Y28	Y56	Y99	Y87	Y98
K0	K0	K23	K0	K10

暖色的臥房

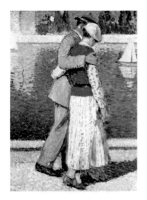

中中調

C2	C4	C11	C55	C63
M0	M15	M29	M42	M35
Y44	Y74	Y80	Y94	Y38
K0	K0	K0	K25	K4

溫暖陽光下的河邊散步

C13	C27	C41	C47	C75
M4	M13	M26	M34	M62
Y0	Y5	Y9	Y29	Y38
K0	K0	K0	K0	K19

首飾

C10	C12	C25	C44	C61
M11	M20	M47	M29	M51
Y25	Y51	Y79	Y15	Y38
K0	K0	K6	K0	K10

黑珍珠

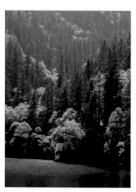

中中調

C67	C80	C63	C57	C89
M18	M45	M10	M9	M42
Y2	Y0	Y47	Y90	Y66
K0	K0	K0	K3	K31

青綠色山水

C6	C2	C3	C29	C58
M4	M29	M54	M19	M51
Y25	Y91	Y93	Y9	Y6
K0	K0	K0	K0	K0

梵谷眼中的夜晚

C40	C29	C7	C21	C56
M22	M31	M50	M63	M58
Y78	Y85	Y83	Y41	Y82
K0	K0	K0	K3	K53

綠色樹林的騎馬者

C4	C13	C24	C40	C47
M5	M11	M17	M29	M67
Y18	Y26	Y24	Y13	Y78
K0	K0	K0	K0	K0

白色在室內的演變

C7	C10	C25	C51	C64
M9	M15	M26	M53	M69
Y20	Y29	Y31	Y68	Y84
K0	K0	K0	K0	K17

古羅馬鬥士

C19	C28	C46	C29	C73
M12	M23	M29	M5	M64
Y7	Y13	Y14	Y22	Y47
K0	K0	K0	K0	K6

冷色的古蹟

C0	C64	C24	C99	C36
M80	M93	M35	M45	M27
Y75	Y88	Y57	Y40	Y25
K0	K26	K0	K0	K0

威嚴的午門

中長調

C3	C0	C54	C53	C60
M9	M53	M96	M48	M52
Y39	Y82	Y95	Y91	Y47
K0	K0	K12	K9	K5

誘人的暖色調

C0	C94	C3	C16	C64
M92	M71	M9	M19	M60
Y90	Y0	Y71	Y14	Y49
K0	K0	K0	K0	K6

鮮豔的賽車

C15	C46	C73	C85	C87
M8	M26	M51	M60	M69
Y5	Y23	Y54	Y70	Y74
K0	K0	K6	K27	K60

霧松

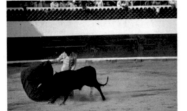

C18	C20	C78	C12	C13
M24	M40	M68	M94	M6
Y35	Y59	Y71	Y89	Y5
K0	K0	K48	K0	K0

刺激的鬥牛

中長調

C7	C46	C71	C4	C27
M64	M44	M31	M23	M5
Y87	Y6	Y53	Y48	Y15
K0	K0	K0	K0	K0

敦煌古韻

C6	C0	C70	C40	C98
M92	M10	M76	M8	M56
Y90	Y55	Y10	Y32	Y0
K0	K0	K0	K0	K0

雕梁畫棟

C19	C50	C4	C75	C42
M15	M20	M14	M46	M35
Y4	Y0	Y17	Y95	Y63
K0	K0	K0	K14	K0

風景（1）

C3	C15	C30	C45	C56
M4	M2	M16	M36	M86
Y20	Y13	Y32	Y67	Y97
K0	K0	K0	K0	K15

風景（2）

中長調

C11	C29	C36	C45	C62
M7	M22	M31	M31	M70
Y7	Y16	Y29	Y39	Y79
K0	K0	K0	K0	K11

大樓內景

C44	C2	C22	C58	C34
M50	M7	M28	M58	M90
Y72	Y38	Y47	Y59	Y76
K0	K0	K0	K12	K5

商務會議

C0	C0	C57	C42	C73
M40	M84	M40	M14	M75
Y91	Y96	Y9	Y90	Y82
K0	K0	K0	K0	K38

典型的美國式住宅

C23	C56	C82	C42	C50
M3	M16	M41	M96	M48
Y9	Y29	Y60	Y91	Y38
K0	K0	K4	K4	K0

水上辦公區

中長調

C3	C16	C53	C76	C25
M13	M73	M93	M84	M95
Y45	Y78	Y83	Y65	Y78
K0	K0	K13	K31	K0

電影海報中常用的色調

C3	C4	C16	C9	C51
M4	M47	M82	M89	M97
Y45	Y93	Y98	Y97	Y96
K0	K0	K0	K0	K10

橘黃色燈光下的室內

C2	C9	C21	C23	C45
M14	M31	M52	M94	M84
Y42	Y74	Y91	Y90	Y90
K0	K0	K0	K0	K4

沙漏

C20	C38	C65	C19	C38
M13	M26	M51	M22	M96
Y14	Y27	Y51	Y36	Y93
K0	K0	K6	K0	K7

灰色背景前的車更顯高級感

中長調

C20	C38	C36	C20	C86
M10	M27	M53	M15	M76
Y11	Y32	Y88	Y26	Y67
K0	K0	K0	K0	K69

辦公區的走廊

C14	C27	C44	C72	C86
M9	M12	M44	M49	M68
Y9	Y10	Y47	Y89	Y74
K0	K0	K7	K13	K58

常見的天空

C35	C64	C81	C20	C78
M29	M44	M61	M32	M56
Y25	Y26	Y48	Y50	Y80
K0	K0	K7	K0	K19

混凝土構成的高架橋

C18	C50	C60	C58	C34
M7	M25	M31	M47	M100
Y15	Y36	Y44	Y61	Y98
K0	K0	K0	K4	K0

機械世界

中長調

C10	C32	C82	C38	C79
M6	M15	M53	M87	M58
Y10	Y24	Y40	Y11	Y57
K0	K0	K0	K0	K11

在灰色西裝襯托下，穿紫色裙裝的女性顯得
格外突出

C21	C17	C23	C43	C81
M34	M24	M28	M54	M76
Y31	Y31	Y43	Y45	Y67
K0	K0	K0	K0	K51

冰冷的機器與女郎

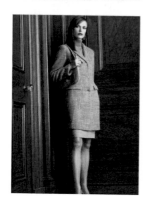

C6	C10	C18	C45	C62
M14	M39	M80	M86	M89
Y24	Y56	Y91	Y93	Y93
K0	K0	K0	K4	K22

相似的姿態，在不同色調、不同材質背景下，
氣氛顯得截然不同

中長調

C64	C39	C36	C5	C63
M60	M41	M91	M40	M93
Y47	Y28	Y83	Y45	Y78
K5	K0	K0	K0	K22

中明度背景、灰色西裝,典型的西裝廣告畫面

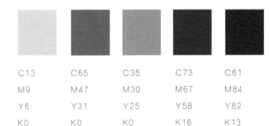

C13	C65	C35	C73	C61
M9	M47	M30	M67	M84
Y6	Y31	Y25	Y58	Y82
K0	K0	K0	K16	K13

冷灰色調、銀色長裙的畫面,使人對照片中人物
產生一種孤傲的感覺

C13	C62	C0	C4	C4
M68	M95	M33	M97	M13
Y94	Y94	Y47	Y51	Y14
K0	K22	K0	K0	K0

同樣的長裙,不一樣的色彩和圖案,在暖色背景
下顯得高貴而典雅

中長調

C7	C22	C71	C64	C44
M5	M15	M84	M51	M18
Y4	Y11	Y85	Y78	Y99
K0	K0	K40	K34	K0

江南園林

C11	C17	C22	C34	C67
M9	M17	M98	M95	M68
Y29	Y42	Y99	Y82	Y67
K0	K0	K12	K50	K82

岩畫

C15	C32	C34	C49	C36
M5	M20	M31	M47	M75
Y16	Y26	Y35	Y40	Y78
K0	K0	K0	K7	K40

輸油管線

C0	C0	C22	C66	C66
M13	M33	M98	M56	M85
Y69	Y85	Y95	Y41	Y90
K0	K0	K0	K5	K28

傍晚的路邊小店

183

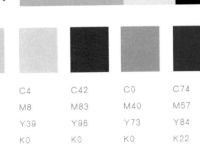

中長調

C9	C4	C42	C0	C74
M11	M8	M83	M40	M57
Y29	Y39	Y98	Y73	Y84
K0	K0	K0	K0	K22

深色背景前的暖色調情侶顯得格外甜蜜

C0	C32	C56	C25	C52
M0	M11	M21	M65	M61
Y48	Y69	Y78	Y87	Y80
K0	K0	K3	K13	K54

繪畫作品有時用色是比較誇張的,從這幅作品中
的面部用色就可以看到這一點

C4	C24	C47	C47	C17
M10	M22	M46	M31	M72
Y23	Y35	Y67	Y69	Y70
K0	K0	K19	K6	K5

這幅畫中各種顏色的過渡非常細膩,搭配也非常
協調

中長調

C17
M3
Y11
K0

C46
M26
Y76
K4

C20
M24
Y29
K0

C10
M15
Y36
K0

C30
M36
Y69
K0

著綠色軍服的維和部隊在執勤

C47
M29
Y9
K0

C75
M45
Y14
K0

C68
M37
Y59
K15

C11
M64
Y65
K0

C53
M59
Y49
K22

南歐風光

C0
M9
Y92
K0

C0
M22
Y96
K0

C14
M95
Y99
K5

C24
M100
Y100
K20

C34
M97
Y80
K51

暖色的酒吧

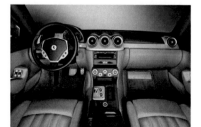

C17
M14
Y16
K0

C47
M40
Y41
K4

C9
M25
Y50
K0

C17
M41
Y80
K0

C25
M55
Y90
K8

法拉利的駕駛座

中長調

C19	C46	C18	C62	C72
M17	M34	M59	M25	M56
Y0	Y5	Y64	Y64	Y69
K0	K0	K0	K5	K60

霧、落葉及樹林

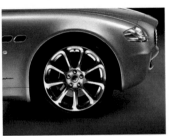

C10	C35	C53	C38	C60
M5	M24	M43	M28	M60
Y6	Y25	Y39	Y29	Y55
K0	K0	K5	K0	K33

發亮的車身及灰色背景

C33	C68	C88	C31	C45
M24	M49	M70	M81	M82
Y7	Y27	Y47	Y61	Y60
K0	K4	K41	K24	K55

深色內飾的細節

C3	C6	C3	C9	C21
M24	M39	M13	M69	M84
Y98	Y99	Y61	Y100	Y99
K0	K0	K0	K0	K13

燈火通明的廠房

中長調

C25	C38	C32	C67	C16
M100	M98	M12	M43	M15
Y84	Y75	Y29	Y54	Y0
K23	K52	K0	K18	K0

著紅色禮服的樂隊

C13	C41	C33	C41	C62
M8	M30	M31	M37	M40
Y9	Y29	Y35	Y78	Y65
K0	K0	K0	K9	K19

兜風

C29	C70	C75	C15	C56
M11	M18	M52	M46	M50
Y12	Y90	Y72	Y66	Y57
K0	K4	K25	K3	K17

賽馬

C32	C21	C43	C66	C76
M8	M2	M11	M36	M49
Y48	Y38	Y93	Y73	Y93
K0	K0	K4	K20	K58

熱帶樹叢中的小小溪流

中長調

C14	C25	C34	C22	C53
M36	M78	M69	M58	M73
Y65	Y98	Y86	Y72	Y76
K0	K18	K31	K5	K76

咖啡色系

C13	C50	C69	C74	C98
M7	M23	M44	M38	M80
Y50	Y53	Y83	Y46	Y45
K0	K0	K0	K0	K10

冷掉的室內光源

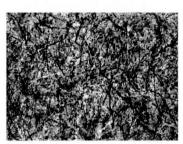

C29	C33	C81	C2	C74
M43	M22	M49	M7	M64
Y89	Y42	Y18	Y36	Y70
K7	K0	K5	K0	K84

現代繪畫

C4	C6	C5	C47	C61
M5	M11	M4	M49	M57
Y24	Y24	Y18	Y55	Y68
K0	K0	K0	K16	K48

斑馬線

中長調

C5	C0	C24	C17	C40
M9	M21	M8	M62	M51
Y33	Y67	Y25	Y55	Y37
K0	K0	K0	K0	K4

月份牌

C11	C37	C89	C91	C24
M5	M20	M56	M73	M80
Y9	Y19	Y70	Y85	Y87
K0	K0	K5	K42	K14

水都威尼斯

C2	C29	C13	C31	C0
M29	M68	M56	M93	M11
Y55	Y98	Y92	Y87	Y36
K0	K22	K0	K38	K0

書架旁的年輕人

中長調

C4	C10	C27	C37	C78
M0	M52	M15	M29	M76
Y83	Y98	Y99	Y0	Y0
K0	K0	K0	K0	K0

這幅畫中用色比較誇張，尤其是酒吧的遮雨棚及牆壁

C16	C18	C2	C20	C71
M7	M12	M5	M38	M60
Y4	Y16	Y19	Y74	Y54
K0	K0	K0	K0	K37

身穿白裙的女子由於深灰色背景的襯托顯得格外突出

C0	C9	C20	C20	C48
M2	M17	M23	M22	M46
Y14	Y30	Y21	Y30	Y52
K0	K0	K0	K0	K14

蘊含豐富色彩的白色雕像

中長調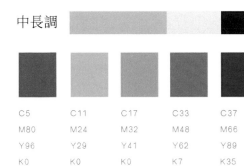

C5	C11	C17	C33	C37
M80	M24	M32	M48	M66
Y96	Y29	Y41	Y62	Y89
K0	K0	K0	K7	K35

攝影棚內

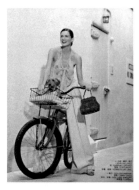

C2	C3	C11	C11	C47
M18	M35	M82	M9	M25
Y43	Y59	Y81	Y20	Y31
K0	K0	K0	K0	K0

騎腳踏車的女士

C7	C16	C31	C33	C29
M9	M16	M33	M21	M60
Y11	Y18	Y49	Y7	Y70
K0	K0	K0	K0	K13

清晨

中長調

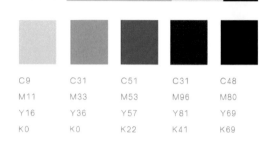

C9	C31	C51	C31	C48
M11	M33	M53	M96	M80
Y16	Y36	Y57	Y81	Y69
K0	K0	K22	K41	K69

光影

C9	C11	C12	C39	C24
M20	M31	M8	M44	M36
Y96	Y100	Y18	Y68	Y58
K0	K0	K0	K11	K0

金黃色的白樺林

C23	C31	C22	C33	C44
M22	M35	M44	M53	M69
Y53	Y66	Y90	Y93	Y83
K0	K3	K0	K16	K54

富麗堂皇的大廳

中長調

C33	C41	C34	C24	C41
M27	M21	M18	M93	M47
Y31	Y33	Y9	Y83	Y76
K0	K0	K6	K18	K17

機械手

C15	C32	C20	C46	C54
M7	M24	M19	M48	M62
Y12	Y25	Y22	Y47	Y65
K0	K0	K0	K10	K46

窗前

C15	C9	C30	C0	C68
M7	M9	M10	M22	M60
Y0	Y12	Y80	Y55	Y20
K0	K0	K0	K0	K0

夜幕初降

C0	C0	C31	C44	C11
M5	M39	M28	M45	M38
Y37	Y77	Y63	Y65	Y86
K0	K0	K0	K15	K0

典型的古典油畫色調

中長調

C3	C14	C27	C33	C51
M0	M68	M27	M63	M53
Y47	Y81	Y36	Y99	Y74
K0	K0	K0	K24	K31

歌劇院內景

C2	C7	C21	C24	C35
M11	M35	M69	M32	M89
Y33	Y52	Y83	Y16	Y89
K0	K0	K8	K0	K52

古銅色女郎

C18	C46	C54	C63	C24
M2	M20	M43	M25	M100
Y17	Y7	Y27	Y88	Y100
K0	K0	K0	K8	K23

本來很單調的施工機械，由於塗上了鮮
豔的顏色，令人眼前一亮

C0	C6	C31	C14	C51
M22	M39	M64	M65	M70
Y49	Y60	Y65	Y73	Y57
K0	K0	K16	K0	K40

牛仔

中長調

C0	C34	C50	C63	C72
M43	M58	M51	M64	M65
Y62	Y52	Y99	Y51	Y68
K0	K9	K34	K34	K81

夕陽下的山莊

C31	C51	C64	C95	C92
M4	M33	M34	M73	M73
Y0	Y0	Y85	Y31	Y54
K0	K0	K18	K16	K63

陽光下的山莊

C24	C54	C80	C73	C84
M4	M26	M58	M49	M68
Y0	Y8	Y28	Y23	Y47
K0	K0	K7	K3	K38

藍色經常和工業產品連繫在一起

C10	C27	C77	C18	C29
M0	M13	M30	M38	M77
Y0	Y4	Y99	Y50	Y98
K0	K0	K16	K0	K27

林蔭大道

195

中長調

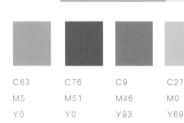

C63	C76	C9	C27	C11
M5	M51	M46	M0	M93
Y0	Y0	Y93	Y69	Y43
K0	K0	K0	K0	K0

充滿活力的管線

C2	C76	C82	C85	C84
M84	M15	M24	M71	M22
Y5	Y19	Y40	Y35	Y63
K0	K0	K0	K20	K5

另類彩妝

C9	C16	C8	C29	C43
M6	M11	M20	M55	M65
Y14	Y16	Y29	Y72	Y82
K0	K0	K0	K10	K42

閃亮的咖啡色

中長調

C7	C21	C33	C39	C43
M11	M62	M88	M69	M61
Y22	Y75	Y80	Y74	Y48
K0	K6	K40	K36	K15

樓梯麗人

C9	C60	C32	C65	C15
M4	M38	M18	M42	M18
Y5	Y40	Y60	Y85	Y32
K0	K5	K0	K31	K0

影

C17	C33	C47	C59	C75
M13	M27	M40	M50	M69
Y11	Y29	Y40	Y47	Y64
K0	K0	K4	K16	K87

曲面空間

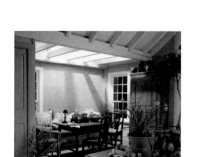

中長調

C6	C17	C37	C35	C47
M2	M16	M25	M43	M61
Y10	Y22	Y29	Y69	Y91
K0	K0	K0	K8	K47

天窗下的餐桌

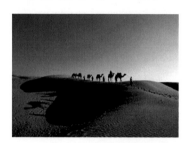

C24	C56	C95	C20	C43
M11	M50	M83	M47	M62
Y2	Y19	Y22	Y62	Y73
K0	K0	K8	K0	K37

沙漠駱駝

C12	C15	C45	C69	C85
M22	M18	M37	M52	M70
Y44	Y28	Y35	Y34	Y38
K0	K0	K0	K9	K24

傍晚的天空

C24	C54	C75	C25	C58
M17	M31	M53	M10	M13
Y15	Y39	Y56	Y27	Y33
K0	K0	K35	K0	K0

概念車的駕駛室

中長調

C12	C43	C56	C20	C52
M9	M36	M51	M20	M62
Y11	Y37	Y58	Y20	Y83
K0	K0	K23	K0	K55

辦公室旁的休息區

C9	C15	C25	C33	C56
M7	M13	M34	M57	M69
Y4	Y13	Y49	Y63	Y61
K0	K0	K0	K13	K53

斷壁殘垣

C8	C13	C84	C99	C32
M18	M80	M33	M85	M92
Y99	Y94	Y99	Y3	Y94
K0	K3	K25	K0	K43

現代繪畫中的一種影像處理方式

C2	C28	C63	C20	C39
M21	M27	M33	M80	M84
Y20	Y14	Y99	Y99	Y92
K0	K0	K16	K11	K61

烏雲遮蔽下的原野

中長調

C37	C15	C45	C32	C56
M27	M13	M25	M68	M74
Y7	Y3	Y24	Y54	Y56
K0	K0	K0	K13	K54

北歐風光

C20	C41	C47	C12	C26
M17	M35	M42	M7	M56
Y19	Y40	Y43	Y5	Y45
K0	K0	K6	K0	K3

灰色調的停車場

C100	C96	C15	C16	C42
M84	M84	M19	M32	M62
Y9	Y34	Y49	Y84	Y99
K0	K24	K0	K7	K38

藍色背景前的金色長笛

C22	C40	C49	C8	C76
M17	M44	M56	M22	M67
Y99	Y99	Y94	Y47	Y64
K0	K16	K40	K0	K83

電影中的黑色魅力

中長調

C9	C12	C24	C42	C74
M15	M25	M44	M65	M62
Y10	Y31	Y52	Y63	Y69
K0	K0	K0	K30	K78

風力發電

C8	C4	C15	C39	C54
M21	M12	M30	M65	M62
Y30	Y14	Y33	Y55	Y60
K0	K0	K0	K18	K36

灌籃

C16	C24	C15	C79	C50
M55	M85	M98	M35	M71
Y73	Y100	Y100	Y99	Y67
K0	K18	K5	K25	K59

追逐

201

低調

低短調

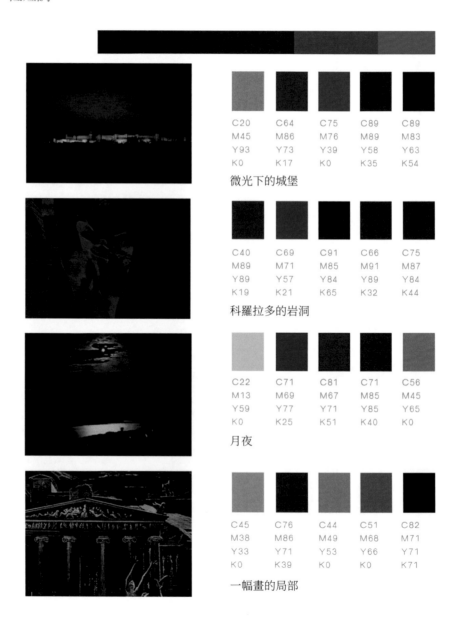

C20　C64　C75　C89　C89
M45　M86　M76　M89　M83
Y93　Y73　Y39　Y58　Y63
K0　K17　K0　K35　K54

微光下的城堡

C40　C69　C91　C66　C75
M89　M71　M85　M91　M87
Y89　Y57　Y84　Y89　Y84
K19　K21　K65　K32　K44

科羅拉多的岩洞

C22　C71　C81　C71　C56
M13　M69　M67　M85　M45
Y59　Y77　Y71　Y85　Y65
K0　K25　K51　K40　K0

月夜

C45　C76　C44　C51　C82
M38　M86　M49　M68　M71
Y33　Y71　Y53　Y66　Y71
K0　K39　K0　K0　K71

一幅畫的局部

低中調

C100	C99	C83	C98	C84
M61	M83	M29	M96	M72
Y0	Y0	Y0	Y42	Y73
K0	K0	K0	K15	K88

山坡、樹林、月亮

C0	C20	C38	C67	C84
M25	M34	M43	M61	M73
Y71	Y57	Y60	Y67	Y71
K0	K0	K0	K12	K84

餘暉(1)

C3	C8	C23	C45	C77
M5	M18	M68	M58	M67
Y39	Y59	Y92	Y60	Y54
K0	K0	K10	K24	K49

餘暉(2)

C17	C60	C31	C86	C37
M9	M47	M30	M69	M29
Y8	Y45	Y26	Y67	Y29
K0	K4	K0	K45	K0

黑色背景前的黑色跑車

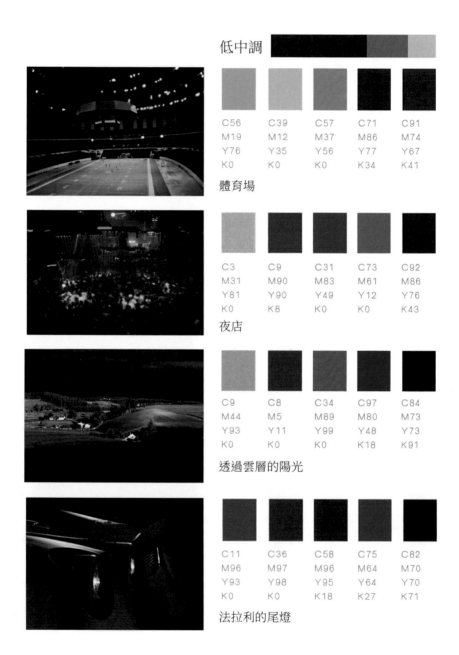

低中調

C56 C39 C57 C71 C91
M19 M12 M37 M86 M74
Y76 Y35 Y56 Y77 Y67
K0 K0 K0 K34 K41

體育場

C3 C9 C31 C73 C92
M31 M90 M83 M61 M86
Y81 Y90 Y49 Y12 Y76
K0 K8 K0 K0 K43

夜店

C9 C8 C34 C97 C84
M44 M5 M89 M80 M73
Y93 Y11 Y99 Y48 Y73
K0 K0 K0 K18 K91

透過雲層的陽光

C11 C36 C58 C75 C82
M96 M97 M96 M64 M70
Y93 Y98 Y95 Y64 Y70
K0 K0 K18 K27 K71

法拉利的尾燈

低中調

C37	C4	C82	C85	C89
M19	M78	M66	M72	M79
Y6	Y54	Y36	Y56	Y67
K0	K0	K0	K19	K62

深灰色的男裝

C4	C4	C40	C67	C85
M7	M31	M48	M52	M73
Y25	Y35	Y71	Y67	Y71
K0	K0	K0	K8	K86

舵手

C4	C11	C36	C65	C79
M29	M40	M67	M88	M79
Y65	Y77	Y95	Y93	Y77
K0	K0	K0	K26	K64

佛像

低中調

C0	C86	C45	C9	C49
M96	M79	M41	M10	M21
Y93	Y63	Y53	Y21	Y9
K0	K46	K0	K0	K0

紅與黑的碰撞

C3	C0	C4	C45	C68
M9	M46	M68	M98	M92
Y85	Y95	Y97	Y98	Y90
K0	K0	K0	K5	K34

鋼花飛濺

C0	C0	C17	C56	C84
M39	M80	M35	M40	M71
Y76	Y94	Y15	Y8	Y72
K0	K0	K0	K0	K77

古城的天空

C88	C98	C98	C66	C87
M40	M76	M88	M7	M76
Y0	Y0	Y32	Y31	Y68
K0	K0	K5	K0	K69

江邊的高層建築

低長調

C33	C67	C24	C89	C97
M0	M19	M0	M46	M79
Y3	Y24	Y30	Y84	Y82
K0	K0	K0	K0	K46

別墅的燈光

C0	C17	C49	C65	C73
M35	M56	M80	M90	M73
Y45	Y61	Y80	Y88	Y60
K0	K0	K0	K21	K16

深色背景前的男子身體

C22	C40	C55	C88	C82
M11	M32	M47	M63	M73
Y67	Y94	Y98	Y88	Y75
K0	K0	K9	K48	K78

捷運站

C0	C0	C10	C49	C62
M21	M44	M78	M73	M64
Y47	Y91	Y100	Y53	Y64
K0	K0	K0	K35	K56

黑色背景前的橘紅色跑車

低長調

C2	C0	C30	C53	C84
M4	M68	M99	M36	M72
Y42	Y78	Y97	Y85	Y72
K0	K0	K0	K0	K91

後底部燈光的照射形成了清晰的輪廓線

C3	C7	C22	C91	C84
M9	M18	M34	M75	M73
Y23	Y44	Y58	Y60	Y71
K0	K0	K0	K34	K85

夜晚的城堡

C15	C0	C57	C65	C83
M9	M22	M81	M62	M83
Y62	Y96	Y86	Y44	Y60
K0	K0	K10	K4	K33

壯麗的布蘭登堡門

C0	C0	C0	C23	C44
M11	M41	M31	M50	M69
Y29	Y56	Y33	Y40	Y61
K0	K0	K0	K0	K35

橋

低長調

C9	C20	C40	C7	C51
M76	M89	M46	M18	M88
Y87	Y78	Y82	Y20	Y92
K0	K0	K0	K0	K8

高貴的暗紅色

C13	C35	C65	C80	C22
M9	M28	M54	M68	M96
Y9	Y28	Y54	Y68	Y92
K0	K0	K9	K55	K0

法拉利的心臟

C9	C18	C50	C47	C98
M11	M44	M75	M67	M84
Y29	Y4	Y27	Y81	Y8
K0	K0	K0	K0	K0

調試設備

C0	C20	C53	C75	C91
M11	M71	M5	M74	M85
Y38	Y96	Y12	Y24	Y62
K0	K0	K0	K0	K49

夜晚室內、室外的光線對比

低長調

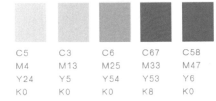

C5	C3	C6	C67	C58
M4	M13	M25	M33	M47
Y24	Y5	Y54	Y53	Y6
K0	K0	K0	K8	K0

在黑色的襯托下，使幾個屬於粉色系的
顏色顯得尤為突出

C23	C82	C98	C4	C85
M25	M62	M95	M35	M75
Y11	Y9	Y19	Y59	Y70
K0	K0	K0	K0	K84

月兒彎彎盪鞦韆

C7	C14	C12	C37	C53
M10	M22	M28	M49	M72
Y34	Y65	Y64	Y89	Y98
K0	K0	K0	K0	K11

大漠邊關

C0	C4	C17	C85	C98
M0	M33	M35	M52	M87
Y29	Y73	Y15	Y0	Y36
K0	K0	K0	K0	K30

由於冷暖調的對比，使本來大家都很熟
悉的人面獅身像呈現出一種戲劇效果

低長調

C23	C38	C77	C15	C84
M22	M53	M66	M62	M73
Y35	Y55	Y64	Y60	Y71
K0	K0	K29	K0	K83

黑色背景前的深色男裝

C0	C26	C16	C64	C76
M39	M72	M82	M86	M76
Y90	Y90	Y85	Y85	Y82
K0	K0	K0	K20	K49

美酒佳釀

C16	C36	C16	C16	C64
M17	M45	M60	M73	M62
Y25	Y63	Y93	Y91	Y72
K0	K0	K0	K0	K10

燭光晚宴

低長調

C15	C53	C85	C4	C5
M11	M35	M64	M37	M13
Y11	Y41	Y61	Y92	Y40
K0	K0	K22	K0	K0

精密的內部零件

C0	C7	C0	C35	C100
M29	M60	M99	M0	M98
Y95	Y97	Y95	Y71	Y19
K0	K0	K0	K0	K0

燈火通明的石油平臺

C11	C18	C7	C35	C84
M17	M38	M24	M67	M72
Y32	Y48	Y50	Y32	Y72
K0	K0	K0	K0	K87

黑色背景前的鏤空晚禮服

低長調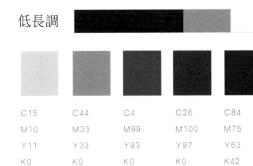

C15	C44	C4	C26	C84
M10	M33	M99	M100	M75
Y11	Y33	Y93	Y97	Y63
K0	K0	K0	K0	K42

黑色背景前的紅色熱情

C3	C19	C17	C69	C75
M3	M4	M33	M63	M84
Y52	Y95	Y96	Y67	Y84
K0	K0	K0	K15	K47

賽車女郎

C0	C33	C24	C67	C84
M74	M39	M13	M68	M73
Y89	Y36	Y11	Y71	Y73
K0	K0	K0	K14	K91

黑色背景前的玻璃器皿

213

低長調

C7	C15	C22	C39	C62
M18	M24	M34	M51	M73
Y34	Y45	Y62	Y79	Y64
K0	K0	K0	K21	K82

古埃及浮雕

C18	C3	C39	C29	C84
M13	M8	M98	M30	M73
Y72	Y94	Y98	Y28	Y73
K0	K0	K0	K0	K91

高反差眼鏡廣告

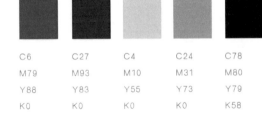

C6	C27	C4	C24	C78
M79	M93	M10	M31	M80
Y88	Y83	Y55	Y73	Y79
K0	K0	K0	K0	K58

暖色調油畫

低長調

C0	C0	C22	C42	C84
M13	M76	M78	M87	M73
Y58	Y84	Y81	Y75	Y68
K0	K0	K0	K0	K64

電影海報常用的黃橙色調

C31	C88	C6	C10	C84
M16	M51	M12	M40	M73
Y0	Y0	Y33	Y76	Y72
K0	K0	K0	K0	K88

神祕的光線和色調對比

C16	C6	C74	C97	C91
M22	M20	M47	M95	M58
Y50	Y24	Y74	Y48	Y44
K0	K0	K7	K21	K8

深色背景前的高跟鞋廣告

215

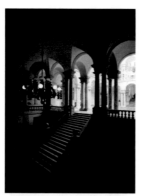

低長調

C16	C26	C35	C62	C20
M4	M24	M47	M77	M26
Y8	Y15	Y50	Y82	Y82
K0	K0	K0	K14	K0

逆光的院落

C10	C24	C43	C25	C71
M3	M20	M44	M96	M91
Y5	Y16	Y38	Y95	Y84
K0	K0	K0	K0	K35

紅黑背景前閃亮的打火機

C5	C41	C22	C17	C91
M63	M88	M12	M14	M72
Y96	Y97	Y15	Y21	Y53
K0	K0	K0	K0	K21

太空緊急作業

低長調

C6	C4	C84	C70	C84
M75	M6	M21	M87	M72
Y96	Y83	Y4	Y86	Y72
K0	K0	K0	K37	K87

喧鬧的世界

C6	C9	C36	C58	C78
M21	M67	M86	M88	M87
Y8	Y13	Y19	Y22	Y55
K0	K0	K0	K0	K23

閃電

C22	C39	C72	C88	C77
M13	M29	M63	M83	M71
Y10	Y27	Y25	Y36	Y60
K0	K0	K6	K28	K84

錶的廣告

低長調　

C0	C4	C20	C52	C62
M22	M96	M47	M49	M58
Y35	Y78	Y97	Y74	Y73
K0	K0	K0	K30	K60

中國戲曲

C4	C9	C31	C39	C81
M23	M30	M53	M18	M75
Y17	Y18	Y33	Y0	Y0
K0	K0	K0	K0	K0

深色背景的香水廣告

C5	C29	C24	C71	C75
M20	M55	M100	M44	M68
Y80	Y16	Y96	Y6	Y67
K0	K0	K25	K0	K90

西方教堂的彩色玻璃窗

低長調

C16	C41	C84	C84	C81
M4	M24	M69	M63	M75
Y0	Y0	Y16	Y0	Y58
K0	K0	K0	K0	K78

光線的投射

C0	C0	C27	C75	C65
M8	M17	M65	M36	M64
Y13	Y24	Y91	Y11	Y71
K0	K0	K20	K0	K76

女孩

C4	C0	C0	C48	C63
M5	M51	M73	M55	M23
Y66	Y89	Y92	Y83	Y65
K0	K0	K0	K38	K4

燈河

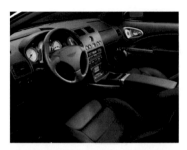

低長調

C38	C27	C66	C80	C24
M24	M21	M51	M64	M96
Y9	Y6	Y20	Y32	Y70
K0	K0	K0	K13	K14

深色駕駛室

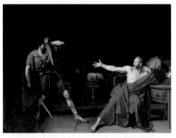

C0	C31	C67	C42	C68
M64	M82	M40	M34	M52
Y91	Y71	Y73	Y78	Y78
K0	K27	K25	K7	K54

深色背景前橘紅和其他深顏色的對比

C4	C20	C26	C43	C73
M3	M99	M99	M80	M65
Y54	Y99	Y100	Y73	Y67
K0	K14	K27	K60	K71

管風琴下的唱詩班

C2	C0	C0	C24	C35
M1	M21	M36	M56	M59
Y88	Y91	Y96	Y99	Y99
K0	K0	K0	K7	K24

金黃色的丘陵

第十一章　色彩的區段劃分

高調

極淡色

非常柔和、淺淡的顏色。由於明度比較接近，較易統一，它們之間可以比較隨意地搭配。

Y20		M20Y10
C20		C20Y10
M20		Y20M10
K20		M20C10
Y20M20		C20Y10M10
C20M20		C20M10
Y20C20		Y20C10M10
K10		C10M10Y10
Y20K10		M20Y10K10
C20K10		C20Y10K10
M20K10		Y20M10K10
Y20M20K10		M20C10K10
C20M20K10		C20M10K10
Y20C20K10		Y20C10M10K10
C10		C10Y20
M10		C10M10
Y10		C10Y10
Y10K10		M10Y10
M10K10		C10Y20K10

淡色

比極淡色表現力強一些，但仍在柔和色的範圍裡，是優美而歡樂的顏色。彩度網點在 30% 左右。

M30		Y30C10
C30		M30Y10
Y30		M30C10
Y30C30		C30Y10
M30Y30		K30
M30C30		Y30K10
Y30C30M10		Y30M10
C30M10Y10		C30Y15
Y30M20C20		Y30C20
Y30M20C10		K30Y10M10
M30Y20C10		K30M30
M30K10		C30M20
C30K10		C30Y20
C10Y30K10		C20M30
C30Y30K10		M30Y20
M30Y30K10		M20Y30
C30M30K10		C30M20K10
M30Y10K10		C30Y20K10
C10M30K10		C20M30K10
C30Y10K10		M30Y20K10
C30M20Y20		M20Y30K10
C10M10Y30		M10Y30K10
C30M10Y20		C30Y15K10

中調

明亮而清澈的顏色

有適度的鮮豔感，適合表現年輕、運動、童話類的題材。彩度網點在50%左右。


Y50	C50Y10
C50	Y50M30
M50	Y50C50
Y50C20	Y50C10
Y40M20	C60M30
M50Y10	C60Y30
Y50M10	Y30M10C10
Y50M50	M50C50
M50C10	C50M10
M50C30	M50Y30
C50Y30	C10M30Y10
M50Y40	C30M10Y10
C50Y25	C50M25
Y50K10	C50Y10K10
C50K10	Y50M30K10
M50K10	Y50C50K10
Y50C20K10	Y50C10K10
Y40M20K10	C60M30K10
M50Y10K10	C60Y30K10
Y50M10K10	Y30C10K10
Y50M50K10	M50C50K10
M50C10K10	C50M10K10
M50C30K10	M50Y30K10

中明度雅緻的顏色

該部分顏色也稱淺灰色。優雅、含蓄，彩度網點一般在 50％左右，並且多是三色混合或含有黑的成分。

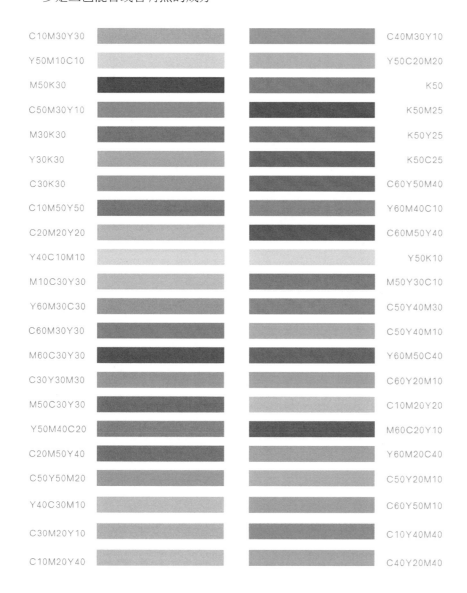

C10M30Y30	C40M30Y10
Y50M10C10	Y50C20M20
M50K30	K50
C50M30Y10	K50M25
M30K30	K50Y25
Y30K30	K50C25
C30K30	C60Y50M40
C10M50Y50	Y60M40C10
C20M20Y20	C60M50Y40
Y40C10M10	Y50K10
M10C30Y30	M50Y30C10
Y60M30C30	C50Y40M30
C60M30Y30	C50Y40M10
M60C30Y30	Y60M50C40
C30Y30M30	C60Y20M10
M50C30Y30	C10M20Y20
Y50M40C20	M60C20Y10
C20M50Y40	Y60M20C40
C50Y50M20	C50Y20M10
Y40C30M10	C60Y50M10
C30M20Y10	C10Y40M40
C10M20Y40	C40Y20M40

明亮而鮮豔的顏色

充滿水果般的新鮮氣息，富有熱帶情調，是極富衝擊力的年輕顏色。彩度網點一般在 70% 左右。

Y70			C70M30
C70			C10Y70
M70			Y50M70
Y70C30			C70Y30
Y70M30			Y70M50
C70Y70			M70C30
C70M70			M70Y30
M70Y70			C70M50
C70Y50			M70C50
Y70M10			C70Y10
Y70M20			M70C10
Y70C50			C70M10
C20Y70			C20M70
C70K15			C10Y70K15
M70K15			Y50M70K15
Y70C30K15			C70Y30K15
Y70M30K15			Y70M50K15
C70Y70K15			M70C30K15
C70M70K15			M70Y30K15
M70Y70K15			C70M50K15
C70Y50K15			M70C50K15

鮮豔的顏色

該部分顏色也稱強烈色，是最能充分表現各種顏色精神的最飽和顏色，強烈、刺激，如果運用得當，能達到一種酣暢淋漓的效果，但如果運用不得法，會給人一種生硬、牽強、拼湊的感覺。彩度網點在 80%以上。

Y100M30		Y100C30
Y100		C100Y80
C100		Y100M80
M100		C100M80
C100M60		M100Y90
C100Y60		Y100M40
Y100M60		Y100M90
M100C80		Y100C20
Y100C60		Y100C40
M100C40		C100Y100
M100Y60		C100M100
Y100M20		Y100M100
Y100C80		C100M50
C100M40		M100C20
M100C60		C100M20
C100Y40		M100Y40
M100Y20		C100Y20
C100M50		C100Y70
C100Y50		Y100M70
Y100M50		C100M70

低調

深色

該部分顏色也稱穩健色，屬於較為鮮豔醇厚的配色，有較強的民族色彩。

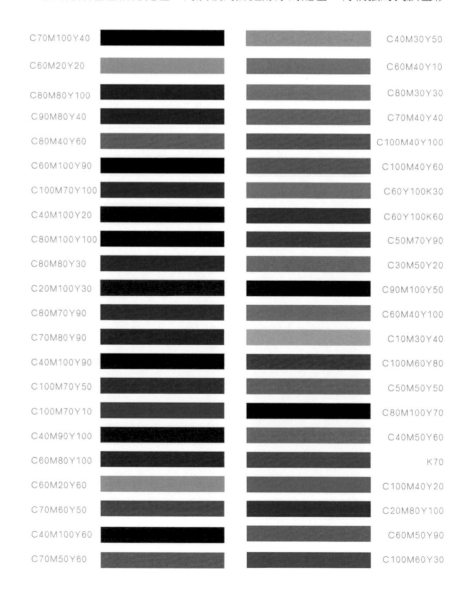

C70M100Y40			C40M30Y50
C60M20Y20			C60M40Y10
C80M80Y100			C80M30Y30
C90M80Y40			C70M40Y40
C80M40Y60			C100M40Y100
C60M100Y90			C100M40Y60
C100M70Y100			C60Y100K30
C40M100Y20			C60Y100K60
C80M100Y100			C50M70Y90
C80M80Y30			C30M50Y20
C20M100Y30			C90M100Y50
C80M70Y90			C60M40Y100
C70M80Y90			C10M30Y40
C40M100Y90			C100M60Y80
C100M70Y50			C50M50Y50
C100M70Y10			C80M100Y70
C40M90Y100			C40M50Y60
C60M80Y100			K70
C60M20Y60			C100M40Y20
C70M60Y50			C20M80Y100
C40M100Y60			C60M50Y90
C70M50Y60			C100M60Y30

C20M60Y80		C30M40Y30
C50M30Y20		C20M30Y50
C40M60Y90		C40M20Y50
C20M30Y20		C30M30Y70
C60M80Y60		C60M30Y40
C50M60Y10		C20M60Y80
C30M10Y40		C60M60Y100
C30M40Y100		C80M50Y80
C10M20Y40		C40M40Y80
C30M100Y60		C60M40Y70
C20M20Y60		C50M30Y100
C50M20Y30		C80M60Y100
C30M100Y80		C50M60Y100
C30M20Y40		C20M40Y60
C30M100Y40		C80M80Y100
C30M60Y100		C80M50Y60
C70M60Y20		C20M20Y40
C30M20Y100		C50M30Y80

暗色

明度、彩度較低，給人穩重、成熟的感覺。

C20M100Y100K50	C40M80Y80K50
M100Y100K50	C20M60Y100K30
M100Y100K30	M60Y100K30
C20M100Y100K70	C20M60Y30K50
C20M100Y100K90	K100
M80Y100K50	M80Y100K70
M60Y100K50	M80Y100K90
M60Y100K70	M40Y100K50
M20Y100K70	M40Y100K70
M20Y100K50	Y100K50
C100Y100K50	Y100K70
C100Y100K70	C10M10Y100K30
C100Y80K50	C100M50Y80
C100Y80K30	C100M50Y60
C100M30Y80	C100M40Y80
C100Y40K70	C100Y60K50
C100Y40K50	C100Y60K70
C100Y40K30	C100Y20K30
C100Y20K70	C100Y20K50
C100K70	C100K50
C100K30	C100M20K30
C100M20K50	C100M20K70

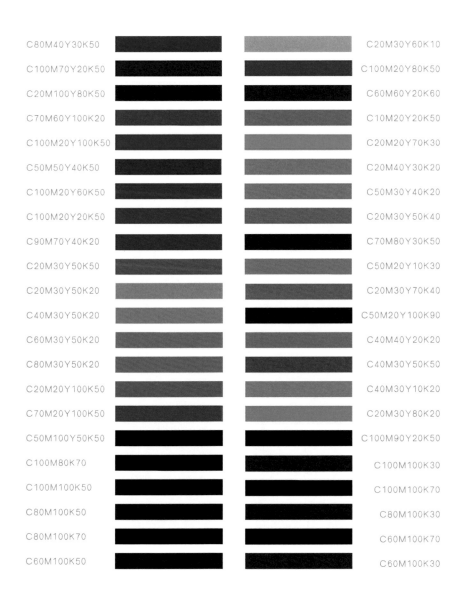

C80M40Y30K50	C20M30Y60K10
C100M70Y20K50	C100M20Y80K50
C20M100Y80K50	C60M60Y20K60
C70M60Y100K20	C10M20Y20K50
C100M20Y100K50	C20M20Y70K30
C50M50Y40K50	C20M40Y30K20
C100M20Y60K50	C50M30Y40K20
C100M20Y20K50	C20M30Y50K40
C90M70Y40K20	C70M80Y30K50
C20M30Y50K50	C50M20Y10K30
C20M30Y50K20	C20M30Y70K40
C40M30Y50K20	C50M20Y100K90
C60M30Y50K20	C40M40Y20K20
C80M30Y50K20	C40M30Y50K50
C20M20Y100K50	C40M30Y10K20
C70M20Y100K50	C20M30Y80K20
C50M100Y50K50	C100M90Y20K50
C100M80K70	C100M100K30
C100M100K50	C100M100K70
C80M100K50	C80M100K30
C80M100K70	C60M100K70
C60M100K50	C60M100K30

交叉組合

　　高調、中調、低調各顏色之間也是可以自由搭配的，而且有時候唯有在明度上拉開適當距離才能達到設計效果。比如，各色與黑、白、灰的搭配，就是

很好的例子。還有淺色和深色、淺色和鮮豔色、淺色和淺灰色等依此類推。下面我們要介紹的是一種兩淺一深的組合方式，即可以在下面選兩個比較合適的淺顏色和一個深顏色形成一個組合。這種搭配有一種跳躍感，是一種讓人感到快樂的組合方式。

對比色的效果（1）

Y70	M50Y50
K20	C100M60Y90
K100	C20M50
M60	M10Y50
C10M10Y50	C90M70Y40
M50Y30	C60Y30
C60Y20	M50Y20
C10M20Y30	C50M30
C80M100Y20K50	C50M30Y20K50
C50M10Y10	C30Y70
Y50	C40M80Y80K50
C40Y20	C30M20Y40
C20M20Y50	C10Y30
C40M40Y60	C70M40Y50
M40Y20	C30M10Y30
C70M50Y50	C70M70Y60
C90M20Y50	C40Y40
Y30	C20Y40

對比色的效果（2）

　　這一頁的顏色比上一頁的顏色對比效果要弱一些，是以自然色調為中心，整體感覺比較和諧、柔美，但由於加入了適當的對比，因而又顯現出溫和、開朗的氣息，適合於室內裝潢的配色設計。

C70M20Y20			C90M60Y60
C70M50Y60			C20M50Y20
C70M90Y60			C60M70Y80
C10M50Y40			C50M50Y70
C90M40Y50			C80M60Y30
C50Y30			C50M30Y40
C30M20Y30			C30M10Y30
C70M30Y30			C50M80Y40
C30M40Y30			C10M40Y50
C30M20Y20			M70Y50
C50M70Y40			C70M70Y90
C40M30			C10M50Y20
C30Y30			C40Y50
C70M60Y70			C50M80Y70
C30M40Y70			C40M20Y40
C20M10Y40			C10M10Y20
C60M50Y60			C80M80Y50
C60M30Y30			M10Y30
C10M30Y30			C60M60Y70
C90M70Y40			C80M60Y80
C20M60Y70			C20M50Y60

自由配色（1）

　　這是一種使用中間色的柔和色調來統一畫面的配色方法。在應用於實際生活時，不容易引起人的疲倦，因而可廣泛應用於服飾及室內裝潢的配色設計上。

C90M20Y50			C70M50Y90
C40M90Y30			C50M30Y20
C90M30Y40			C80M90Y90
C10M60Y10			C40M90Y70
C60M70Y50			C50M40Y40
C70M50Y70			C90M90Y50
C20M20Y40			C70M90Y60
C70M80Y40			C40M70Y40
C80M40Y30			C80M40Y80
C40M30Y30			C50M40Y60
C100M70Y70			C80M60Y40
C50M80Y40			C60M50Y90
C10M40Y50			C40M30Y40
C40M60Y80			C60M90Y90
C80M50Y20			C50M40Y50
C10M80Y10			C50M10Y40
C70M60Y30			C70M10Y40
C20M40Y50			C20M50Y40
C80M70Y90			C20M80Y20
C80M40Y60			C50M20Y40
C20M40Y70			C40M70Y90

自由配色（2）

　　這是一種彩度較低，帶有灰色又有些混濁的色調，多半呈現大地或大自然的顏色，是既溫和又協調的顏色。

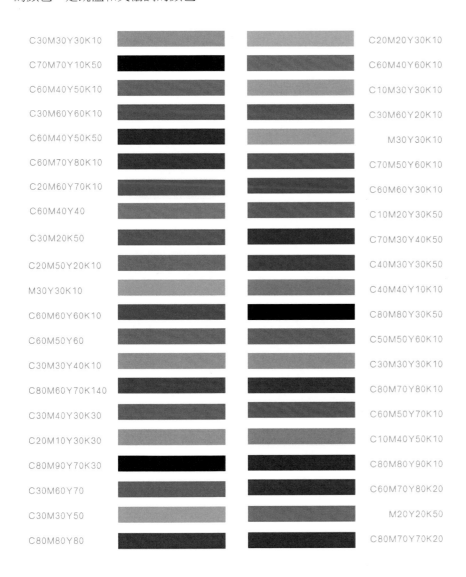

C30M30Y30K10	C20M20Y30K10
C70M70Y10K50	C60M40Y60K10
C60M40Y50K10	C10M30Y30K10
C30M60Y60K10	C30M60Y20K10
C60M40Y50K50	M30Y30K10
C60M70Y80K10	C70M50Y60K10
C20M60Y70K10	C60M60Y30K10
C60M40Y40	C10M20Y30K50
C30M20K50	C70M30Y40K50
C20M50Y20K10	C40M30Y30K50
M30Y30K10	C40M40Y10K10
C60M60Y60K10	C80M80Y30K50
C60M50Y60	C50M50Y60K10
C30M30Y40K10	C30M30Y30K10
C80M60Y70K140	C80M70Y80K10
C30M40Y30K30	C60M50Y70K10
C20M10Y30K30	C10M40Y50K10
C80M90Y70K30	C80M80Y90K10
C30M60Y70	C60M70Y80K20
C30M30Y50	M20Y20K50
C80M80Y80	C80M70Y70K20

第十二章　色彩的風格

　　第十一章我們劃分了色彩的大致區間，這一章我們把由這些區間中的顏色所組成的、接近於歷史上或現實生活中的配色風格，試著做一些組合，以便讓我們搭配出的顏色除了美觀外，還包含了一些人文的色彩。另外，這樣做也更有利於加深理解和記憶。

源於自然界的色彩

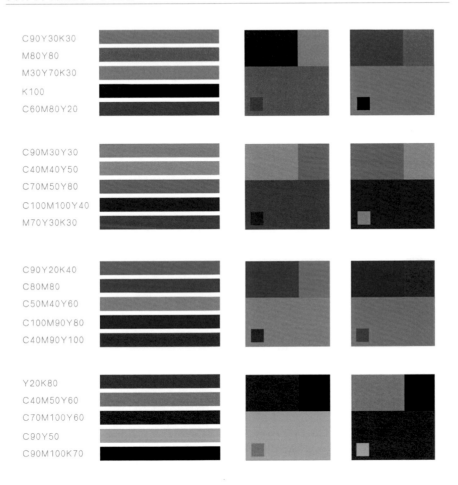

C90Y30K30
M80Y80
M30Y70K30
K100
C60M80Y20

C90M30Y30
C40M40Y50
C70M50Y80
C100M100Y40
M70Y30K30

C90Y20K40
C80M80
C50M40Y60
C100M90Y80
C40M90Y100

Y20K80
C40M50Y60
C70M100Y60
C90Y50
C90M100K70

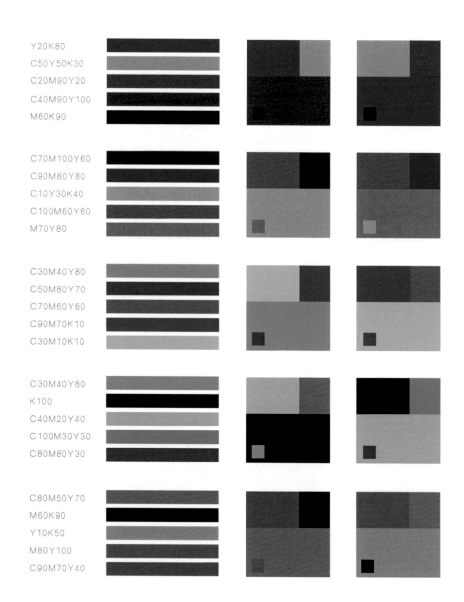

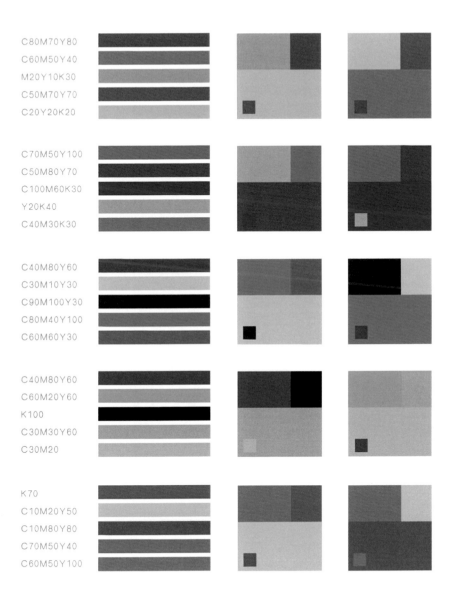

C80M70Y80
C60M50Y40
M20Y10K30
C50M70Y70
C20Y20K20

C70M50Y100
C50M80Y70
C100M60K30
Y20K40
C40M30K30

C40M80Y60
C30M10Y30
C90M100Y30
C80M40Y100
C60M60Y30

C40M80Y60
C60M20Y60
K100
C30M30Y60
C30M20

K70
C10M20Y50
C10M80Y80
C70M50Y40
C60M50Y100

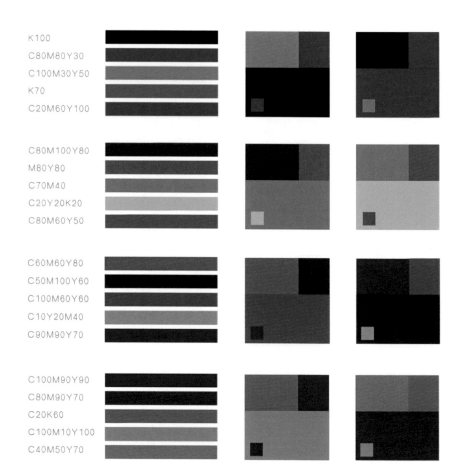

K100
C80M80Y30
C100M30Y50
K70
C20M60Y100

C80M100Y80
M80Y80
C70M40
C20Y20K20
C80M60Y50

C60M60Y80
C50M100Y60
C100M60Y60
C10Y20M40
C90M90Y70

C100M90Y90
C80M90Y70
C20K60
C100M10Y100
C40M50Y70

源於東方的色彩

C50M60
C70M40Y60
K100
C30Y10K20
C30Y100

C90M100Y10K20
C40K20Y30
M20Y40
M20C20
C40M70Y70K20

C40M10Y40
C30M60Y60
C30M20Y50
M30Y80
C80M80Y40

C70M60Y40
M50Y90
C50Y50K20
M90Y10K20
C50M10

C50M40Y20
M20Y30
Y10K80
C60M20K30
M10Y10K30

M80Y90K30
M50Y60
M30Y30
M10Y30K30
C90M90K60

M80Y90K30
M30Y90
M10Y30
C30Y30
C80M80Y30

M90Y80
M20Y20
C60M60
C60Y50
M20Y50K40

C80Y100
C90M90Y40
C20M30Y50
C30M70Y70
C40M40

C70M60Y40
M30Y60
C10Y10
C40K50
C90M80Y60

C70M100Y70
C60M60
C80Y100
M80Y80
C80Y30

M50C70
C90M20Y30
C40Y100
M90C90
M40Y60

M10C70
C20M30Y80
C100M20Y70
C100M80K10
M70Y100

源於高科技的色彩

| K20 |
| C70M70Y70 |
| K100 |
| C20K50 |
| C100M100Y50 |

| C40M50Y60 |
| C80M70Y40 |
| C30M10K30 |
| C40M30Y10 |
| C70M80Y70 |

| M60K80 |
| C80M60Y50 |
| C90M80 |
| C40M40Y50 |
| C20K40 |

| C30M10Y20 |
| C50M40Y10 |
| C30M20Y40 |
| C30Y10K20 |
| C100M50 |

| C20M20Y40 |
| C20M40Y70K30 |
| K10 |
| C100 |
| C40K80 |

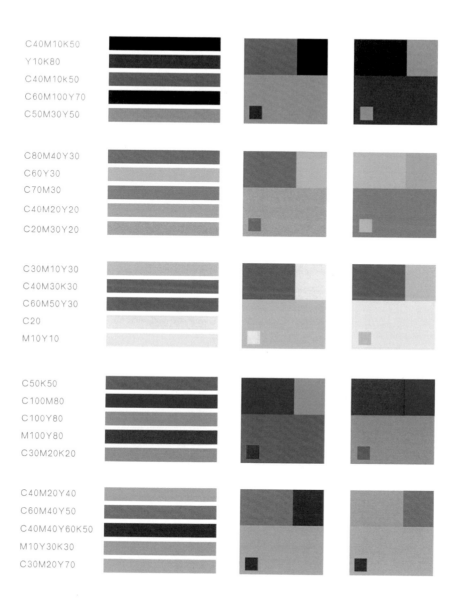

C40M10K50
Y10K80
C40M10K50
C60M100Y70
C50M30Y50

C80M40Y30
C60Y30
C70M30
C40M20Y20
C20M30Y20

C30M10Y30
C40M30K30
C60M50Y30
C20
M10Y10

C50K50
C100M80
C100Y80
M100Y80
C30M20K20

C40M20Y40
C60M40Y50
C40M40Y60K50
M10Y30K30
C30M20Y70

源於普普藝術的色彩

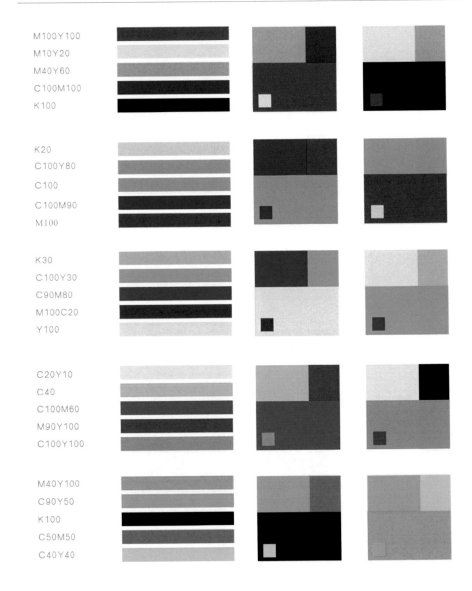

M100Y100
M10Y20
M40Y60
C100M100
K100

K20
C100Y80
C100
C100M90
M100

K30
C100Y30
C90M80
M100C20
Y100

C20Y10
C40
C100M60
M90Y100
C100Y100

M40Y100
C90Y50
K100
C50M50
C40Y40

C80M50
C30Y30
C60Y10
Y60
C70M30

C20M20
C30Y20
K40Y20
M80Y20
M40

M30
M60
M50Y80
C40Y90
Y80

C20M40
Y10K40
C100Y90
M50Y60
C100M70

Y50
C90Y50
Y50M40
M100C20
C80M70

源於現代懷舊的色彩

C30M60Y30
M30Y30
C80M80Y100
C70M30Y60
Y40K40

Y10K40
M10Y40
C60M100Y60
C70M40Y30
K100

C20M60Y30
C20Y20
Y10K50
C80M80
M40Y50

C70M70Y40
C10M50Y70
C20Y10K30
C10Y20
C10M20Y20

C70M70Y40
C30M60Y30
M10Y10K30
C10M20Y30
M40Y70

Y30K60
Y30K30
M20Y10
C80M80Y100
C20M90Y60

C90M60Y40
C50M80Y50
C40M40
C40Y50
M40Y50

C90M60Y40
M30Y50
C70M70
C30Y10
M70Y80

K20
C30M40K20
C20Y20K70
M20Y30
C100M60Y70

C40M40Y60
C100M90Y30
C100M40Y50
M30Y10
M60Y70

Y30K60
C60M100Y60
C80Y60
M20Y30
C100M80Y10

K100
C40M70Y60
C20Y100
Y10K30
C100M20Y50

K100
C30M70Y70
M10Y20
C30
C90M90Y40

C90M90Y50
C40Y40
C70M40Y20
M20Y30
C40M50Y30K30

C40Y50
K100
C60M50Y30
M10Y70K20
M50Y60

源於後現代的色彩

C40M20Y20
金／M20Y60K20
M70Y80
M50Y40
Y20

C20Y10
C70M50Y30K40
M10
M100Y30
C20K80

C10Y10
C32Y10K20
M30Y50
M50Y40
C30M20Y40

金／M20Y60K20
C60K40
M70Y50K10
Y50
C100Y90M10

K100
M40Y40
M20Y40
C20Y10
M30Y10K20

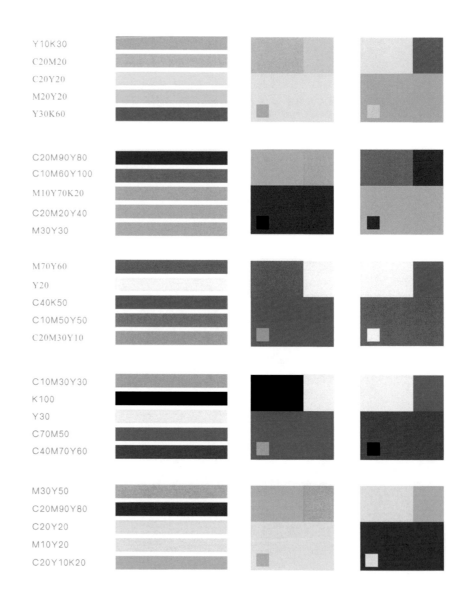

Y10K30
C20M20
C20Y20
M20Y20
Y30K60

C20M90Y80
C10M60Y100
M10Y70K20
C20M20Y40
M30Y30

M70Y60
Y20
C40K50
C10M50Y50
C20M30Y10

C10M30Y30
K100
Y30
C70M50
C40M70Y60

M30Y50
C20M90Y80
C20Y20
M10Y20
C20Y10K20

第十三章　用嶄新方式排列的便捷色譜

　　對於從事平面設計的朋友來說，色譜是經常需要用到的工具。但很多人在用到常規色譜時，感覺查找自己需要的顏色比較費力，要查找很多相似的色塊。其實大多數情況下，並不需要那樣做，只是在有感覺時，能迅速找到符合感覺的那個顏色就行了，就像用調色板一樣。

　　具體來說，大多數色譜是這樣排列的：以紅色 (M) 為橫軸，以藍色 (C) 為縱軸，以 10% 或 5% 的彩度網點為遞進單位，然後每頁再以黃色 (Y) 彩度網點的 10% 或 5% 來與以上兩色混合，這樣不斷地推進到下一頁，接下來重複上面的布局，每頁再混合 10%～ 70% 的黑色。

　　這樣色塊是比較全了，但會有兩個問題。

1. 當你要尋找某一色時，你無法看到這個色的全貌。比如說紅色，你無法看到由 M10 ～ M100 ～ M100K100 這種由淺色至飽和色，再至最暗色的全部面貌。

2. 大多數色譜，總是把很多漸變的色放置在一起。這樣本來設計時，設計師要用某個色還有明確的感覺，但打開色譜，反而有點含糊了，因為顏色太多了。C、M、Y、K 四色如果按 5% 的梯度混合起來，要近百頁才能排完。這感覺有點像在網路上找資訊，常常是有用的資訊其實只是一點，但是要從大量資訊中摘取出這點有用的資訊，卻需要花許多時間。

　　針對以上情況，我採用了另一種排列形式的色譜，使讀者能夠在四頁紙之內，總攬常用色彩的全局（見表一）。如果您需要找更豐富、更微妙的色彩，應該可以在後邊的十頁紙內找到（見表二）。這樣，平時創作中所需的絕大部

分色彩都能被方便的找到。

　　在這個色譜中，我改變了第一版中讓讀者自己去推算數值的方法，花了很多時間把 1720 個色塊逐一標注了色值，使之更加好用，並且有意把這個色譜放到了本書的最後，以方便讀者能迅速查找到所需的色塊。

　　這個色譜是筆者根據工作需要為本書讀者獨家提供的設計，很實用，一定會幫到您。

　　他人採用相同或近似的設計需得到我的書面授權，否則將付諸法律。

表一（C、M、Y、K值為0的，此表沒有標出）

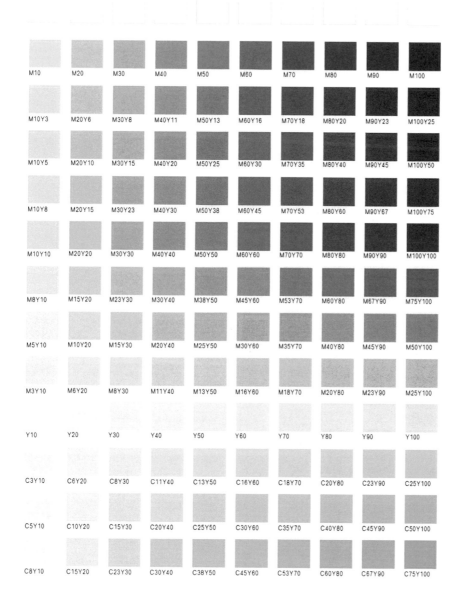

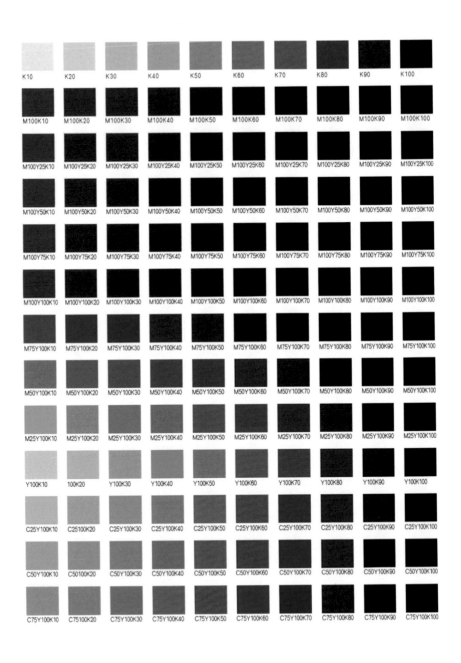

K10	K20	K30	K40	K50	K60	K70	K80	K90	K100
M100K10	M100K20	M100K30	M100K40	M100K50	M100K60	M100K70	M100K80	M100K90	M100K100
M100Y25K10	M100Y25K20	M100Y25K30	M100Y25K40	M100Y25K50	M100Y25K60	M100Y25K70	M100Y25K80	M100Y25K90	M100Y25K100
M100Y50K10	M100Y50K20	M100Y50K30	M100Y50K40	M100Y50K50	M100Y50K60	M100Y50K70	M100Y50K80	M100Y50K90	M100Y50K100
M100Y75K10	M100Y75K20	M100Y75K30	M100Y75K40	M100Y75K50	M100Y75K60	M100Y75K70	M100Y75K80	M100Y75K90	M100Y75K100
M100Y100K10	M100Y100K20	M100Y100K30	M100Y100K40	M100Y100K50	M100Y100K60	M100Y100K70	M100Y100K80	M100Y100K90	M100Y100K100
M75Y100K10	M75Y100K20	M75Y100K30	M75Y100K40	M75Y100K50	M75Y100K60	M75Y100K70	M75Y100K80	M75Y100K90	M75Y100K100
M50Y100K10	M50Y100K20	M50Y100K30	M50Y100K40	M50Y100K50	M50Y100K60	M50Y100K70	M50Y100K80	M50Y100K90	M50Y100K100
M25Y100K10	M25Y100K20	M25Y100K30	M25Y100K40	M25Y100K50	M25Y100K60	M25Y100K70	M25Y100K80	M25Y100K90	M25Y100K100
Y100K10	100K20	Y100K30	Y100K40	Y100K50	Y100K60	Y100K70	Y100K80	Y100K90	Y100K100
C25Y100K10	C25100K20	C25Y100K30	C25Y100K40	C25Y100K50	C25Y100K60	C25Y100K70	C25Y100K80	C25Y100K90	C25Y100K100
C50Y100K10	C50100K20	C50Y100K30	C50Y100K40	C50Y100K50	C50Y100K60	C50Y100K70	C50Y100K80	C50Y100K90	C50Y100K100
C75Y100K10	C75100K20	C75Y100K30	C75Y100K40	C75Y100K50	C75Y100K60	C75Y100K70	C75Y100K80	C75Y100K90	C75Y100K100

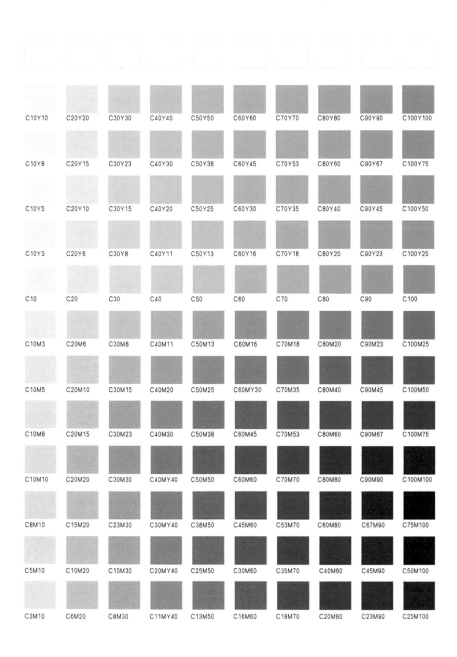

C10Y10	C20Y20	C30Y30	C40Y40	C50Y50	C60Y60	C70Y70	C80Y80	C90Y90	C100Y100
C10Y8	C20Y15	C30Y23	C40Y30	C50Y38	C60Y45	C70Y53	C80Y60	C90Y67	C100Y75
C10Y5	C20Y10	C30Y15	C40Y20	C50Y25	C60Y30	C70Y35	C80Y40	C90Y45	C100Y50
C10Y3	C20Y6	C30Y8	C40Y11	C50Y13	C60Y16	C70Y18	C80Y20	C90Y23	C100Y25
C10	C20	C30	C40	C50	C60	C70	C80	C90	C100
C10M3	C20M6	C30M8	C40M11	C50M13	C60M16	C70M18	C80M20	C90M23	C100M25
C10M5	C20M10	C30M15	C40M20	C50M25	C60MY30	C70M35	C80M40	C90M45	C100M50
C10M8	C20M15	C30M23	C40M30	C50M38	C60M45	C70M53	C80M60	C90M67	C100M75
C10M10	C20M20	C30M30	C40MY40	C50M50	C60M60	C70M70	C80M80	C90M90	C100M100
C8M10	C15M20	C23M30	C30MY40	C38M50	C45M60	C53M70	C60M80	C67M90	C75M100
C5M10	C10M20	C15M30	C20MY40	C25M50	C30M60	C35M70	C40M80	C45M90	C50M100
C3M10	C6M20	C8M30	C11MY40	C13M50	C16M60	C18M70	C20M80	C23M90	C25M100

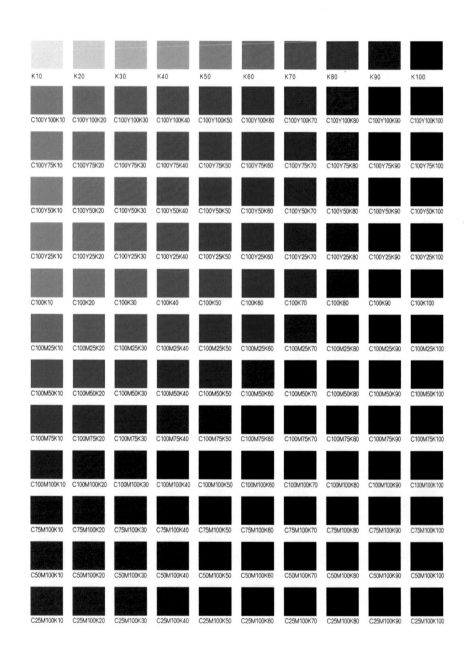

表二（C、M、Y、K值為0的，此表沒有標出）

　　這個表相對於表一來說，顏色更為豐富，可以方便讀者找到更為微妙的色彩。

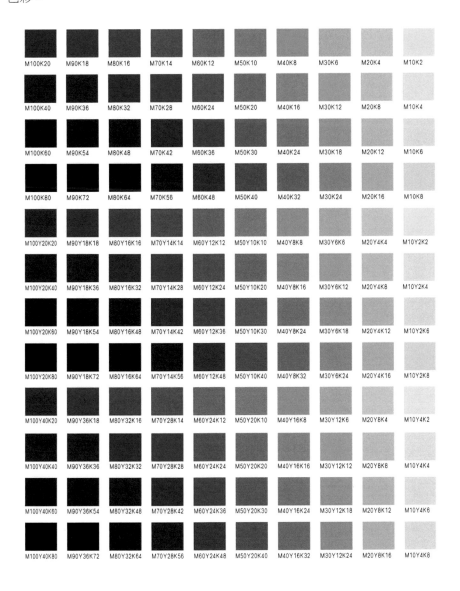

M100K20	M90K18	M80K16	M70K14	M60K12	M50K10	M40K8	M30K6	M20K4	M10K2
M100K40	M90K36	M80K32	M70K28	M60K24	M50K20	M40K16	M30K12	M20K8	M10K4
M100K60	M90K54	M80K48	M70K42	M60K36	M50K30	M40K24	M30K18	M20K12	M10K6
M100K80	M90K72	M80K64	M70K56	M60K48	M50K40	M40K32	M30K24	M20K16	M10K8
M100Y20K20	M90Y18K18	M80Y16K16	M70Y14K14	M60Y12K12	M50Y10K10	M40Y8K8	M30Y6K6	M20Y4K4	M10Y2K2
M100Y20K40	M90Y18K36	M80Y16K32	M70Y14K28	M60Y12K24	M50Y10K20	M40Y8K16	M30Y6K12	M20Y4K8	M10Y2K4
M100Y20K60	M90Y18K54	M80Y16K48	M70Y14K42	M60Y12K36	M50Y10K30	M40Y8K24	M30Y6K18	M20Y4K12	M10Y2K6
M100Y20K80	M90Y18K72	M80Y16K64	M70Y14K56	M60Y12K48	M50Y10K40	M40Y8K32	M30Y6K24	M20Y4K16	M10Y2K8
M100Y40K20	M90Y36K18	M80Y32K16	M70Y28K14	M60Y24K12	M50Y20K10	M40Y16K8	M30Y12K6	M20Y8K4	M10Y4K2
M100Y40K40	M90Y36K36	M80Y32K32	M70Y28K28	M60Y24K24	M50Y20K20	M40Y16K16	M30Y12K12	M20Y8K8	M10Y4K4
M100Y40K60	M90Y36K54	M80Y32K48	M70Y28K42	M60Y24K36	M50Y20K30	M40Y16K24	M30Y12K18	M20Y8K12	M10Y4K6
M100Y40K80	M90Y36K72	M80Y32K64	M70Y28K56	M60Y24K48	M50Y20K40	M40Y16K32	M30Y12K24	M20Y8K16	M10Y4K8

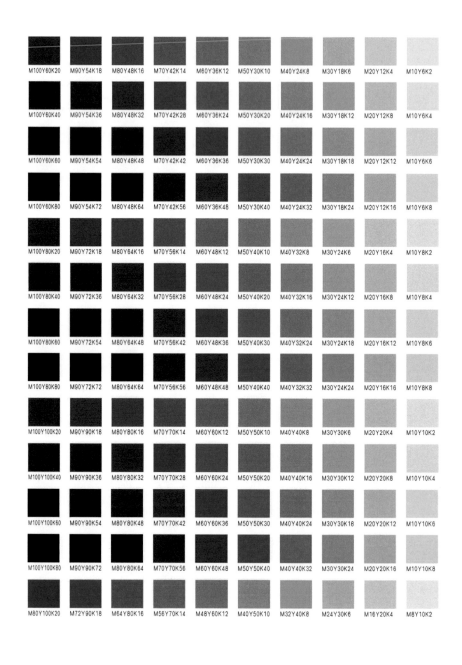

M100Y60K20	M90Y54K18	M80Y48K16	M70Y42K14	M60Y36K12	M50Y30K10	M40Y24K8	M30Y18K6	M20Y12K4	M10Y6K2
M100Y60K40	M90Y54K36	M80Y48K32	M70Y42K28	M60Y36K24	M50Y30K20	M40Y24K16	M30Y18K12	M20Y12K8	M10Y6K4
M100Y60K60	M90Y54K54	M80Y48K48	M70Y42K42	M60Y36K36	M50Y30K30	M40Y24K24	M30Y18K18	M20Y12K12	M10Y6K6
M100Y60K80	M90Y54K72	M80Y48K64	M70Y42K56	M60Y36K48	M50Y30K40	M40Y24K32	M30Y18K24	M20Y12K16	M10Y6K8
M100Y80K20	M90Y72K18	M80Y64K16	M70Y56K14	M60Y48K12	M50Y40K10	M40Y32K8	M30Y24K6	M20Y16K4	M10Y8K2
M100Y80K40	M90Y72K36	M80Y64K32	M70Y56K28	M60Y48K24	M50Y40K20	M40Y32K16	M30Y24K12	M20Y16K8	M10Y8K4
M100Y80K60	M90Y72K54	M80Y64K48	M70Y56K42	M60Y48K36	M50Y40K30	M40Y32K24	M30Y24K18	M20Y16K12	M10Y8K6
M100Y80K80	M90Y72K72	M80Y64K64	M70Y56K56	M60Y48K48	M50Y40K40	M40Y32K32	M30Y24K24	M20Y16K16	M10Y8K8
M100Y100K20	M90Y90K18	M80Y80K16	M70Y70K14	M60Y60K12	M50Y50K10	M40Y40K8	M30Y30K6	M20Y20K4	M10Y10K2
M100Y100K40	M90Y90K36	M80Y80K32	M70Y70K28	M60Y60K24	M50Y50K20	M40Y40K16	M30Y30K12	M20Y20K8	M10Y10K4
M100Y100K60	M90Y90K54	M80Y80K48	M70Y70K42	M60Y60K36	M50Y50K30	M40Y40K24	M30Y30K18	M20Y20K12	M10Y10K6
M100Y100K80	M90Y90K72	M80Y80K64	M70Y70K56	M60Y60K48	M50Y50K40	M40Y40K32	M30Y30K24	M20Y20K16	M10Y10K8
M80Y100K20	M72Y90K18	M64Y80K16	M56Y70K14	M48Y60K12	M40Y50K10	M32Y40K8	M24Y30K6	M16Y20K4	M8Y10K2

表二（C、M、Y、K值為0的，此表沒有標出）

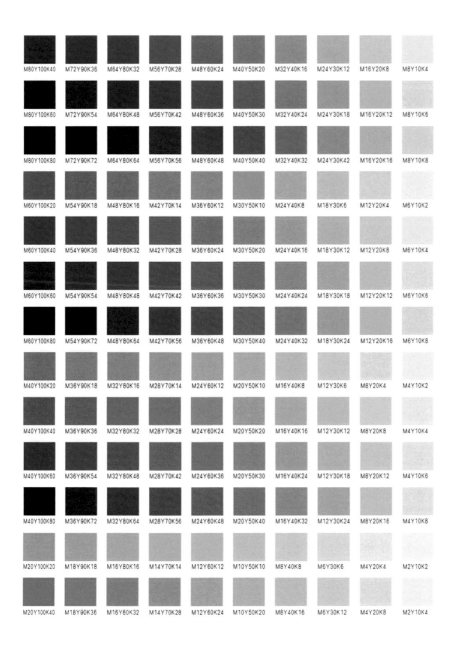

M80Y100K40	M72Y90K36	M64Y80K32	M56Y70K28	M48Y60K24	M40Y50K20	M32Y40K16	M24Y30K12	M16Y20K8	M8Y10K4
M80Y100K60	M72Y90K54	M64Y80K48	M56Y70K42	M48Y60K36	M40Y50K30	M32Y40K24	M24Y30K18	M16Y20K12	M8Y10K6
M80Y100K80	M72Y90K72	M64Y80K64	M56Y70K56	M48Y60K48	M40Y50K40	M32Y40K32	M24Y30K42	M16Y20K16	M8Y10K8
M60Y100K20	M54Y90K18	M48Y80K16	M42Y70K14	M36Y60K12	M30Y50K10	M24Y40K8	M18Y30K6	M12Y20K4	M6Y10K2
M60Y100K40	M54Y90K36	M48Y80K32	M42Y70K28	M36Y60K24	M30Y50K20	M24Y40K16	M18Y30K12	M12Y20K8	M6Y10K4
M60Y100K60	M54Y90K54	M48Y80K48	M42Y70K42	M36Y60K36	M30Y50K30	M24Y40K24	M18Y30K18	M12Y20K12	M6Y10K6
M60Y100K80	M54Y90K72	M48Y80K64	M42Y70K56	M36Y60K48	M30Y50K40	M24Y40K32	M18Y30K24	M12Y20K16	M6Y10K8
M40Y100K20	M36Y90K18	M32Y80K16	M28Y70K14	M24Y60K12	M20Y50K10	M16Y40K8	M12Y30K6	M8Y20K4	M4Y10K2
M40Y100K40	M36Y90K36	M32Y80K32	M28Y70K28	M24Y60K24	M20Y50K20	M16Y40K16	M12Y30K12	M8Y20K8	M4Y10K4
M40Y100K60	M36Y90K54	M32Y80K48	M28Y70K42	M24Y60K36	M20Y50K30	M16Y40K24	M12Y30K18	M8Y20K12	M4Y10K6
M40Y100K80	M36Y90K72	M32Y80K64	M28Y70K56	M24Y60K48	M20Y50K40	M16Y40K32	M12Y30K24	M8Y20K16	M4Y10K8
M20Y100K20	M18Y90K18	M16Y80K16	M14Y70K14	M12Y60K12	M10Y50K10	M8Y40K8	M6Y30K6	M4Y20K4	M2Y10K2
M20Y100K40	M18Y90K36	M16Y80K32	M14Y70K28	M12Y60K24	M10Y50K20	M8Y40K16	M6Y30K12	M4Y20K8	M2Y10K4

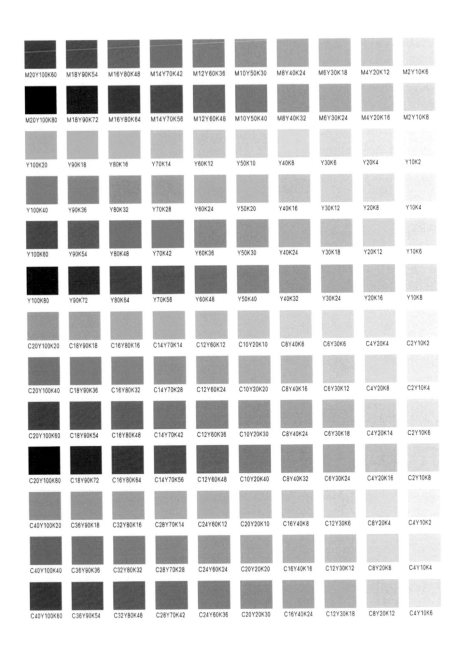

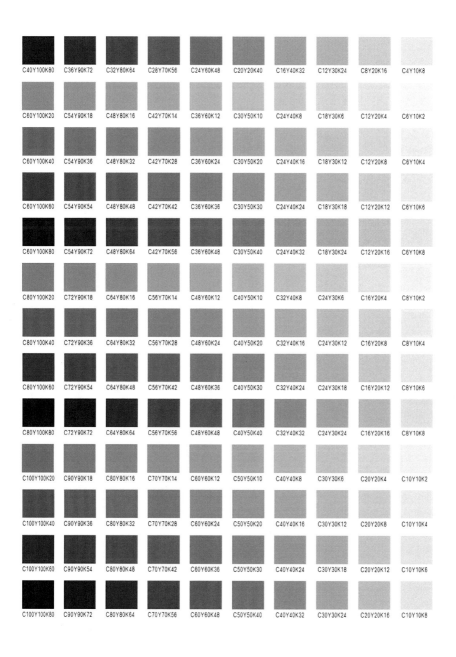

C40Y100K80	C36Y90K72	C32Y80K64	C28Y70K56	C24Y60K48	C20Y20K40	C16Y40K32	C12Y30K24	C8Y20K16	C4Y10K8
C60Y100K20	C54Y90K18	C48Y80K16	C42Y70K14	C36Y60K12	C30Y50K10	C24Y40K8	C18Y30K6	C12Y20K4	C6Y10K2
C60Y100K40	C54Y90K36	C48Y80K32	C42Y70K28	C36Y60K24	C30Y50K20	C24Y40K16	C18Y30K12	C12Y20K8	C6Y10K4
C60Y100K60	C54Y90K54	C48Y80K48	C42Y70K42	C36Y60K36	C30Y50K30	C24Y40K24	C18Y30K18	C12Y20K12	C6Y10K6
C60Y100K80	C54Y90K72	C48Y80K64	C42Y70K56	C36Y60K48	C30Y50K40	C24Y40K32	C18Y30K24	C12Y20K16	C6Y10K8
C80Y100K20	C72Y90K18	C64Y80K16	C56Y70K14	C48Y60K12	C40Y50K10	C32Y40K8	C24Y30K6	C16Y20K4	C8Y10K2
C80Y100K40	C72Y90K36	C64Y80K32	C56Y70K28	C48Y60K24	C40Y50K20	C32Y40K16	C24Y30K12	C16Y20K8	C8Y10K4
C80Y100K60	C72Y90K54	C64Y80K48	C56Y70K42	C48Y60K36	C40Y50K30	C32Y40K24	C24Y30K18	C16Y20K12	C8Y10K6
C80Y100K80	C72Y90K72	C64Y80K64	C56Y70K56	C48Y60K48	C40Y50K40	C32Y40K32	C24Y30K24	C16Y20K16	C8Y10K8
C100Y100K20	C90Y90K18	C80Y80K16	C70Y70K14	C60Y60K12	C50Y50K10	C40Y40K8	C30Y30K6	C20Y20K4	C10Y10K2
C100Y100K40	C90Y90K36	C80Y80K32	C70Y70K28	C60Y60K24	C50Y50K20	C40Y40K16	C30Y30K12	C20Y20K8	C10Y10K4
C100Y100K60	C90Y90K54	C80Y80K48	C70Y70K42	C60Y60K36	C50Y50K30	C40Y40K24	C30Y30K18	C20Y20K12	C10Y10K6
C100Y100K80	C90Y90K72	C80Y80K64	C70Y70K56	C60Y60K48	C50Y50K40	C40Y40K32	C30Y30K24	C20Y20K16	C10Y10K8

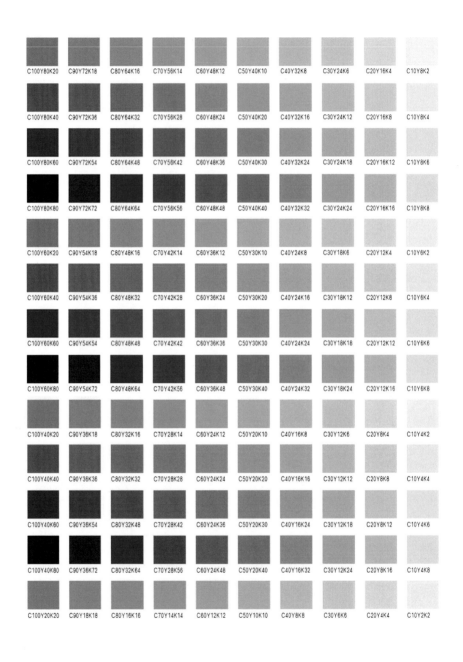

C100Y80K20	C90Y72K18	C80Y64K16	C70Y56K14	C60Y48K12	C50Y40K10	C40Y32K8	C30Y24K6	C20Y16K4	C10Y8K2
C100Y80K40	C90Y72K36	C80Y64K32	C70Y56K28	C60Y48K24	C50Y40K20	C40Y32K16	C30Y24K12	C20Y16K8	C10Y8K4
C100Y80K60	C90Y72K54	C80Y64K48	C70Y56K42	C60Y48K36	C50Y40K30	C40Y32K24	C30Y24K18	C20Y16K12	C10Y8K6
C100Y80K80	C90Y72K72	C80Y64K64	C70Y56K56	C60Y48K48	C50Y40K40	C40Y32K32	C30Y24K24	C20Y16K16	C10Y8K8
C100Y60K20	C90Y54K18	C80Y48K16	C70Y42K14	C60Y36K12	C50Y30K10	C40Y24K8	C30Y18K6	C20Y12K4	C10Y6K2
C100Y60K40	C90Y54K36	C80Y48K32	C70Y42K28	C60Y36K24	C50Y30K20	C40Y24K16	C30Y18K12	C20Y12K8	C10Y6K4
C100Y60K60	C90Y54K54	C80Y48K48	C70Y42K42	C60Y36K36	C50Y30K30	C40Y24K24	C30Y18K18	C20Y12K12	C10Y6K6
C100Y60K80	C90Y54K72	C80Y48K64	C70Y42K56	C60Y36K48	C50Y30K40	C40Y24K32	C30Y18K24	C20Y12K16	C10Y6K8
C100Y40K20	C90Y36K18	C80Y32K16	C70Y28K14	C60Y24K12	C50Y20K10	C40Y16K8	C30Y12K6	C20Y8K4	C10Y4K2
C100Y40K40	C90Y36K36	C80Y32K32	C70Y28K28	C60Y24K24	C50Y20K20	C40Y16K16	C30Y12K12	C20Y8K8	C10Y4K4
C100Y40K60	C90Y36K54	C80Y32K48	C70Y28K42	C60Y24K36	C50Y20K30	C40Y16K24	C30Y12K18	C20Y8K12	C10Y4K6
C100Y40K80	C90Y36K72	C80Y32K64	C70Y28K56	C60Y24K48	C50Y20K40	C40Y16K32	C30Y12K24	C20Y8K16	C10Y4K8
C100Y20K20	C90Y18K18	C80Y16K16	C70Y14K14	C60Y12K12	C50Y10K10	C40Y8K8	C30Y6K6	C20Y4K4	C10Y2K2

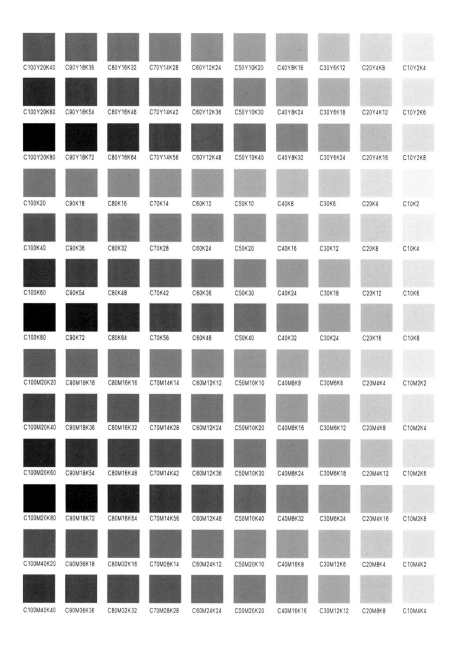

C100Y20K40	C90Y18K36	C80Y16K32	C70Y14K28	C60Y12K24	C50Y10K20	C40Y8K16	C30Y6K12	C20Y4K8	C10Y2K4
C100Y20K60	C90Y18K54	C80Y16K48	C70Y14K42	C60Y12K36	C50Y10K30	C40Y8K24	C30Y6K18	C20Y4K12	C10Y2K6
C100Y20K80	C90Y18K72	C80Y16K64	C70Y14K56	C60Y12K48	C50Y10K40	C40Y8K32	C30Y6K24	C20Y4K16	C10Y2K8
C100K20	C90K18	C80K16	C70K14	C60K12	C50K10	C40K8	C30K6	C20K4	C10K2
C100K40	C90K36	C80K32	C70K28	C60K24	C50K20	C40K16	C30K12	C20K8	C10K4
C100K60	C90K54	C80K48	C70K42	C60K36	C50K30	C40K24	C30K18	C20K12	C10K6
C100K80	C90K72	C80K64	C70K56	C60K48	C50K40	C40K32	C30K24	C20K16	C10K8
C100M20K20	C90M18K18	C80M16K16	C70M14K14	C60M12K12	C50M10K10	C40M8K8	C30M6K6	C20M4K4	C10M2K2
C100M20K40	C90M18K36	C80M16K32	C70M14K28	C60M12K24	C50M10K20	C40M8K16	C30M6K12	C20M4K8	C10M2K4
C100M20K60	C90M18K54	C80M16K48	C70M14K42	C60M12K36	C50M10K30	C40M8K24	C30M6K18	C20M4K12	C10M2K6
C100M20K80	C90M18K72	C80M16K64	C70M14K56	C60M12K48	C50M10K40	C40M8K32	C30M6K24	C20M4K16	C10M2K8
C100M40K20	C90M36K18	C80M32K16	C70M28K14	C60M24K12	C50M20K10	C40M16K8	C30M12K6	C20M8K4	C10M4K2
C100M40K40	C90M36K36	C80M32K32	C70M28K28	C60M24K24	C50M20K20	C40M16K16	C30M12K12	C20M8K8	C10M4K4

C100M40K60	C90M36K54	C80M32K48	C70M28K42	C60M24K36	C50M20K30	C40M16K24	C30M12K18	C20M8K12	C10M4K6
C100M40K80	C90M36K72	C80M32K64	C70M28K56	C60M24K48	C50M20K40	C40M16K32	C30M12K24	C20M8K16	C10M4K8
C100M60K20	C90M54K18	C80M48K16	C70M42K14	C60M36K12	C50M30K10	C40M24K8	C30M18K6	C20M12K4	C10M6K2
C100M60K40	C90M54K36	C80M48K32	C70M42K28	C60M36K24	C50M30K20	C40M24K16	C30M18K12	C20M12K8	C10M6K4
C100M60K60	C90M54K54	C80M48K48	C70M42K42	C60M36K36	C50M30K30	C40M24K24	C30M18K18	C20M12K12	C10M6K6
C100M60K80	C90M54K72	C80M48K64	C70M42K56	C60M36K48	C50M30K40	C40M24K32	C30M18K24	C20M12K16	C10M6K8
C100M80K20	C90M72K18	C80M64K16	C70M56K14	C60M48K12	C50M40K10	C40M32K8	C30M24K6	C20M16K4	C10M8K2
C100M80K40	C90M72K36	C80M64K32	C70M56K28	C60M48K24	C50M40K20	C40M32K16	C30M24K12	C20M16K8	C10M8K4
C100M80K60	C90M72K54	C80M64K48	C70M56K42	C60M48K36	C50M40K30	C40M32K24	C30M24K18	C20M16K12	C10M8K6
C100M80K80	C90M72K72	C80M64K64	C70M56K56	C60M48K48	C50M40K40	C40M32K32	C30M24K24	C20M16K16	C10M8K8
C100M100K20	C90M90K18	C80M80K16	C70M70K14	C60M60K12	C50M50K10	C40M40K8	C30M30K6	C20M20K4	C10M10K2
C100M100K40	C90M90K36	C80M80K32	C70M70K28	C60M60K24	C50M50K20	C40M40K16	C30M30K12	C20M20K8	C10M10K4
C100M100K60	C90M90K54	C80M80K48	C70M70K42	C60M60K36	C50M50K30	C40M40K24	C30M30K18	C20M20K12	C10M10K6

C100M100K80	C90M90K72	C80M80K64	C70M70K56	C60M60K48	C50M50K40	C40M40K32	C30M30K24	C20M20K16	C10M10K8
C80M100K20	C72M90K18	C64M80K16	C56M70K14	C48M60K12	C40M50K10	C32M40K8	C24M30K6	C16M20K4	C8M10K2
C80M100K40	C72M90K36	C64M80K32	C56M70K28	C48M60K24	C40M50K20	C32M40K16	C24M30K12	C16M20K8	C8M10K4
C80M100K60	C72M90K54	C64M80K48	C56M70K42	C48M60K36	C40M50K30	C32M40K24	C24M30K18	C16M20K12	C8M10K6
C80M100K80	C72M90K72	C64M80K64	C56M70K56	C48M60K48	C40M50K40	C32M40K32	C24M30K24	C16M20K16	C8M10K8
C60M100K20	C54M90K18	C48M80K16	C42M70K14	C36M60K12	C30M50K10	C24M40K8	C18M30K6	C12M20K4	C6M10K2
C60M100K40	C54M90K36	C48M80K32	C42M70K28	C36M60K24	C30M50K20	C24M40K16	C18M30K12	C12M20K8	C6M10K4
C60M100K60	C54M90K54	C48M80K48	C42M70K42	C36M60K36	C30M50K30	C24M40K24	C18M30K18	C12M20K12	C6M10K6
C60M100K80	C54M90K72	C48M80K64	C42M70K56	C36M60K48	C30M50K40	C24M40K32	C18M30K24	C12M20K16	C6M10K8
C40M100K20	C36M90K18	C32M80K16	C28M70K14	C24M60K12	C20M50K10	C16M40K8	C12M30K6	C8M20K4	C4M10K2
C40M100K40	C36M90K36	C32M80K32	C28M70K28	C24M60K24	C20M50K20	C16M40K16	C12M30K12	C8M20K8	C4M10K4
C40M100K60	C36M90K54	C32M80K48	C28M70K42	C24M60K36	C20M50K30	C16M40K24	C12M30K18	C8M20K12	C4M10K6
C40M100K80	C36M90K72	C32M80K64	C28M70K56	C24M60K48	C20M50K40	C16M40K32	C12M30K24	C8M20K16	C4M10K8

色彩搭配原理與技巧
色彩三要素╳感覺與色彩╳色彩的象徵性及聯想

編　　著：范文東

封面設計：康學恩

發 行 人：黃振庭

出 版 者：崧燁文化事業有限公司

發 行 者：崧燁文化事業有限公司

E - m a i l：sonbookservice@gmail.com

粉 絲 頁：https://www.facebook.com/
　　　　　sonbookss/

網　　址：https://sonbook.net/

地　　址：台北市中正區重慶南路一段六十一號八
　　　　　樓 815 室

Rm. 815, 8F., No.61, Sec. 1, Chongqing S. Rd.,
Zhongzheng Dist., Taipei City 100, Taiwan

電　　話：(02)2370-3310

傳　　真：(02) 2388-1990

印　　刷：京峯彩色印刷有限公司（京峰數位）

律師顧問：廣華律師事務所張珮琦律師

定　　價：680 元

發行日期：2022 年 5 月第一版

◎本書以 POD 印製

國家圖書館出版品預行編目資料

色彩搭配原理與技巧：色彩三要素
╳感覺與色彩╳色彩的象徵性及
聯想 / 范文東 編著 . -- 第一版 . --
臺北市：崧燁文化事業有限公司，
2022.05
　面；　公分
POD 版
ISBN 978-626-332-329-2(平裝)

1.CST: 色彩學
963　　　111005377

官網

臉書